Men's

モダリーナの
ファッションパーツ図鑑

デザインの
用語や特徴が
イラストでわかる

監修
杉野服飾大学
福地宏子・數井靖子

著
溝口康彦

マール社

はじめに

　前作『新版モダリーナのファッションパーツ図鑑』を出してほどなく、出版社から「メンズ版の要望が多いんですよ！」とのリクエストが……前作はレディースが多かったためマネキンを女性に統一はしたけれど、アイテムとしてはメンズ系も結構入れたので、男性ファッション版としてどのような内容にすれば良いか全くイメージできませんでした。

　なので、見送り。

　意識が変わったのは、宝塚歌劇団の写真館サービスをテレビで見かけたのがきっかけです。ファンが宝塚の舞台衣装を着て、ばっちりメイクで写真を撮ってもらうサービスで、その男役の衣装が凄かった。中世の貴族やら軍人やらの要素が、コテコテとも言えるほど散りばめられていました……。

　「こんなの着てる人なんていないでしょ！」と思うほど非現実的なスタイルなのですが、宝塚は女性が男性を演じるのが前提ですから、「これぞ！」とも言えるファッションです。舞台の性質上「王子様」的なものが多いとは言え、今や女性らしいとされている要素も多々含まれています。

　う〜ん、「男性的」とか「男らしさ」とか既成概念をあまり気にせず、歴史、民俗、軍装で男性が実際着ているものを集め、自由な発想で男性らしさを作り出すヒントになればいいのかな？　なんて思うようになっていた頃、再度出版社から「やっぱり、メンズ版の要望が多いんですよ！」との話。

　もともと自分で立てた目標には一目散に進むけれど、人が立てた目標を守るのが嫌いなことを見透かされたかのごとく、「時間がかかってもいいので、やれませんか？」

　なんて話に乗せられて、時間を見つけては調査と描画を繰り返し、なんとか形になったのがこのメンズ版です。

　今作も、杉野服飾大学の福地宏子先生と數井靖子先生に、足りない知識や正確さを補っていただき、感謝しきりです。わかりにくい点も多々あるかと思いますが、皆様の一助になれば幸いです。

溝口康彦

2

描きたい！

服がわからない、

描いたキャラはいつも

同じ服を着ている……

そんな悩みから

脱却できます

買いたい！

服の用語がわかれば、

ざっくりした

イメージではなく、

ちゃんと欲しい服が

見つかります

合わせたい！

どんな服が合うかな、

と思った時の

コーディネイトの参考に。

また、レディースに

メンズテイストを加える

ヒントにもなります

他にも！

こんな使い方、

あんな使い方……

思いもよらなかった

使い方を

あなたがぜひ

見つけてください

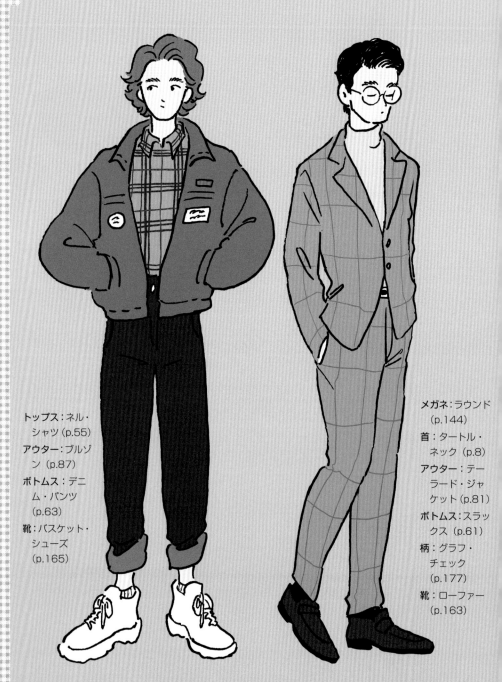

トップス：ネル・
シャツ (p.55)

アウター：ブルゾ
ン (p.87)

ボトムス：デニ
ム・パンツ
(p.63)

靴：バスケット・
シューズ
(p.165)

メガネ：ラウンド
(p.144)

首：タートル・
ネック (p.8)

アウター：テー
ラード・ジャ
ケット (p.81)

ボトムス：スラッ
クス (p.61)

柄：グラフ・
チェック
(p.177)

靴：ローファー
(p.163)

※ファッションにはバリエーションが数多くあります。
　イラストで描く時は自由にアレンジを加えて楽しんでください。

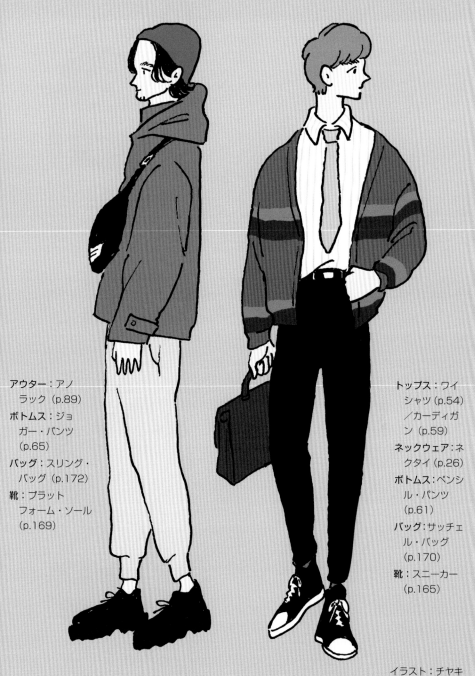

アウター：アノ
ラック（p.89）
ボトムス：ジョ
ガー・パンツ
（p.65）
バッグ：スリング・
バッグ（p.172）
靴：プラット
フォーム・ソール
（p.169）

トップス：ワイ
シャツ（p.54）
／カーディガ
ン（p.59）
ネックウェア：ネ
クタイ（p.26）
ボトムス：ペンシ
ル・パンツ
（p.61）
バッグ：サッチェ
ル・バッグ
（p.170）
靴：スニーカー
（p.165）

イラスト：チヤキ

Contents

首（ネックライン）

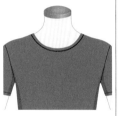

ラウンド・ネック
round neck

一般的には丸く開いたネックライン（丸首）の総称。首の付け根に沿った形を指す。クルー・ネック（p.11）やUネックもラウンド・ネックの一部で、首回りの開き具合で区別することが多い。

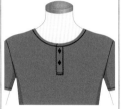

ヘンリー・ネック
henley neck

ボタンによって前開きが可能な前立て※が付いたラウンドネックのこと。縦のラインが加わることで、顔や首を細長く見せる効果がある。

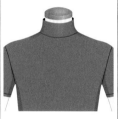

ハイ・ネック
high neck

襟を折り返さずに首に沿って立てたネックラインの総称。日本独自の表現で、英語では**レイズド・ネックライン**や**ビルドアップ・ネックライン**と呼ぶ。

ボトル・ネック
bottle neck

首の部分が、瓶の口のように首にぴったり沿って折り返さずに立ち上がったもの。ハイ・ネックの1つ。

オフ・ネック
off neck

首に沿わずに離れた状態で立っているネックラインの総称。

タートル・ネック
turtle neck

立襟を折り返したもの。日本名は**トックリ襟**。セーターなどでよく見られ、二重に折り返して着用する場合が多い。顔が大きく見えやすい。

オフタートル・ネック
off-turtle neck

首回りにゆとりがあり、首から下に垂れ下がるほどゆったりとしたシルエットのタートル・ネックのこと。首元にボリュームがあるため、相対的に小顔に見せる効果もある。また、ゆったりとしたシルエットが柔らかい雰囲気を演出してくれる。名称のオフは「離れて」を意味し、首に沿っていないタートル・ネックの意味。

※前ボタンが付けられる帯状の折り返しや別布の部分。

ファネル・ネック
funnel neck

じょうごを逆にした
ような形のネックラ
イン。ファネルは
「じょうご」の意味。

モック・ネック
mock turtle neck

タートル・ネックのよ
うには折り返さない
低めのハイ・ネック。
**モックタートル、セ
ミタートル**とも言う。
モック（mock）は、
「まがいの、偽の」の
意味。首への圧迫感
は少なく、首元が暖
かい。

Uネック
U neck

U字型の深めの形状をもつネックラインのこ
と。ラウンド・ネックよりも深くカットされて
いる。ラウンド・ネックよりも首が見えて、顔
だけが強調されないため小顔効果があり、カッ
ト部分が深い場合は、首を長く見せる効果もあ
る。バランスをとりやすいが、カット部分が広
すぎると、急に下品になったりだらしなく見え
たりする点と、無地のものは下着のように見え
やすい点などに注意が必要である。

オーバル・ネック
oval neck

卵型で丸く深めの形
状。Uネックよりも下
に広く深くカットさ
れている。

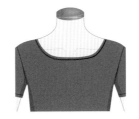

ボート・ネック
boat neck

船（ボート）底のようにやや横に広く浅いネッ
クライン。緩やかな曲線で、鎖骨部分をきれい
に見せることができる。体型を選ばず、デコル
テ部分の露出が少ないため上品ながら可愛らし
さがあり、他の服にも合わせやすい。ドレスな
どにも多く見られ、マリンテイストのボーダー
Tシャツであるバスク・シャツ（p.56）がよく
知られている。画家のピカソやデザイナーのゴ
ルチエは、このバスク・シャツを愛用していた。

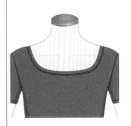

スクープド・ネック
scooped neck

スコップやシャベル
ですくい取ったよう
な形のネックライ
ン。

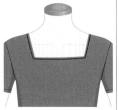

スクエア・ネック
square neck

空きの大小に関わらず四角く切り取った形の総称。横に広がる場合は**レクタンギュラー・ネック**と呼ぶ場合がある。露出が多すぎず、鎖骨やデコルテ部分をスッキリ見せ、丸顔をシャープな印象に変える。

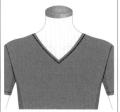

Vネック
V neck

V字形のネックラインの総称。またはVネックの服自体を指す。丸首よりも襟元が広がるため、顔を小さく見せ、首回りをすっきりさせる効果がある。丸顔の方におすすめのネックライン。

クロスオーバー・Vネック
crossover V neck

Vネックの一種で、V字の下端が重なった形をしたネックライン。

プランジング・ネック
plunging neck

Vネックよりも深く鋭角に切れ込んだ形のネックライン。胸元を露出することでセクシーさをアピールできる。プランジは「突っ込む」、「飛び込む」の意味で、**ダイビング・ネック**とも言う。

カーディガン・ネック
cardigan neck

前開き（多くはボタン留め）のカーディガン（p.59）によく見られるネックライン。ラウンド・ネック（p.8）タイプとVネックタイプに大別される。

レイヤード・ネック
layered neck

重ね着したように見えるネックライン、もしくは重ね着した時の様子を示す。1枚でタートルネックの上にVネックを着たように見せるデザインなどもある。

トラペーズ・ネック
trapeze neck

台形のネックライン。トラペーズはフランス語で「台形」の意味。

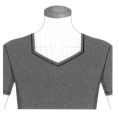

ペンタゴン・ネック
pentagon neck

五角形（ペンタゴン）のネックライン。

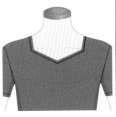

ダイヤモンド・ネック
diamond neck

ダイヤモンドのような形の切り込みを入れたネックライン。

スラッシュド・ネック
slashed neck

ほぼ水平にカットされたネックラインのこと。多くは肩の位置で横に切り込みを入れた直線的な形をしている。

クルー・ネック
crew neck

船員などが着ているセーターから名称が付いた、首の周りにぴったりと沿った丸いネックライン。カットソーやニット系に多く見られる。コーディネイトしやすいネックラインだが、首元が詰まっているため顔部分が強調されやすく、小顔に見せたい時は不向きである。あごやほお骨の尖った印象を弱め、やさしいイメージを与えやすいため、シャープな印象の顔には向いている。

キーホール・ネック
keyhole neck

鍵穴のようなネックライン。円形のネックラインに、円形や角形の切り込みを入れたもの。

スリット・ネック
slit neck

首の前部にスリット（切り込み）が入った首の形。V字形のスリットを入れたものと、真っ直ぐに割ったものがある。

レースアップ・フロント
lace-up front

前開きを、紐を交互にして締め上げて留めるレースアップタイプになったネックライン、前身頃のこと。

ドローストリング・ネック
drawstring neck

紐でネックラインを詰めることができるデザイン。紐を通して絞ることでたるみやボリューム感を出す処理をドローストリングと言う。ドローは「引っ張る」、ストリングは「紐」の意味。

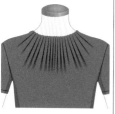

ギャザード・ネック
gathered neck

布地を縫い縮めて寄せたひだで作られたネックライン。名称のギャザーは「集める」の意味。

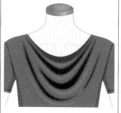

ドレープド・ネック
draped neck

柔らかいひだを重ねたネックライン。布をたるませたり垂らしたりしてできる、流れるようなひだのことをドレープと言い、エレガントな印象を与える。

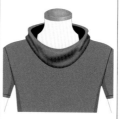

カウル・ネック
cowl neck

たっぷりとしたドレープがあるネックライン。カウルは、「カトリック修道士が着た外衣」のこと。

アメリカン・アームホール
american armhole

袖の部分を、首の付け根から脇の下までカットしたネックライン。**アメリカン・スリーブ**とも言う。

アシンメトリ・ネック
asymmetric neck

首回りのデザインが、左右非対称のネックライン。

ワンショルダー
one shoulder

一方の肩から反対側の脇にかかる、左右非対称のネックライン。**オブリーク・ネック**と類似。

スタンダード・カラー
standard collar

ワイシャツなどで使用される標準的なシャツの襟。**レギュラーカラー**とも呼ぶ。その時代のスタンダードなので、形状は時代と共に多少変化する。

ショート・ポイント・カラー
short point collar

襟先（ポイント）が短く（目安は6cm以下）、襟先同士が少し開き気味。カジュアルながら、清潔感のある印象を与える。ノーネクタイが基本。**スモール・カラー**とも呼ぶ。

ワイド・スプレッド・カラー
wide spread collar

襟先が100〜120度程度開いた襟。イギリスのウィンザー公が着用していたことから別名**ウィンザー・カラー**。ウィンザー・ノット（p.30）と相性が良い。90度程度開いたものは**セミワイド・スプレッド・カラー**。

ホリゾンタル・カラー
horizontal collar

襟先が水平（ホリゾンタル）に近いほど開いていることからの名称。イタリアのメンズに人気の襟で、スポーツ選手が多く着用。ノーネクタイでも目を引く上、幅広いコーディネイトが可能なため、人気が急上昇。別名**カットアウェイ**。

ラウンド・カラー
round collar

先が丸くなった襟の形で、欧米では**クラブ・カラー**（club collar）、**ラウンデッド・カラー**（rounded collar）と呼ばれることが多い。イギリスのイートン校で、上流階級を区別するために採用されていた襟型でもあることから、見た目はカジュアル感がありながら、丸みを押さえたものは、ビジネスシーンでも見られる。また、スタンド・カラー（詰襟）の学生服で、襟の上部に白いパイピング（p.129）をした襟も、ラウンド・カラーと呼ぶ。

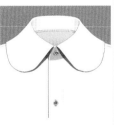

バスター・ブラウン・カラー
buster brown collar

襟の幅が広く、襟先が丸い。20世紀初めに人気連載されたアメリカの漫画『バスター・ブラウン』で主人公が着用していた。その主人公の名前が由来。子供用の服に多い。

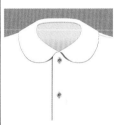

ピーター・パン・カラー
Peter Pan collar

先が丸く幅が広め。子供服や女性の服によく見られる。ラウンド・カラー（丸襟）の1つで、幅広のフラットカラーの1つでもある。

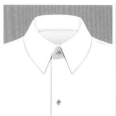

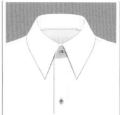

ナロー・スプレッド・カラー
narrow spread collar

左右の襟の間が狭い。襟の開き方がだいたい60度以下のものを指す。

ロングポイント・カラー
long point collar

襟先が長い襟の総称。開きが少し狭く、襟腰※も高めに作られる。襟先までの長さが10〜12cm程度の長さのものを示すことが多い。

バリモア・カラー
barrymore collar

通常より襟先が長い。名称はハリウッドスターのジョン・バリモアが着用したことに由来する。

イートン・カラー
eton collar

襟の幅が広いフラットカラー（台襟がない襟）。イギリスのイートン校の制服(p.105)が由来。現代のイートン校の制服では付け襟にネクタイを巻きつけるが、この付け襟もイートン・カラーと呼ぶ。

プレスマン・シャツ・カラー
pressman shirt collar

台襟※にボタンとボタンホールを設けず、身頃側の第1ボタンを少し上に配置。ネクタイを締めると、台襟のボタンを留めない場合と同じに見える。ノーネクタイでも崩れすぎずスッキリとした印象。**プレスマン・フロント**という表記も見られる。

タイニー・カラー
tiny collar

形状に関わらず、小さい襟の総称の1つ。中でもごく小さい襟を示すことが多い。**ショート・カラー**、**スモール・カラー**などとも言い、日本では**チビ襟**の俗称もある。

ボタンダウン・カラー
button down collar

襟先にボタン留めがある襟。基本的にカジュアル用。1900年頃に登場した襟で、アイビールックの定番。ポロ競技で、風で襟がめくれて首や顔に当たるのを防いだのが始まりとされる。

ドゥエボットーニ
due bottoni

通常の第1ボタンがある台襟が少し高めで、喉元のボタンが2つある。ノーネクタイでも、カジュアルになりすぎないので、クールビズなどでは押さえておきたい。3つの場合はトレボットーニと呼ぶ。

※台襟：襟の土台部分。多くは帯状。
襟腰：襟の中で折り返しから内側の部分 (p.126)。

トレボットーニ

tre bottoni

台襟がかなり高めで、喉元のボタンが3つある。ノーネクタイが基本で、ネクタイがなくても襟が際立ちドレッシーに着こなせる。ボタンダウンのシャツも多い。トレボットーニはイタリア語で「3つのボタン」。

隠しボタンダウン・カラー

hidden button down collar

襟先の裏にボタンホールを開けた布を仕込んだり、ボタンループなどで身頃に固定したりする襟のこと。スナップダウン・カラーと同様に、ネクタイのありなしに関係なく、ボタンダウンのカジュアル感を出さずに襟の形を保てる。

スナップダウン・カラー

snap down collar

襟先に穴を開けずに、裏にスナップボタンを仕込んで止める襟。隠しボタンダウン・カラーと同様に、ネクタイのありなしに関係なく、ボタンダウンのカジュアル感を出さずに襟の形を保てる。

ボタンアップ・カラー

button up collar

シャツの襟先をタブ（つまみ紐）のように伸ばし、ボタンで留める襟。ネクタイの結び目をこの上にのせることで、結び目をきれいに見せることができる。

タブ・カラー

tab collar

襟の裏を小さなタブで留める。ネクタイを通すと襟先が少し締まり立体感が増すため、クラシカルでエレガント。さらに、知的なイメージや少しスポーティーさも加わる。

ピンホール・カラー

pinhole collar

襟の中央にアイレット（ハトメ）を設け、襟間にピンを通して留める。立体的な襟元を作るドレッシーなシャツに用いられ、知性や上品さをアピールする。**アイレット・カラー**とも呼ぶ。

オープン・カラー

open collar

見返しの上端が小さくラペル（下襟）状に折り返る。首回りの締め付けがなく風通しが良いため、リゾート地や暖かい地域、夏に愛用される。ハワイのアロハ・シャツや沖縄のかりゆし (p.53) が有名。別名**開襟**。

コンバーティブル・カラー
convertible collar

第1ボタンを留めても外しても使える襟の総称。**ステン・カラー**（p.22）や**ハマ・カラー**が代表的。

バル・カラー
bal collar

コンバーティブル・カラーの第1ボタンを外して折り返した形。下襟が上襟に比べて小さい。**バルマカーン・カラー**の略で、アウターのバルマカーン（バル・カラー・コート／p.95）に用いられる。

ハマ・カラー
hama collar

オープン・カラーの一種。下襟にボタンループが付いている。女子学生用のシャツやブラウスなどによく見られる。1970年代末に流行した横浜のハマトラファッションに由来。当時はループでボタンを留めていた。

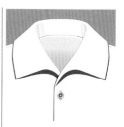

オブロング・カラー
oblong collar

オープン・カラーの一種。長方形の襟を付けて開いた時にV字型の刻みがなく、身頃とひと続きに見える襟。オブロングは「長方形、楕円形」の意味で、付けた襟が長方形であることから。

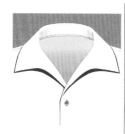

イタリアン・カラー
italian collar

V字型のネックラインに襟と台襟が1枚仕立て（1枚の生地）になっている。**ワンピース・カラー**とも呼ぶ。ノーネクタイが基本。セーターやジャケットでも使われる。

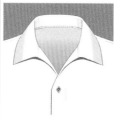

ポエッツ・カラー
poet's collar

芯がなく、糊付けもしていない柔らかい生地で作られた、やや大きめの襟。19世紀前半に活躍したイギリスの詩人、バイロンやシェリーらが好んで着用したことに由来する。ポエッツは「詩人」の意味。

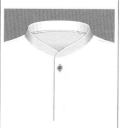

ロー・カラー
low collar

広いネックラインに台襟や襟腰のないフラットカラーを付けた襟の総称。台襟が低いものをロー・カラーと呼ぶこともある。

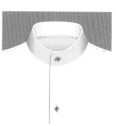

スタンド・カラー
stand collar

首に沿って立てた折り返しがない襟の総称。日本語では**立襟、立て襟**と言う。

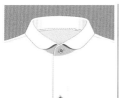

ダッチ・カラー
Dutch collar

首回りに沿って立った立襟を折り返した折襟。襟先が丸く襟の幅が狭いものが多い。ダッチは「オランダ人」を意味し、オランダ人画家のレンブラントらが描いた肖像画によく見られることからの名称。

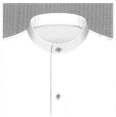

バンド・カラー
band collar

スタンド・カラーの一種で、ネックラインに帯（バンド）状の布が付けられている。カジュアルさがありながらも、首元をすっきりさせ、清潔感のあるイメージを与える。

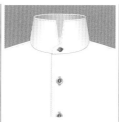

インペリアル・カラー
imperial collar

19世紀末から20世紀初頭にかけてフォーマルに用いられた、男性用の高く硬い立襟の一種。**ポーク・カラー** (poke collar) の呼び名もある。

エドワーディアン・カラー
Edwardian collar

イギリスのエドワード7世の治世に流行したエドワーディアン・スタイル (p.105) と呼ばれるエレガントな装いの中で、男性に着用された極端に高さのある襟の形。

フリル・スタンド・カラー
frill stand collar

スタンド・カラー（立襟）に、ギャザー（ひだ）を寄せてヒラヒラとした装飾（フリル）を施した襟の形。

ウィング・カラー
wing collar

首に沿って立ち、折り返しが翼（ウイング）のように開く。最もフォーマルな着こなしには、アスコット・タイ (p.28) を合わせる。通常、モーニング・コートやタキシード (p.81) などと合わせる。**シングル・カラー**とも言う。

ボウ・タイ
bow tie

ボウは蝶結びを意味する。メンズファッションでは主に蝶ネクタイ自体を示すことが多い。レディースファッションでは、襟部分を蝶結びにしたフェミニンなブラウスが代表的。

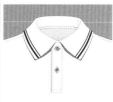

ポロ・カラー
polo collar

2つか3つのボタンで留める、被って着るタイプの襟。通常ポロ・シャツ (p.52) には、この襟が付いている。

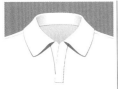

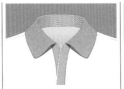

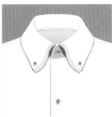

スキッパー・カラー
skipper collar

大きく2つのタイプに分けられる。1つはポロ・カラー（p.17）のボタンなしやVネック（p.10）に襟を付けたもの。もう1つは、襟付きのセーターとVネックのセーターを重ね着したように見える切り替えがあるニットウェア。

ジョニー・カラー
johnny collar

短めのVネックに付けられたフラットな襟で、多くはニット製。小型のショール・カラー（p.20）の異称でもあり、小さな立襟やスタジャン（p.87）などの襟に用いられる三日月型の襟を示す場合もある。

ダブル・カラー
double collar

2枚重ねの襟のこと。柄や色が異なる生地を使い、ボタンダウン（p.14）にして立体感を高めているものが多い。**二枚襟**とも呼ぶ。

フレームド・カラー
framed collar

縁取りを施した襟の総称。**トリミング・カラー**とも呼ぶ。

マイター・カラー
miter collar

切り替えのある襟のことで、主にストライプ生地のシャツなどで見られるが、無地と柄などの切り替えにも使われる。マイターは「額縁の四隅にある斜めの継ぎ目」のことで、本来のマイター・カラーは、左のような襟先に向かう斜めの切り替えであるが、現在は右のような帯状が主流。ボタンダウンやドゥエボットーニ（p.14）などと合わせて使うものがよく見られ、エレガントさが強調されるのが特徴。

ピューリタン・カラー
puritan collar

清教徒（ピューリタン）の服装に用いられた幅広の襟、または襟の形。肩先まで広がる非常に幅広いフラットカラーで、白が多く清楚な印象を与える。

クエーカー・カラー
quaker collar

17世紀にイングランドで設立されたキリスト友会（クエーカー教）の教徒が着ている幅広のフラットカラーのこと。ピューリタン・カラーと似ているが、より鋭角で逆三角形をしている。

セーラー・カラー
sailer collar

水兵（セーラー）の制服に使用される襟。甲板上で音声が聞き取りにくい時、襟を立てることで、聞きやすくできる。装飾として、胸元にスカーフやタイを結ぶのが一般的。**ミディ・カラー**とも呼ぶ。

ピエロ・カラー
pierrot collar

道化師（ピエロ）の衣装に見られる襟の形。フリルが環状、もしくは立襟状に付いている。

ラッフル・カラー
ruffled collar

フリルが付いた襟。ラッフルは「ひだ飾り」の意味で、ギャザーやプリーツでひだが作られている。**ラッフルド・カラー、フリル・カラー**とも言う。

ラフ
ruff

ひだを連続させて作られた襟。16〜17世紀に欧州の貴族や富裕層の間で流行した。日本名は**ひだ襟**。ほとんどが着脱式で、元々は肌と布がふれる部分を清潔に保つために生まれたと言われている。

付け襟
detachable collar

トップスとは別になった、コーディネートに合わせて交換が可能な単独の襟で、襟の形は様々。襟だけのものや、小さな身頃が付いて、重ね着したように見せられるものなどがある。**替え襟、デタッチャブル・カラー（ディタッチャブルカラー）、アタッチド・カラー**（attached collar）などの呼び名もある。

ローマン・カラー
roman collar

カトリックの司祭の服に用いられる幅が広い襟のこと。後ろで留める。また、クレリカル・カラー（p.23）に取り付ける幅広のテープのようなタイプもあり、この場合もローマン・カラーと呼ぶ。

ノー・カラー
no collar

襟がない首回りの総称。またはその形状の服。

トライアングル・カラー
triangle collar

襟の部分が三角形（トライアングル）になったもの。

ショール・カラー
shawl collar

帯状の肩掛けの形をした襟。タキシード（p.81）に多く使われる襟の形で、下襟の先の緩やかなカーブが特徴。ジャケットに付けるとエレガントさが強調でき、ニットに使うと柔らかいイメージになる。

タキシード・カラー
tuxedo collar

タキシードに使用される、長めのショール・カラーのこと。ノッチ（V字型の刻み）が入らず、丸く緩やかにカーブしている。日本名は**へちま襟**。

ノッチド・ショール・カラー
notched shawl collar

ショール・カラーの途中にノッチ（V字型の刻み）がある襟。

ノッチド・ラペル・カラー
notched lapel collar

ジャケットに使用されるもっとも一般的な襟。上襟（カラー）と下襟（ラペル）の縫い目が直線で、ノッチのある谷間（ゴージ／p.127）ができる。下襟の先は下向き。

モンゴメリー・カラー
montgomery collar

ノッチド・ラペル・カラーを大きくしたもの。第二次世界大戦中にイギリス軍人のモンゴメリーが着用した軍服に見られる。

ピークド・ラペル・カラー
peaked lapel collar

ピークは「先の尖った」という意味で、下襟（ラペル）の先が上向きになっているのが特徴。下襟の先が下向きの場合はノッチド・ラペル・カラーと言う。日本語では**剣襟**に相当する。

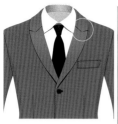

ピークド・ショール・カラー
peaked shawl collar

ショール・カラーのような外形で、ピークド・ラペル・カラーのような縫い飾りを入れたもの。

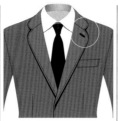

クローバー・リーフ・カラー
clover leaf collar

ノッチド・ラペル・カラーの襟先が丸くなったもの。「クローバーの葉」のような形状になることが、名称の由来。

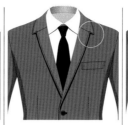

Tシェイプド・ラペル・カラー
T shaped lapel collar

上襟（カラー）の方が下襟（ラペル）の幅より広く、「T」の文字に見える。

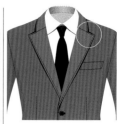

Lシェイプド・ラペル・カラー
L shaped lapel collar

下襟（ラペル）の方が上襟（カラー）の幅より広く、上下の接合部が「L」の文字に見える。

ナロー・ラペル
narrow lapel

襟の形に関わらず幅が狭い襟の総称だが、多くはジャケットの襟の幅が狭いものを示す。タイトでハイウエストなシルエットのジャケット向きとされる。ネクタイは、細めのものを選ぶとバランスが良い。

フィッシュ・マウス・ラペル・カラー
fish mouth lapel collar

ピークド・ラペル・カラーの上襟（カラー）の先端に丸みがあって、谷間（ゴージ／p.127）の形が魚の口（フィッシュ・マウス）のように見える。

ベリード・ラペル
bellied lapel

下襟（ラペル）が直線ではなく弧を描いて膨らむ。多くは幅の広いワイド・ラペル。上襟も、下襟に合わせて幅が広め。ベリーは「膨らんだ、膨らむ」の意味。1970年代のイタリアのスーツに見られた。

スタンド・アウト・カラー
stand out collar

上襟（カラー）はスタンド・カラーで立ち上がり、下襟（ラペル）の部分が折り返されている襟。

アルスター・カラー
ulster collar

アルスター・コート（p.94）に見られる襟。上下の襟の幅が等しく、縁をステッチ掛けにした襟で、幅が広め。

リーファー・カラー
reefer collar

ピークド・ラペル・カラーで、ボタンが2列に並んだダブル前の形状の襟。リーファー・ジャケット（ブレザー／p.82）やリーファー・コート（p.90）の襟として使われる。

Mノッチ・ラペル
M-notch lapel

下襟（ラペル）の上にノッチを入れて「M」字型にした襟の形。1800年代のコートに見られた。**Mカット・カラー**(M-cut collar)や**Mシェイプド・カラー**(M-shaped collar)などの呼び名もある。

ナポレオン・カラー
napoleon collar

大きな下襟（ラペル）と立ちぎみの上襟（カラー）が特徴。ナポレオンやその時代の軍人が着用したことが名前の由来。現代でもコートに用いられる。

カスケーディング・カラー
cascading collar

襟元から胸にかけて、ひだが折り重なって波打つようなシルエットになる襟。カスケードは「連なった小さな滝」を意味し、襟が連なって流れるような印象から名付けられた。

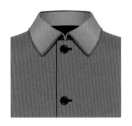

ステン・カラー
soutien collar

襟腰の前が低く、後ろは高く、折り返しは首に沿って直線的。第1ボタンを外しても、かけても着用できるのが特徴。英語では**ターンオーバー・カラー**、**コンバーティブル・カラー**（p.16）、日本語では**折り立て襟**、第1ボタンを外した状態では**バル・カラー**（p.16）とも呼ぶ。ベーシックなコートの襟として使用される。折り返す襟であることから、スタンド・フォール・カラー(Stand Fall Collar)が変化してステン・カラーになったという説がある。

トンネル・カラー
tunnel collar

トンネルのように丸く筒状に曲げられた襟。左右の襟を筒状にして白いバンドを通してローマン・カラー（p.19）に見せるタイプのクレリカル・カラー（ドッグ・カラー）も、トンネル・カラーと呼ばれる。

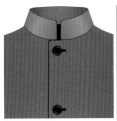

マオ・カラー
mao collar

チャイナドレスなどの中国服に見られるスタンド・カラー（立襟）のこと。名称は、毛沢東（マオ・ツォートン）に由来する。**ネール・カラー**と類似。

マンダリン・カラー
mandarin collar

立ち幅が低めのスタンド・カラー（立襟）のこと。中国、清朝の官吏（マンダリン）が着ていた服装からこの名称が付いた。マオ・カラーと形状はほぼ同じ。

クレリカル・カラー
clerical collar

牧師が着るスタンド・カラー（立襟）で左右の立襟の間に、下に着た服のローマン・カラー（p.19）の白い部分が見えている（左）。白の部分が下に着るローマン・カラーではなく、左右の立襟が筒状になって白いバンドを差し込むタイプも見られる (右)。俗称として、犬の首輪に似ていることから**ドッグ・カラー**（dog collar）と呼ばれたり、筒状になっている場合、**トンネル・カラー**（tunnel collar）と呼ばれたりする。

オフィサー・カラー
officer collar

将校の制服に見られるスタンド・カラー（立襟）。オフィサーは「士官・将校」の意味。かぎホックで留めるものが多い。

ラウンド・カラー（学生服）
round collar

スタンド・カラーの学生服（詰襟）で、内側のプラスティック製の付け替えの代わりに、襟の上部のみに白いパイピング（p.129）を施した襟。**ラウンド・パイピング・カラー**とも呼ぶ。白いプラスティックが首にあたるのが苦手な人用に考案され、詰襟の学生服の主流の方式になっている。

ベルト・カラー
belt collar

スタンド・カラーをベルトで留めるものや、一方の襟先がストラップ状に伸びて留めるものがある。**ストラップ・カラー**とも呼ぶ。

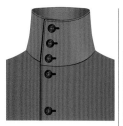

チン・カラー
chin collar

あご（チン）を隠すほど高い筒状の襟。あごにかからないように、少し襟口が広がっているものが多い。防寒に優れているので、ファーなどの素材と共に、極寒仕様のアウターなどに多く見られる。

スタンド・アウェー・カラー
standaway collar

スタンド・カラーの中で、首から遠く離れて立っているもの。**ファーラウェイ・カラー**や、**スタンドオフ・カラー**とも呼ぶ。

トール・カラー
tall collar

高く立った襟の総称だが、ファスナー留めの高く立った立襟や、後ろが高く耳あたりまである襟を指すことがある。

ベースボール・カラー
baseball collar

野球のスタジアムで着るスタジアム・ジャンパー（通称スタジャン／p.87）や野球のユニフォームに見られるような襟。

クロス・マフラー・カラー
cross muffler collar

ショール・カラー（p.20）の下端を交差させたもの。襟付きのニットやセーター類に多く見られる。

ドンキー・カラー
donkey collar

リブ編み（p.193）のニット製で、大きめの襟のこと。襟先をボタンで留めるものが多い。**スパニッシュ・カラー**とも呼ぶ（ドンキーは日本独自の呼び名でスパニッシュが一般的な呼び方）。

ドッグイヤー・カラー
dog-ear collar

外すと犬の垂れた耳のような形になる襟。留めるとスタンド・カラーになる。メンズのジャンパーに見られ、タブ（つまみ紐）を留めることで風の侵入を防いで保温効果が得られる。

サイドウェイ・カラー
sideway collar

襟の打ち合わせが正面ではなく、左右どちらかに寄っている。そのため襟は左右非対称になる。

スーツのジャケットの前ボタン、全部留めていませんか？

前ボタンが複数あるスーツの場合は、一番下のボタンは留めないのがマナーです。

着こなしの好みとしては、全部留めたい人もいるかもしれませんが、少なくともビジネスなどで人と会う時は、下側のボタンは外しましょう。全部留めると変なシワが寄ったりもしますし、マナーとして存在するので、相手が持つ印象に影響します。

フォーリング・バンド

falling band

17世紀に着用された幅広の、大きめのフラットな襟。多くがレースで縁取りされていた。**ヴァン・ダイク・カラー**とも呼ぶ。

【1つボタン】

留める。

【2つボタン】

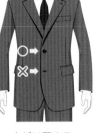

上だけ留める。

【3つボタン】

真ん中を必ず留め、上は好みで留めても留めなくてもOK。（3つボタンは最近は少ないが、トラディショナル）

【段返りスーツ】

段返りスーツと呼ばれる、一番上のボタンが隠れているようなデザインの場合は、隠れたボタンは飾り扱いで留めないので、真ん中だけ留める。

【着席時】

座っている時はボタンを外すのが普通。留めていると変なシルエットになる。また外すことがマナー違反にはならない。

立ち上がった時に、一番下を残してスッと留めるというのが好まれる着こなし。

最近とんとスーツを着なくなったという人も多い時代ですが、こういうルールは知っておきたいですね。

ムスクテール・カラー

mousquetaire collar

銃士が着ける幅広でフラットな襟のこと。ムスクテールは、フランス語で「銃士・騎士」の意味。フォーリング・バンドと似た形状だが、現代のブラウスなどではやや丸みがあるものが多い。

ネクタイ
necktie

主に男性が、襟や首の周りに装飾を目的に巻く、長さがあって多くは帯状の布の総称。喉の前で結び目を作って前に下げる着け方が一般的で、前方の太い端側を大剣（ブレード）、体側の細い側を小剣（スモールチップ）と呼ぶ。17世紀のクロアチア兵が首に巻いた布であるクラバット（p.28）など、起源にはいくつかの説がある。**タイ**とだけ呼ばれることも多い。

ナロー・タイ
narrow tie

幅の細い（狭い）ネクタイの総称。目安は、大剣の幅が6cm以下。すっきりとした印象。ビジネスでも使うが、カジュアル感が強いため避けられる傾向にある。別名**スキニー・タイ**(skinny tie)、**スリム・タイ**(slim tie)。

ワイド・タイ
wide tie

幅広のネクタイ。大剣の幅が10cmを超えるものを示すことが多い。クラシカル、トラディショナルな印象を与えやすい。

スクエア・タイ
square end tie

先端を四角（水平）にカットしたネクタイ。多くはニット製で幅が細め。別名**スクエアエンド・タイ**、**角タイ**。

ナイフ・カット・タイ
knife cut tie

先端を斜めにカットしたネクタイ。**カット・タイ**とも略す。

ツイン・タイ
twin tie

大剣と小剣の両端を同じ幅で作ったネクタイ。前に見せる側で2通りの使い方ができる。フォーマルとカジュアルを使い分けられる物もある。

結び下げネクタイ
four in hand tie

布を大剣と小剣からなる帯状に畳んでプレーン・ノット（p.30）で結んで垂らしたネクタイの結び方自体を広く示す。現在は、結んだ状態のネクタイを、ゴムバンドなどで襟に固定するタイプを示すこともある。

ニット・タイ
knit tie

名の通りニット素材の
ネクタイ。太さが均一
で細め、先端が水平な
スクエア・タイが多い。
フォーマル、ビジネスで
も使えるが、カジュアル
感が強いので、タイピ
ンを使ったり、太めの
物や素材感が強い物を
避ける等の工夫が必要。

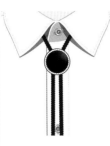

ループ・タイ
loop tie

端に装飾を兼ねた留
め具（アグレット）が
付いた紐で絞るネク
タイ。**ポーラ・タ
イ**、**ループ・タイ**など
とも呼ばれ、ネクタ
イの代用から始まっ
たと言われる。

ストレート・エンド
straight end

ボウ・タイ（蝶ネクタイ）
の一種で、蝶結びの
両端までが水平に同
じ幅になるもの。ク
ラブの支配人やボー
イが着用したことか
ら、もしくはクラブ
（こん棒）のように棒
状であることから**ク
ラブ・ボウ**とも言う。

バタフライ・ボウ
butterfly bow

蝶が羽を広げたよう
な姿を思わせる、大
きく広がった蝶ネクタ
イ。名称としては、
蝶の羽のようなリボ
ンの結び方も示す。

ポインテッド・ボウ
pointed bow tie

剣先の中心が尖った
形の蝶ネクタイ。**ダイ
ヤモンド・チップ**とも
呼ばれる。

クロス・タイ
cross tie

リボン状の帯布を首
元でクロスさせ、交
点をピンで留めたネ
クタイ。蝶ネクタイを
簡略化した略礼装（セ
ミフォーマル）。1960
年代のヨーロッパ発
祥。正式名**クロス
オーバー・タイ**、別名
コンチネンタル・タイ。

ストック・タイ
stock tie

乗馬や狩猟時に、首に巻くようにして着け、胸
元で小さく結ぶか、後ろで留める帯状の襟飾
り。ストック・タイのネクタイピンは通常安全
ピンになっているが、これは狩猟時に怪我をし
た場合、ストック・タイを簡易包帯として使い
ネクタイピンで包帯を止めていた時の名残であ
る。

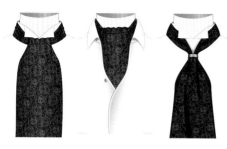

アスコット・タイ
ascot tie

着用するとスカーフのように見え、首に巻く部分は細くなった幅広で短めのネクタイ。イングランドのアスコット・ヒースにある競馬場で貴族がモーニング・コート（p.81）と共に着用したことが起源。日本では**蝉型タイ**の呼び名がある。ウィング・カラー（p.17）のシャツに合わせたり、巻き方にもバリエーションが多く、名称としては、スカーフを首に巻いたように見えるものを総じて示すことも多い。

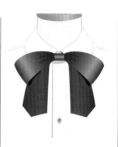

ラバリエール
lavalliere

大きめの蝶結びのネクタイ。

ジャボ
jabot

薄い生地のヒラヒラとしたひだなどによる襟から胸にかけての飾り。元々は、17世紀頃から作られた男性のシャツの胸元に付けられた胸飾りだが、現在は女性もので多く見られる。

クラバット
cravate

ネクタイの起源とされる首の周りに巻く装飾用のスカーフ状の布。クロアチアの軽騎兵が首に巻いたスカーフが元とされ、名称のクラバットも「クロアチア兵」という意味。

クライスツ・ホスピタルのネクタイ
Christ's Hospital school tie

世界最古の制服と言われる、イギリスのクライスツ・ホスピタル（Christ's Hospital）の制服（p.105）で着用される、シャツに留めるタイプの白い長方形のネクタイ。

コート・バンド
court band

イギリスの裁判官や法廷弁護人が法廷で着用する二股に分かれた帯状のネックウェア。男性の場合は、ウイング・カラー（p.17）に付ける。単に**バンド**とも言い、日本語では**二股襟**とも呼ぶ。

ネッカチーフ
neckerchief

防寒や装飾を目的として、特に制服で首に巻くスカーフ。ボーイ・スカウトやガール・スカウトの制服に見られる。コック・タイもこの一種。胸の上部のスカーフを留める輪は、チーフリング、ウォグルと言う。

コック・タイ
chef scarf

コックが巻くスカーフ。昔は冷蔵庫に入れたのは料理長（シェフ）だけで、その際寒さをしのぐために着けたスカーフが厨房のユニフォームとして定着したという説がある。調理中に汗を拭く用途も。別名**シェフ・スカーフ**。

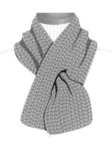

カラー・スカーフ
collar scarf

襟を付けたように見えるネックウェアの総称。首回りに短めの帯を巻いて留めるものが多い。

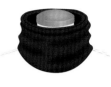

プルスルー・スカーフ
pull through scarf

帯状の片側に穴を開けたり輪を作ったりして、首に巻いて一方の端を通して留めるタイプのネックウェア。

ネック・ウォーマー
neck warmer

防寒を目的とした、首の周囲に着用する筒状の布の総称。伸縮性があって頭から通すものや、端をボタンなどで留めるものも見られる。**ネック・ゲイター**（neck gaiter）とも呼ばれる。

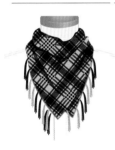

アフガン巻き
afghan maki

首元が逆三角形になるストールの巻き方。対角線で三角形に織り、尖った部分を下にして首に回して巻き、三角形の下で縛る。アフガン・ストール（日本での俗称）と呼ばれるフリンジ付きの1枚布で巻くのが一般的。

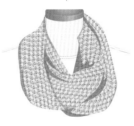

スヌード
snood

マフラーの端をなくした環状（輪）の首に巻く（通す）防寒具。元々はスコットランドの未婚女性が頭に巻く網のヘアバンドやヘアネット。ほどける心配がなく、大きめのものをストールのように長く垂らしたり、二重にしてボリュームを出すなど、着こなしは幅広い。幅広や長めのもので頭や肩、腕まで覆ったり、腕を通してボレロ風にすることもある。英語圏ではネックウォーマーを幅広くスヌードと呼ぶことも。ほぼ同形の**チューブ・ストール**は筒状、スヌードは環状が多い。

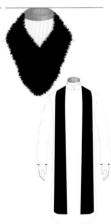

ティペット
tippet

毛皮やレース、ベルベットでできた付け襟タイプの肩掛けネックウェアや、肩掛けケープを示す。

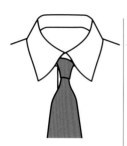

プレーン・ノット
plain knot

最もポピュラーで簡単な結び方。初心者にも結びやすく、やや非対称で小さな結び目なのが特徴。特別なフォーマルには向かないが、カジュアルからビジネスまで幅広く使える。別名**フォアインハンド**。

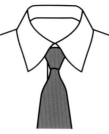

ウィンザー・ノット
Windsor knot

結び目がかなり大きく左右対称。フォーマル、セミフォーマルに適したワイド・カラーや大きめの襟に合う。体や顔が大きな人に適した結び方。

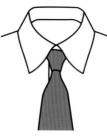

セミ・ウィンザー・ノット
semi-Windsor knot

ウィンザー・ノットよりも結び目が少し小さめで、いろいろな襟に合いやすいセミフォーマル向きの結び方。別名**ハーフ・ウィンザー・ノット**。

スモール・ノット
small knot

結び目が小さくなる結び方。すっきりとした印象になる。別名**オリエンタル・ノット**。

ダブル・ノット
double knot

プレーン・ノットと同じ手順で、大剣をもう1回巻いて長めのノットを作る比較的簡単な結び方。細めのネクタイで結ぶのに適している。別名**プリンス・アルバート・ノット**。

クロス・ノット
cross knot

結び目に縦に斜めのラインが入るのが特徴の結び方。結び目が大きくなり過ぎないように、薄手の生地や幅の狭い生地が適している。

トリニティ・ノット
trinity knot

大きな三角形の結び目が三辺に分割されるように見える結び方。トリニティは「三つ組み」「三位一体」の意味。結び目のラインを目立たせるため、無地かシンプルな柄を使うのが一般的。

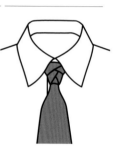

エルドリッジ・ノット
eldredge knot

結び目に編んだような段ができる華やかさのある結び方。パーティーなどでオシャレさをアピールでき、光沢のあるネクタイで結ぶと美しく仕上がる。

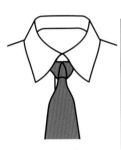

ノン・ノット
non-knot

普段は見せない結び目の裏側の方を前面にした結び方。結び目に縦に2本の斜めのラインが入る。別名アトランティック・ノット。

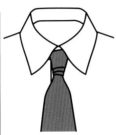

ヴァン・ウェイク・ノット
van wijk knot

重ねて巻いたように見えるノットで、薄手のネクタイでないと結び目が大きくなってしまうので注意が必要。別名トリプル・ノット。

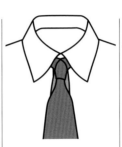

ケープ・ノット
cape knot

結び目と共に、後ろに生地の裏を見せる結び方。

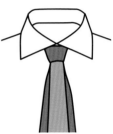

マレル・ノット
murrell knot

小剣が大剣に重なる結び方。

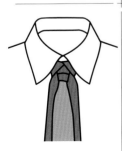

メロヴィング・ノット
merovingian knot

ネクタイの中に小さなネクタイが見える変わった結び方。英語表記ではEdietyKnotの別名もある。

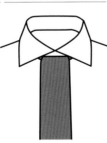

ブラインドフォールド・ノット
blind fold knot

プレーン・ノットの最後に結び目を隠すように大剣を前に垂らす結び方。フォーマルな場で、大きめな襟に合う。

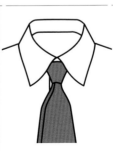

小剣ずらし
régate knot

ネクタイの大剣から小剣が見えるようにずらした結び方。小剣を長めに結ぶことが多く、ネクタイ自体の見える面積も増えることから華やかさも出るが、バランスが悪いとだらしなく見えるので注意。

ダブル・ディンプル
double dimple

ふっくらと結んだ最後に結び目の両脇を手前に折り返して、ネクタイの結び目下の左右の端に2つのディンプル(凹み／英語で「えくぼ」の意味)を作ること。

センター・ディンプル
center dimple

ひだを作って結び目
の真ん中を凹ませて
から締めること。ま
た、ネクタイの結び
目下の真ん中にディ
ンプル（凹み）を作
ること。

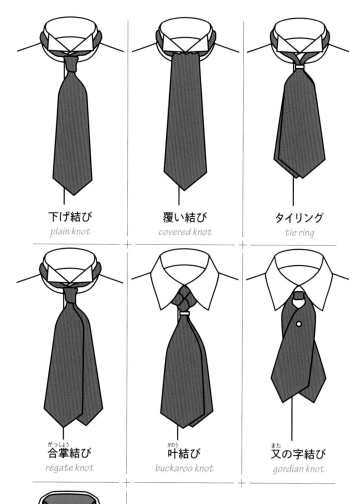

下げ結び *plain knot*	**覆い結び** *covered knot*	**タイリング** *tie ring*
合掌結び （がっしょう） *régate knot*	**叶結び** （かのう） *buckaroo knot*	**又の字結び** （また） *gordian knot*

アシンメトリ・ディンプル
asymmetry dimple

ふっくらと結んだ最
後に結び目の片側を
手前に折り返して、
ネクタイの結び目下
の片側の端に左右非
対称のディンプル
（凹み）を作ること。

アスコット・スカーフ
ascot scarf

ミニ知識

　日本では、アスコット・タイと、
カジュアルなアスコット・スカーフ
が混同して用いられますが、本来は
アスコット・タイはフォーマル専用、
アスコット・スカーフはレジャー用
途で用いられます。

蝶の形

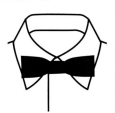

ストレート・エンド
（クラブ・ボウ）
straight end

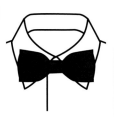

バタフライ
（ジャンボ）
butterfly

セミバタフライ
semi butterfly

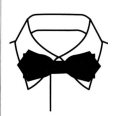

ポインテッド
（ダイヤモンド・ポイント）
pointed bow

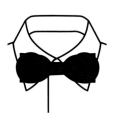

ラウンド・エンド
（クラブ・ラウンド）
round end

個性派素材

一般的には布
で作られるが
中には変わっ
た素地で作ら
れる個性的な
蝶ネクタイも
ある。

羽根
（鳥の羽根）
feather

木製
wooden

装着法 ━━━━━━━━━━━━━━━━━━━▶ 手軽

手結び
self-tie / freestyle

Back

バンド式
pre-tied

Back

クリップ式
clip-on

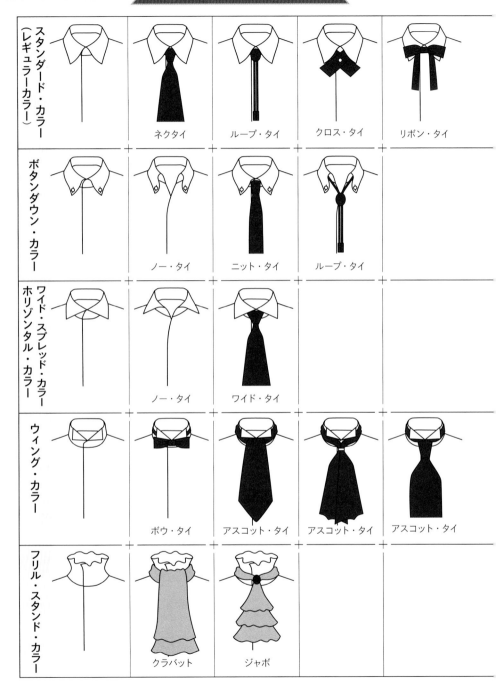

スタンダード・カラー（レギュラーカラー）		ネクタイ	ループ・タイ	クロス・タイ	リボン・タイ
ボタンダウン・カラー		ノー・タイ	ニット・タイ	ループ・タイ	
ワイド・スプレッド・カラー ホリゾンタル・カラー		ノー・タイ	ワイド・タイ		
ウィング・カラー		ボウ・タイ	アスコット・タイ	アスコット・タイ	アスコット・タイ
フリル・スタンド・カラー		クラバット	ジャボ		

		バンド・カラー		ストック・タイ	
		ドゥエ・ボットーニ		ノー・タイ	ネクタイ
		ロングポイント・カラー		ナロー・タイ	
クロス・タイ	コート・バンド	ラウンド・カラー（クラブ・カラー）		ノー・タイ	ニット・タイ／ナロー・タイ
		その他	アスコット・スカーフ	ピンホール・カラー（アイレット・カラー）	タブ・カラー

スクエア・アーム ホール

square armhole

ノースリーブの一種
で、腕を出す開き口
が角型になっている
もの。アームホールの
下部が水平にカット
されているものや、
途中で角型になった
ものなど、バリエー
ションが見られる。

ドロップ・アーム ホール

drop armhole

ノースリーブの腕を
出す開き口が下に大
きく開いたもの。脇
腹が露出するため、
セクシーさを強くア
ピールするタンク
トップなどで見られ
る。

アメリカン・ スリーブ

american sleeve

アメリカン・アーム
ホール（p.12）と同
じで、袖の部分を首
の付け根から脇の下
までカットしたも
の。

オープン・ ショルダー

open shoulder

肩の部分がカットさ
れて露出した袖の総
称で、カットの形に
はバリエーションが
ある。肩のラインを
美しく見せる効果が
高い。**カッタウェ
イ・ショルダー**や**肩
穴**とも呼ばれる。

デタッチド・スリーブ

detached sleeve

デザインや防寒の調整のために、取り外し可能
な袖、もしくは分離した袖。防寒の調整を目的
としたものには、半袖に付け袖を着脱できるよ
うにしているものもある。デザインを目的にし
たものは、見た目はオフショルダーに見える
が、袖を取り外して着回しの幅が広がるものな
どが多く見られ、バリエーションも豊富。デ
タッチドは、「分離した」の意味。

ウィング・ショルダー

wing shoulder

翼が付いたように肩先が張り出した肩回りのデ
ザインのこと。代表的なアイテムとして、ロー
デン・コート（p.95）があげられるが、その場
合は、**ローデン・ショルダー**や**アルパイン・ショ
ルダー**とも呼ばれる。形状から、**カミシモ・
ショルダー**や、縁を飾ったという意味での**ウエ
ルテッド・ショルダー**の別称もある。

ドロップド・ショルダー・スリーブ
dropped shoulder sleeve

袖付けが肩の位置より低い袖の総称。

タック・ショルダー
tuck shoulder

肩のラインや袖の肩回りにタック（ひだ）をとったデザインのこと。**タッキング・ショルダー**、**タックド・ショルダー**などとも呼ばれる。

マニカ・マッピーナ
manica a mappina

ジャケットやコートなどの上着で、パッドを入れずにシャツのようにギャザーを寄せて付けるイタリア発の袖付け法。日本語では**雨降らし袖**。肩パッドも垂れ綿（綿で作った芯）も省くのでシャツの袖に近い。

ハイショルダー
high shoulder

肩が高い位置に見えるシルエットや、そのように作った服自体を示す。肩パッドを厚く入れたり、袖を膨らませ気味に付けたりすることが多い。別名**コンケーブ・ショルダー**。また、怒り肩の体型も指す。

ロープド・ショルダー
roped shoulder

肩先が盛り上がってロープが入っているような袖付け。テーラード・ジャケット（p.81）などに見られ、肩先より内側から袖付けをして芯などを入れる。別名**ビルトアップ・ショルダー**。

オーバー・ショルダー
over shoulder

肩の線が、大きく肩先に張り出した肩回りのデザイン。大きく肩が落ちたものや、膨らみをもたせたものなどが見られる。胸の前脇より、襟ぐりに沿って肩を越し、背脇まで測る寸法のことも指す。

セットイン・スリーブ
set-in sleeve

原型通りの袖付け線に付けられた袖。最も一般的な形。紳士服のジャケットは、ほとんどがセットイン・スリーブである。

ディープ・スリーブ
deep sleeve

袖ぐりが広く深くなったもの。

シャツ・スリーブ
shirt sleeve

ワイシャツや作業服などに見られる袖山（袖付けの山形の部分）が低めの袖。袖山がセットイン・スリーブよりも低く、腕を動かしやすいためスポーツウェアにも使用される。単にシャツ風の袖の意味でも使われる。

ウェッジ・スリーブ
wedge sleeve

袖付け線が内側に食い込んでいるもの。ウェッジは「クサビ」の意味。

キモノ・スリーブ
kimono sleeve

肩と袖の切れ目や縫い目がない袖。**平袖**とも言い、同じ布からの1枚裁ち。着物や、中国のチーパオ（旗袍）などを西洋で比喩したことから生まれた用語で、実際の着物の袖の作りとは異なる。

ラグラン・スリーブ
raglan sleeve

ネックラインから袖下にかけて斜めに切り替えがあり、肩と袖がひと続きになっている。肩や腕が動かしやすいため、スポーツウェアやトレーニングウェアに多く見られる。

セミ・ラグラン・スリーブ
semi raglan sleeve

ネックラインから切り替えがあるラグラン・スリーブに対し、肩のラインの途中から脇の下に向かって切り替えを取った袖。

サドル・ショルダー・スリーブ
saddle shoulder sleeve

ラグラン・スリーブの一種。肩部分が平行で、ラグラン・スリーブよりやや角張った形をしている。名称は鞍（サドル）をかけたような見た目に由来する。

スプリット・ラグラン・スリーブ

split raglan sleeve

後ろ側がラグラン・スリーブ、前側がセットイン・スリーブになっている袖付け。

エポーレット・スリーブ

epaulet sleeve

肩の上部が肩章（エポーレット／p.130）のように繋がった袖。

ショルダー・ガセット

shoulder gusset

デザインや、肩を動かしやすくするために入れるマチ（厚みや足りないところを補う布）のことで、多くは肩の後ろ側に付ける。スポーツウェアや、厚みのあるレザー・ジャケットなどで見られ、用途によっては伸縮性のある別布を使ったものもある。ガセットは「三角マチ」の意味。またガセットが付けられた肩回りを、**ガセット・ショルダー**とも呼ぶ。

ヨーク・スリーブ

yoke sleeve

ヨーク（身頃の切り替え部分）と袖が繋がったデザイン。

フレンチ・スリーブ

french sleeve

身頃と袖の切り替えがなく、身頃の布がそのまま続いてカットされて作られた袖。欧米では**キモノ・スリーブ**とも言う。袖丈が比較的短いものが多い。

バンド・スリーブ

band sleeve

袖口に、帯状の布（バンド）を縫い付けた袖。

アームレット（袖）

armlet

アームレットは本来、上腕にはめる腕輪や腕飾り（p.139）のことだが、非常に短い筒状の袖のことも示す。

キャップ・スリーブ
cap sleeve

肩先が隠れる程度のごく短めの袖。丸みを帯びたキャップ（帽子）のひさしを被せたような形が名前の由来。

カフ・スリーブ
cuffed sleeve

カフト・スリーブが正確な呼び名で、袖口にカフスが付く袖の総称。

パフ・スリーブ
puff sleeve

肩先や袖口をギャザーやタックなどで絞って、袖の部分を丸く膨らせた袖。日本では**ちょうちん袖**と呼ばれ、短めの袖を指すことが多い。ルネサンス時代のヨーロッパでは、女性だけでなく男性も着用したが、現代では女性の可愛らしさや華やかさを強調する袖として定着しており、ブラウスやワンピースなどでよく使われる。男性の場合は、フラメンコやオペラの衣装などに見られる。パフは、「膨れた、膨らんだ部分」という意味。

ペタル・スリーブ
petal sleeve

花弁を多重に重ねたような袖の総称。**チューリップ袖**もこの一種。

エンジェル・スリーブ
angel sleeve

天使の絵に見られるように裾が大きく広がった袖口。元々は長袖だが、短い袖を示すこともある。羽のように広がったシルエットの**ウィングド・スリーブ**、フレアド・スリーブと類似。

ハンカチーフ・スリーブ
handkerchief sleeve

ハンカチで肩を覆ったような柔らかいフレアの袖のこと。薄い生地を重ねてティアード・スリーブにしたようなものも多い。動きと共にエレガントな印象を与える。

ティアード・スリーブ
tiered sleeve

ギャザーやフリルを何段か切り替えた袖。

ケープ・スリーブ
cape sleeve

ケープを羽織ったような形から名付けられた袖で、肩先から袖にかけてゆったりと広がっている。

ランタン・スリーブ
lantern sleeve

ランタンは提灯のことで、タックや切り替えで提灯のように膨らんだ袖のこと。**ちょうちん袖**とも言う。パフ・スリーブの一種。

ブッファン・スリーブ
bouffant sleeve

肩口から大きく広がるゆったりとした袖。大きくて長めのものを呼ぶ場合が多い。イブニングドレスによく見られる。

バルーン・スリーブ
balloon sleeve

風船のように大きく膨らんだ袖。パフ・スリーブよりも袖丈が長いものを指すことが多い。

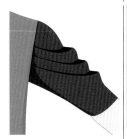

カウル・スリーブ
cowl sleeve

ひだを何重にも重ねてドレープができた袖。

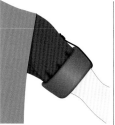

ロールアップ・スリーブ
roll-up sleeve

袖を巻き上げ、落ちないようにバンドなどで留める袖。ロールアップは「巻き上げる」の意味。サファリ・シャツ（p.53）などで見られ、カジュアル感、アウトドア感が強まる。

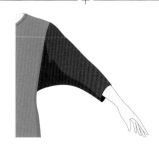

ドルマン・スリーブ
dolman sleeve

袖ぐり（袖付け）が大きくゆったりし、袖口に向かってだんだん細くなる袖。名称は、モチーフとしたトルコの民族衣装の外衣であるドルマンから付いた。レディースのニットやカットソーなどのトップスの袖として人気がある。動きやすさと合わせて、着用したシルエットがゆったりとして、体のラインを美しく想像させる効果が高い。最近ではコートやブルゾン等のアウター系でもドルマン・スリーブを採用するものが多く見受けられる。

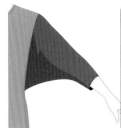

バットウィング・スリーブ
batwing sleeve

コウモリの翼に似た袖。同様の形状で**バタフライ・スリーブ**とも表現する。

バッグ・スリーブ
bag sleeve

肘下あたりで、特にゆったりした袋（バッグ）が付いたように見える袖。

ポンチョ・スリーブ
poncho sleeve

肩の部分だけを固定し、袖下を縫わないポンチョやケープ（p.91）の形をした袖のこと。ポンチョを上から羽織っているように見える。**ケープ・スリーブ**と呼ぶこともある。

スラッシュド・スリーブ
slashed sleeve

袖口に切り込みが入った袖。スラッシュは「切り込み」の意味。

アーム・スリット
arm slit

袖や袖の付け根に入ったスリット（切れ目）や、腕を出しやすいように身頃に入った切れ目のこと。デザイン目的で入れる場合と、動きやすさを求めて入れる場合とがある。

ハンギング・スリーブ
hanging sleeve

装飾として吊り下げる、腕を通さない袖。

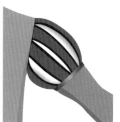

ペーンド・スリーブ
paned sleeve

16〜17世紀頃に流行した、パフ・スリーブ（p.40）にシャツの袖が透けて見えるような多くの切れ目が入った形の袖。ペーン（pane）は、「枠」や「区画」の意味。

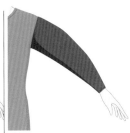

ダブル・スリーブ
double sleeve

2枚重ねにした袖の総称。腕にぴったりした袖に広がった袖を重ねてシルエットを変えたり、サイズの違う同じタイプの袖を重ねたりするなど、組み合わせ方にはバリエーションが多い。長さの異なる筒が重なったタイプは、形状から**テレスコープ・スリーブ**とも呼ばれる。

袖ロゴ
そでろご

長袖のトップスの袖にロゴが入っているデザイン、もしくはそのトップス。カジュアルさやストリート感が出る。

クレセント・スリーブ
crescent sleeve

袖の外側が弓型に膨らんで肘回りに余裕があり、内側が直線的で袖口に向かって絞り気味の袖の形。名称のクレセント（crescent）は、「三日月」の意味。

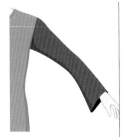
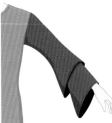

ベル・スリーブ
bell sleeve

袖口にかけて広がった釣り鐘（ベル）のような形をした袖。手首を細く見せる効果があり、腕自体も細く想像させることができる。**トランペット・スリーブ**と類似。**マンダリン・スリーブ**と呼ばれる袖もほぼ同じ形。

パゴダ・スリーブ
pagoda sleeve

袖の上部は細く肘から袖先にかけて広がる袖。仏塔（パゴダ）の形に由来する。ベル・スリーブと類似。

アンブレラ・スリーブ
umbrella sleeve

袖口に近くにしたがって広がっている傘のような形をした袖。**パラシュート・スリーブ**と呼ばれる袖もほぼ同じ形。

アンガジャント
engageante

17〜18世紀に流行した華麗な袖口飾り。薄いレースやギャザーを寄せた多重のフリルを肘丈の袖に付けた。

ブレスレット・スリーブ
bracelet sleeve

ブレスレットを着けると映える長さの袖。手首より上の七分から八分程度の丈。

ビショップ・スリーブ
bishop sleeve

ビショップ (司教) の僧服に見られた袖。長袖の袖口にギャザーを寄せ、カフスが付けられている。類似したものにペザント・スリーブがある。

ペザント・スリーブ
peasant sleeve

ヨーロッパの伝統的な農民服の袖。ペザントは「農夫」の意味。ゆったりとした長袖のパフ・スリーブ (p.40)。類似したものにビショップ・スリーブがある。ドロップド・ショルダー・スリーブ (p.37) の一種。

エクストラ・ロング・スリーブ
extra long sleeve

手が隠れるほどに長い袖。あえてだらしなさを出すことで、幼さやあどけなさをアピールできる。

タイト・スリーブ
tight sleeve

腕にぴったりとフィットした緩みの少ない細い袖。腕の形がはっきり出る。袖の長さに決まりはないが、中〜長袖のものが多い。**フィッテッド・スリーブ**とほぼ同意。

レッグオブマトン・スリーブ (ジゴ袖)
leg-of-mutton sleeve

羊の脚に似た形の袖。肩部が膨らみ、袖先に向かって細くなる。フランス語では**マンシュ・ア・ジゴ**と呼ぶ。中世に、肩の部分に詰物を入れて膨らませた袖が起源。後に袖付け部分にギャザーやタックを寄せて膨らませて袖山を作るようになった。ウエディングドレスに見られた時期もあったが、現在はメイド服などのコスプレで見かける。袖口をパフ・スリーブ (p.40)、袖先までをタイトな袖にして繋げ、同じ形状にするものもある。

エレファント・スリーブ
elephant sleeve

肩の部分が膨らみ、袖先に向かって細くなるジゴ袖の1つで、象の鼻を思わせる形の袖。比較的膨らみが大きいものを示し、1890年代中頃に、膨らみが最大化したものが流行。

ジュリエット・スリーブ

Juliet sleeve

ロミオとジュリエットに登場するジュリエットの衣装を模した袖。パフ・スリーブ (p.40) に細長い袖が付いている。

マムルーク・スリーブ

mamluk sleeve

ギャザーが数段入り、連続的に膨らませた袖。ナポレオン1世のエジプト遠征で活躍したマムルーク隊のスタイルが起源。

ムスクテール・スリーブ

mousquetaire sleeve

袖山から手首まで、縦方向に切り替えを入れてシャーリングにし、腕にぴったりとフィットした長袖。ムスクテールはフランス語で「銃士・騎士」の意味。銃士の袖の形をモチーフにした。

ポインテッド・スリーブ

pointed sleeve

袖先が手の甲まで続き、先が三角形のように尖ったもの。ウエディングドレスによく用いられる。

••••スーツの着こなし②••••
スーツの部位別寸法

　スーツは長さを間違えると決まりません。各部位のちょうど良い長さを知っておきましょう。

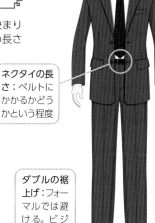

ネクタイの長さ：ベルトにかかるかどうかという程度

ダブルの裾上げ：フォーマルでは避ける。ビジネスではOK

ジャケットの袖丈：わずかにシャツが出て、手の甲に少しジャケットがかかる程度

ジャケットの丈：お尻が全部隠れる程度

スラックスの丈：靴の踵の膨らんだ辺りが基本
・幅太⇨長め
・フォーマル⇨長め
・幅細⇨短め

ベストの丈：シャツやベルトが隠れる長さ

ストレート・カフス
straight cuffs

袖からカフスまでが直線的な、筒状になったカフス。

オープン・カフス
open cuffs

スリットなどによって袖口に開きがあるカフス。**スリット・カフス**とも言う。

ジップド・カフス
zipped cuffs

ファスナー（ジッパー）によって開閉できるカフス。

リムーバブル・カフス
removable cuffs

ボタンなどによって留めたり外したりできる袖口のデザイン。袖をまくりやすくするために医者が利用したことから、別名**ドクター・カフス**。日本では**本開き**、**本切羽**と呼ぶ。

シングル・カフス
single cuffs

本来、折り返しのない一重のカフスを意味するが、一般的には、片方にカフスボタンが付けられ、もう片方のボタンホールで留め合わせるカフスを示す。シャツ・カフスの1つで、**バレル・カフス**とも呼ばれる。ビジネスやカジュアルなどのシーンに影響されない定番とも言えるベーシックなカフスである。幅広で硬く糊付けされ、ボタンホールを両端に開けてカフスボタンで留めるのが、最も正式とされる。

ターンナップ・カフス
turn-up cuffs

袖先を折り返したカフスの総称。ダブル・カフスもターンナップ・カフスの1つ。**ターンバック・カフス**とも言う。ボトムスの折り返しを意味する場合もある。

ターンオフ・カフス
turn-off cuffs

折り返した袖の先が広がっているもの。ターンナップ・カフスの1つ。

ダブル・カフス
double cuffs

シャツ・カフスの1つで、折り返して二重にしたカフスを、飾りボタン（カフス・ボタン／p.136）で留めたカフスのこと。**フレンチ・カフス**や**リンク・カフス**とも言う。折り重なったカフスとディテールにこだわったボタンで、フォーマルでもビジネスでも幅広く使える。ドレッシーで装飾性が高く、立体的なオシャレが可能である。二重になる袖口は、一層目、二層目共ボタンホールが設けてある。

ロールド・カフス
rolled cuffs

ターンナップ・カフスの一種で、別裁ちしたカフスを追加で縫い合わせて折り返したもの。

ガントレット・カフス
gauntlet cuffs

中世の騎士が武具として着用した手袋がガントレット (p.121) で、それを模した袖口のこと。手首から肘にかけて広がっていく大きめのカフス。

キャバリア・カフス
cavalier cuffs

17世紀の騎士であるキャバリアが着用した服の袖口で、幅が広めのカフスを折り返す。カフスの縁は装飾が施される場合が多い。

コート・カフス
coat cuffs

コートに付けられるカフスの総称。厚手の生地が多いコートに後付けで大きめのカフスを縫い付けたり、折り返したりして作る場合が多い。

ファー・カフス
fur cuffs

主にコートなどの袖口に毛皮を付けたカフスのこと。ファーは「毛皮」の意味。

ウィングド・カフス
winged cuffs

翼を意味する「ウィング」の通り、折り返しが翼のように広がったカフスのこと。角が尖っていることから、**ポインテッド・カフス** (pointed cuffs) とも呼ぶ。

アジャスタブル・カフス
adjustable cuffs

袖口のサイズが調節できるようになっているカフスのこと。複数（主に2個）のボタンで調整するものが多い。折り返しのないシングル・カフスで、既製のワイシャツなどに多い。

コンバーティブル・カフス
convertible cuffs

カフスの両端にボタンホールがある一方、ボタンも縫い付けられたカフス。カフス・ボタン（カフリンクス／p.136）と、縫い付けたボタンのどちらでも留められるのが特徴。ボタンホールの両端にボタンが付いて、アジャスタブル・カフスにもなっているものも多く見られる。

ラウンド・カフス
round cuffs

角に丸みをつけてカットしたもの。引っかかりにくく扱いやすい。

カッタウェイ・カフス
cutaway cuffs

角を斜めにカットした袖口のこと。**アングルカット・カフス**、**カットオフ・カフス**とも呼ばれる。

円錐カフス
conical cuffs

先に行くにしたがって細まった円錐のような形状のカフス。広げると曲線を描く**カーブ・カフス**の1つ。手首に沿った形状で、フィットしやすい。

ラッフル・カフス
ruffle cuffs

袖口にひだ飾りを施したカフスの総称。

ペタル・カフス
petal cuffs

花びらが開いたような形のカフス。袖口に切り込みを入れて形作る場合と、複数枚の花びらの形をした布を付けて作る場合とがある。

サーキュラー・カフス
circular cuffs

円形に裁ったカフスのこと。柔らかくフレアのように広がる。細身の袖に付けることでより広がりが強調され、柔らかいシルエットになる。

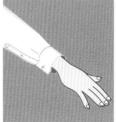

リスト・フォール
wrist fall

袖口に、柔らかい素材の生地で作ったフリルを滝（フォール）のように飾ったもの。

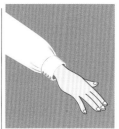

テニス・カフス
tennis cuffs

カフスの両端にボタンホールのみが付き、ボタンが付いていないカフス。カフス・ボタン（カフリンクス／p.136）専用で、折り返しのないシングル・カフス。テニス用のリストバンドも示す名称。

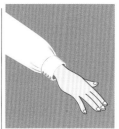

ボタンド・カフス
buttoned cuffs

飾りボタンなどを直線的に並べて留めるカフスのこと。ブラウスなどで使われ、エレガントさが増す。

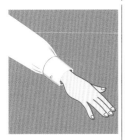

ロング・カフス
long cuffs

長めに作られたカフスのこと。手首を細く見せる効果がある。

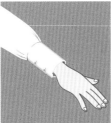

ディープ・カフス
deep cuffs

通常のカフスの2倍近くある、幅の広いカフスのこと。

フィッテッド・カフス
fitted cuffs

手首から腕にかけてぴったりと沿うカフスのこと。

リボン・カフス
ribbon cuffs

袖口のリボンでサイズを調節できるようにしたカフスのこと。

ウィンド・カフス
wind cuffs

ゴムなどを通すことで伸縮性をもたせ、風が入り込まないようにした袖口のこと。アウトドアスポーツのアウターなどによく見られる。

ニッテッド・カフス
knitted cuffs

リブ編み (p.193) で編み上げられたカフスのこと。伸縮性があり、袖口を塞ぎやすく、防寒性にも優れるため、ブルゾン (p.87) などに使われる。

パイピング・カフス
piping cuffs

袖口にパイピング (p.129) を施したカフスの総称。パイピングは「縁取り」の意味。

ベルシェイプ・カフス
bell shape cuffs

ベル状に袖口が広がるカフスのこと。ベルは「釣鐘」のことで、釣鐘状に広がっている形から名付けられた。

ドロップド・カフス
dropped cuffs

広がりながら垂れ下がった袖口の総称。

ストラップ・カフス
strapped cuffs

サイズを調節するため、あるいは装飾目的で、袖口にベルトや紐を付けたもの。

フリンジ・カフス
fringe cuffs

袖口にフリンジ (糸房状の縁飾り／p.131) が付いたカフスのこと。

ラフ・カフス
ruff cuffs

袖口に折り畳んだようなひだ飾りを付けたカフスのこと。17世紀頃の上流階級で、ラフ (襟／p.19) と共に多く見られた。

タブ・カフス
tabbed cuffs

小さなベルト状の飾りが付いた袖口のこと。

キッス・ボタン
kiss button

ボタンの間隔を狭くして、重なるように付けること。口づけのキスから名付けられた。スーツやジャケットなどに見られ、高い仕立ての技術をアピールするためのアレンジと言われている。

本切羽
ほんせっぱ

ジャケットなどの袖口で、装飾ではなく、ボタンとボタンホールで留めたり外したりして開閉できる袖口のこと。**サージョンズ・カフス**(surgeon's cuffs)とも呼び、外出時にジャケットを脱がない風習時のヨーロッパで、医師が診療や処理をする時に腕まくりができるように仕立てたことに由来する。**本開き**とも呼ばれる。

コーデッド・カフス
corded cuffs

装飾を目的とした飾り紐を袖口周辺に付けたカフスの総称。縫い付けたものや、袖口をパイピング(p.129)するものなど、バリエーションが多い。

ギンプ・カフス
gimp cuffs

コーデッド・カフスの1つで、針金を芯にして糸を被せた飾り紐を、袖口に装飾として付けたカフスのこと。礼装軍服などで見られる。起源は、刀からの防御のために紐を手首に多重に巻き付けたという説、天気が荒れた時に船に体を固定するためのロープを手首に巻いて携帯したという説などがある。

タンクトップ
tank top

襟ぐりが深めで、肩を出した袖のないトップス。肩にかかる部分はある程度幅があり、身頃と続いた生地でできている。日本では、男性用を**ランニング・シャツ**と表記する場合もある。

サーフ・シャツ
surf shirt

袖のないプルオーバータイプのニットシャツのことで、サーファーの愛用者が多いことからの名称。二の腕が出ていて腕の筋肉をアピールしやすいことから、**マッスルTシャツ**の別称もあり、**スリーブレス・シャツ**（sleeveless shirt）、**ノースリーブ・シャツ**（no sleeve shirt）、**マッスル・シャツ**（muscle shirt）などの呼び名も見られる。マッスルTシャツやマッスル・シャツは、筋肉が印刷されたフェイク・Tシャツを示すこともある。

Tシャツ
t-shirt

広げた時にT字形になる、襟の付いていないプルオーバータイプのニットシャツ。男女ともに幅広く着られ、安価。元々は男性用の肌着。

ポロ・シャツ
polo shirt

頭から被って着るプルオーバータイプで、2、3個のボタンで留める襟付きのシャツ。半袖も長袖もある。

スクラブ
scrub

半袖、Vネックの医療従事者用トップス。色は様々。手術用には、血液を見た後で白いものを見た時の補色残像防止のため、ブルーやグリーンを使う。名称のスクラブは「ゴシゴシ洗う」という意味。

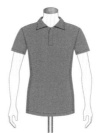

スキッパー・シャツ
skipper

元々は、襟付きのセーターとVネックのセーターを重ね着したような首元のデザイン（レイヤード・ネック）のニットウェアを示していたが、現在はボタンなしのポロ・シャツ、もしくはVネックに襟を付けたカットソーのトップスやニットウェアを示すことが多い。襟部分は、スキッパー・カラー（p.18）と呼ぶ。スキッパーには、「小型船の船長」、「運動チームの主将」、「飛び跳ねる人」などの意味があり、語源はイギリスのメーカーの名前とのこと。

アロハ・シャツ
aloha shirt

ハワイを原産とする、カラフルな柄のシャツ。襟はオープン・カラー（p.15）で、裾はスクエアが一般的。トロピカルな色彩が多く、オフィスや日常使いの他、柄などを使い分けて男性の正装としても着用される。ハワイの農夫が着ていたパラカを日本からの移民が仕立て直したもの、日本からの移民が子供用に作ったキモノ柄のシャツ、アメリカ人の依頼でホノルルの洋服店が作った浴衣地のシャツなど、日本に関連する起源の説がいくつかある。

かりゆし
嘉利吉

沖縄県で暑い時期に着用される、アロハに似たシャツ。かりゆしは、沖縄地方の方言で「めでたい」の意味。アロハ・シャツを元にしており、左胸のポケット、半袖、オープン・カラー（p.15）が一般的。

グアヤベラ・シャツ
guayabera shirt

キューバのサトウキビ畑で働く人のワークシャツがモチーフ。左右の前身頃にプリーツや刺繍で縦のラインが入る。**グアイヤベラ・シャツ**とも表記する。別名**キューバンプランターズ・シャツ**、**キュバベラ・シャツ**。

サファリ・シャツ
safari shirt

アフリカでの狩猟時や旅行時に使用したサファリ・ジャケット（p.90）を模したシャツ。両胸と両脇に張り付け式のパッチ・ポケット、肩にはエポーレット（p.130）。ポケット（やベルト）などを多めに配置し、機能性を考慮。

ボウリング・シャツ
bowling shirt

ボウリングの時に使用するシャツ、もしくはそれをモチーフにしたデザインのシャツのことで、オープン・カラー（p.15）とコントラストの強い大胆なカラーリングが特徴。1950年代にロックンロールが流行した時に、リーゼントと共に着用されたことで、アメリカンカジュアル（通称アメカジ）ファッションの代表的なアイテムとして有名になった。刺繍やワッペンなどの装飾も多く見られる。

ダシキ
dashiki

ゆったりとしたプルオーバー・タイプの西アフリカの民族衣装。主にV字やスリットタイプのネックライン、首回りや裾周辺に刺繍、ビビッドでカラフルな色彩。名称はアフリカのハウサ語の「シャツ」に由来。

ワイシャツ
white shirt

前開きで台襟、カフスの付いた、主に背広の下に着用する白色（もしくは淡い色）のシャツ。日本独自の表現。名称はホワイト・シャツからの転訛だが、現在は色や柄付きにも使われる。**Yシャツ**とも表記。

アイビー・シャツ
ivy shirt

アイビー・スタイル（アイビー・ルック）に使用されるシャツで、生地は主に無地やギンガム・チェックやマドラス・チェック (p.175)。ボタンダウン・カラー (p.14) やセンター・ボックス（背中の中央のプリーツ／p.126）も特徴の1つ。アイビー・スタイルは、1954年に設立されたアメリカの大学フットボールリーグで好まれたファッションを称したアメリカントラディショナルの代表スタイル。レンガ造りの校舎に茂るツタ（アイビー）からの命名という説がある。

オーバー・シャツ
over shirt

ゆったりとしたシャツの総称。丈が長めで袖付けが下がっているデザインのシャツが多い。シャツ自体ではなく、緩いシャツの着こなしを指す場合もある。

クレリック・シャツ
cleric shirt

襟とカフス部分が白（または無地）で、その他の身頃はストライプや色物の生地を使ったシャツ。名称のクレリックは、牧師や僧侶のことを言い、白い立襟の僧服に似ていたことに由来する。1920年代にはイギリス紳士の定番として流行した。柄物にもかかわらず、少しフォーマルめの上品なシャツとして使用されるが、カジュアルなシーンにも合わせやすい。海外では**カラーディファレント・シャツ**、**ホワイトカラード・シャツ**、**カラーセパレーテッド・シャツ**と呼ぶ。

パイロット・シャツ
pilot shirt

肩章（エポーレット／p.130）と、フラップ付きの両胸ポケットが特徴のシャツ。航空機のパイロットの制服がモチーフ、もしくはそれに似ていることからの名称。

ピンタック・シャツ
pin tuck shirt

生地を等間隔で折り重ねて細かいひだを作って縫い込んだピンタック (p.132) で装飾（多くは胸前）したシャツ。

フリル・シャツ
frill shirt

フリルのある胸飾りが付いたシャツ。ジャボ (p.28) のようにフリルを束ねたような胸飾りが付いたり、フリルの帯が縦に並んだようなデザインが多く見られる。

タキシード・シャツ
tuxedo shirt

タキシード (p.81) に合わせて着用するシャツ。多くは、胸前にプリーテッド・ブザム (p.125) と呼ばれる細いプリーツが並んでいる。

パイレーツ・シャツ
pirates shirt

前立ての上部を紐で結んで留め、長袖で、白や紺色の海賊 (パイレーツ) が着るようなイメージのシャツ。多くは袖口が紐で絞られ、ゆったりめ。フロントにフリルの装飾が付いたものも多く見られる。

ギリー・シャツ
Ghillie shirt

胸前を紐で編み上げるタイプのトップス。カジュアルなスコットランドの民族衣装として、ジャケットを着ない場合にキルト (p.71) と合わせる。**ジャコバイト・シャツ** (Jacobite shirt) とも呼ばれる。

クルタ・シャツ
kurta shirt

パキスタンからインド北東部に位置する地方で着用される男性用の伝統的なトップス、また、それをモチーフとしたもの。プルオーバータイプで、長袖、小さめの立襟、ゆったりとしたシルエットが多い。

ダボシャツ
だぼしゃつ

お祭りなどで着る七分〜八分袖のシャツ、アンダーシャツの俗称。襟がなくゆったりしたシルエット。鯉口シャツ(p.73)に比べ、袖は長めでゆったりとしており、合わせて穿くダボズボン(p.65)にはインしない。

ミディ・シャツ
middy shirt

セーラー・カラーの付いたトップスの総称。水兵服や女学生の制服のトップスとして定着。別名**セーラー・シャツ**、**ミディ・ブラウス**。ミディは、海軍士官候補生 (ミッドシップマン) の略称に由来。

ネル・シャツ
flannel shirt

イギリスのウェールズ地方で作られた柔らかいウール素材のフランネル・シャツを模して、起毛した綿素材で作られたシャツ。フランネルのネルをとって名付けられた。チェック柄のものがよく見られる。

ランバージャック・シャツ
lumberjack shirt

大きめの格子柄の厚手のウール素材を使ったシャツ。両胸にポケットが付いている。ランバージャックは「木こり」の意味で、**カナディアン・シャツ**とも呼ばれる。

ウェスタン・シャツ
western shirt

アメリカ西部のカウボーイの作業用シャツ、もしくはそれをモチーフとしたシャツ。肩や胸、背中のカーブしたヨーク（ウェスタンヨーク）、スナップボタン、両胸のフラップ・ポケット (p.99) やクレセント・ポケット (p.100) が特徴。映画の中や、あるいはカントリーミュージシャン、ダンサーなどはイメージを誇張するために、肩から胸、背中に細かい装飾やフリンジ(p.131)のあるものを着る場合がある。シャンブレーやデニム、ダンガリー (p.194) などの丈夫な生地で製作。

キャバルリー・シャツ
cavalry shirt

西部開拓時代に騎兵隊が着ていた服がモチーフのシャツ。被って着るプルオーバータイプで、前立ての胸当てが特徴。胸当ては、厳しい環境から胸を守るために付けられたと言われる。

ラガー・シャツ
rugby shirt

ラグビー選手が着るユニフォーム、もしくはそれをモチーフにしたポロ・シャツ (p.52) に似たトップスのこと。白い襟で太めのボーダー柄がよく見られる。実際にラグビーで使われるものは、ボタンがゴム製であったり、襟の縫い付けなどの補強や肘当てがあったり、丈夫な綿で作られていたりするなど、激しい競技を前提として、ケガ対策や耐久性が考慮されている。**ラグビー・ジャージ**とも呼ばれる。

バスク・シャツ
basque shirt

ボート・ネック（p.9）で、ボーダー柄、九分丈程度のラフに切り落としたような袖がある厚手の綿Tシャツ。由来は、スペインのバスク地方の漁師が着用していたワークウェアという説が有力。ピカソやゴルチエなどが愛用していたことでも有名で、フランス海軍の制服としても採用された。マリンスタイルの代表的なアイテムの1つでもある。白地にネイビーの配色がもっとも一般的。メーカーではORCIVAL（オーシバル）が知られている。

ガウチョ・シャツ
gaucho shirt

南米の牧童が着ていた服をモチーフとしたシャツで、1930年代から流行した。襟が付いたニット製、または布製のプルオーバータイプのトップス。

メディカル・スモック
medical smock

軍の医療従事者用、もしくはそれをモチーフにしたトップス。裾に向かって広がり気味、着脱が容易で丈夫かつ簡素。スイス軍で使われた、前開きを紐で留めるプルオーバータイプが多い。

ルバシカ
rubashka

身頃がゆったりとしたプルオーバータイプのロシアの民族衣装。襟や袖口にロシア風の刺繍。立襟で、途中までボタン留めのものが多い。飾り紐やベルトをして着用。日本では**ルバシカ**（**ルバシュカ**）とも表記。

パーカー
parker

首の部分にフードがあり、多くは腹にポケットがあるトップス。正式には**パーカ**(parka)で元々はイヌイットの防寒着。海外の呼称**フーディー**(hoodie)が日本でも増えてきたが、パーカーの方が防寒着の意味合いが強い。

アーミー・セーター
army sweater

軍隊での使用を想定した丈夫なセーター。多くはプルオーバータイプで、肩や肘周辺に補強用のパッチが当てられる。**コマンド・セーター**や**コンバット・セーター**とも呼ばれる。

レタード・セーター
lettered sweater

胸や袖に大きな英文字や数字などがデザインされたセーター。学校やチームの頭文字を入れて、制服やチアリーダーの応援でも使用。別名**スクール・セーター**、**チアリーダー・セーター**。

ロピー・セーター
Lopi sweater

首回りから胸にかけて丸ヨークと呼ばれる模様が編み込まれたアイスランドの伝統的なセーター。毛足が長く保温性の高い羊毛を使って丸く筒状に編み出す。使用する甘撚りの極太毛糸はロービング・ヤーンと呼ばれる。

ペルー・セーター
peru sweater

南米ペルーのアンデスやチチカカ湖周辺で、アルパカや山岳羊の毛を使い、インディオによって作られたセーター。リャマ、アルパカ、鳥、幾何学模様などが編み込まれていることが多く、軽く暖かい。

フィッシャーマンズ・セーター
fisherman's sweater

北欧、アイルランドやスコットランドの漁師が仕事着として使っている厚手のセーター。漁具のケーブルや網目をモチーフとした縄状の編み目と模様が特徴。単色が基本。縄が交差するような編み目で立体的にして空気を含ませるので、防寒性、撥水性も高い。アラン諸島の漁師のセーターは**アラン・セーター**と言い、別名にもなっている。複雑な模様は、事故時の個人識別の意味合いも持ち合わせていた。

ガーンジー・セーター
Guernsey sweater

イギリスとフランスの間にあるガーンジー島周辺の漁師が愛用したセーター。脱脂をしていない羊毛で強く撚って編まれ、防水・防風性が高い。フィッシャーマンズ・セーターの元祖とも言われる。前下がりがなく、前後の区別はないため着用が容易。襟と両肩の間、両脇にマチがあり、サイドスリットなど、機能を重視した特徴が多い。

シェーカー・セーター
shaker sweater

ローゲージ（粗い編み目）の平編みのセーター。シンプルなものを指すことが多い。飾り気のない清楚な生活用品を使用していたシェーカー教徒が、自ら編んだシンプルなセーターが元。

バルキー・ニット
bulky knit

太い糸で編まれた目の粗い厚手のセーターなどのニットの総称。バルキーは、「かさばった」という意味で、フィッシャーマンズ・セーターもバルキー・ニットの１つである。

シェットランド・セーター
shetland sweater

スコットランドの北にあるシェトランド諸島産の羊毛（シェトランドウール）で作られたセーターや、それを模したセーター。厳しい寒さと高い湿度、海藻を餌に加えるなど、環境によって少しチクチクした独特の肌触りと軽く保湿性の高い羊毛が得られ、この名が付けられた。純粋種のシェットランドシープからはウールが少ししかとれない。同一種で、様々な天然色があり、白、赤、グレー×茶、薄茶、茶、グレーなど、11色に区分けされる。**シェトランド・セーター**とも表記。

※一般的に、地名・羊毛はシェトランド、セーター・羊はシェットランドと表記することが多い。

チルデン・セーター
tilden sweater

Vネックの首回りと袖口や裾口に1本、もしくは複数の太めのラインの入ったセーター。元々はケーブル編み（p.193）の厚手のセーターだが、動きやすさや着用シーズンの広がりから薄手のものも多い。古くからあるため、トラッド感とスポーティーさをアピールしやすい。Vネックが大きめに開いたデザインも増えている。子供っぽく見えやすい面もある。**テニス・セーター、クリケット・セーター、テニス・ニット、クリケット・ニット**などとも呼ばれる。

チルデン・カーディガン
tilden cardigan

Vネックの首回りと袖口や裾口に1本、もしくは複数の太めのラインの入ったカーディガン。元々はケーブル編み（p.193）の厚手のカーディガンだったが、動きやすさや着用シーズンの広がりから薄手のものも多く出回る。チルデンという名称は、愛用していたアメリカの名テニス選手ウィリアム・チルデンに由来。太いラインの特徴があるものは、ニット系のベストやセーターでもチルデンという名称で呼ばれる。制服にも使われ、少し子供っぽく見える面もある。

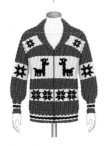

カウチン・セーター
cowichan sweater

カナダ、バンクーバー島の先住民カウチン族が使用するセーター。小さめのショール・カラー（p.20）と、動物や自然をモチーフとした模様と幾何学模様が特徴。本来は、脂肪分を抜かない毛糸とアメリカ杉の皮繊維を使用しているため防寒のみならず撥水、防水性が高いが、市販のものは脱脂したウールが原料のものがほとんど。カナダでの認定基準は、脱脂していない自然の色合い、手で紡いだ太めのウール、鷲や杉などの伝統柄、シンプルなメリヤス編み（p.193）が条件。

カーディガン
cardigan

毛糸などで編んだ、主にボタンがけの前開きトップスの総称。名称は、考案したカーディガン伯爵による。

シュラッグ
shrug

短め丈で袖のあるボレロ（p.60）とよく似た形状。前の打ち合わせが小さめ（もしくはない）のものが多い。一般的にドレスやトップスに羽織る。ボレロに比べ、ニットやファーなどの柔らかい素材が多い。**シュラグ**とも表記。

ボレロ・カーディガン
bolero cardigan

打合わせを持たず前が開いたカーディガン。シュラッグ (p.59) と類似し、**ボレロ**とだけ呼ぶことも多い。

ボレロ
bolero

丈が短く、前立てや打ち合わせがないトップス・アウター。女性用が多く出回っている。ボレロは元々スペインの舞踏、およびその音楽の1つ。闘牛士の上着 (p.84) も典型的なボレロの1つで、素材、着用形態は様々。打ち合わせがない分、トップスの上に羽織るものとしての着用も目立ち、ボレロ・カーディガンをボレロと呼ぶケースも多い。右のイラストのような肩から腕にかけてのみを覆って日焼けを防止するものも示すが、同形状のトップスは**ショルダーレット**(shoulderette) とも呼ばれる。

バーバー・シャツ
barber smock

理髪店で仕事着として着るシャツ。開襟や立襟、ポケット、袖がパイピングされたデザインも多い。また、美容院で使われるケープをモチーフにしたレディースのシャツにも、同様の名称で呼ばれるものがある。

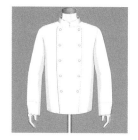

コック・コート
cook coat

料理人が厨房で着るユニフォーム。スタンド・カラー (p.16)、前身頃がダブルで組紐ボタン付き、長めの袖、白色デザインが典型的。ダブルブレスト※は、調理で汚れた前身頃を客前に出る時に入れ替えられ、また、二重になることで火傷の危険を減らす。同様に布ボタンも熱による変形を防ぐため。生地も熱に強いコットンなどが選ばれる。長めの袖は熱くなった鍋を掴むことが考慮され、白色は清潔な意識を保つなど、極めて機能的なデザインになっている。

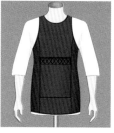 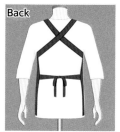

Back

腹掛け
はらがけ

胸当てが付いたエプロンのような形状で、お祭りや人力車の車夫などで見かける日本の衣類。肌に直接着る場合もあるが、鯉口シャツ (p.73) の上に着用することが多い。背中部分は覆われず、帯上の紐を交差させて着用し、腹の部分には大きな「どんぶり」と呼ばれるポケットが付いている。

※ボタンが2列に並んでいて、左前、右前のどちらでもボタンを留められる。

スラックス
slacks

長丈のパンツを示す名称の１つで、スーツや制服などで、上着と対で使われるパンツを示すことが多い。脚部の中央にセンタープレスと呼ばれる折り目が付いたものがほとんど。

コール・パンツ
striped pants

男性の昼の準礼装であるディレクターズ・スーツや礼装のモーニング・コート(p.104)に合わせる、黒とグレーのストライプ地のパンツ。海外では、**ストライプド・パンツ、モーニング・トラウザーズ**に相当。

ペンシル・パンツ
pencil pants

鉛筆（ペンシル）のような細い棒に見えるスリムでストレートなシルエットのパンツ。スラックス系のスッキリとしたデザインのものを示すことが多い。**シガレット・パンツ**や**スティック・パンツ**と類似。

チノ・パンツ
chino pants

チノクロスという厚手の綾織り（p.194）のコットン生地を使ったパンツ。イギリス陸軍のカーキ色の軍装やアメリカ陸軍の作業着が起源とされる。色は主にカーキや生成りなど。

ルーミー・パンツ
roomy pants

ゆったりとしたシルエットのパンツ。**ワイド・パンツ**とほぼ同意だが、股上が深く、丈が長いパンツを示すことが多い。ルーミーは、「広い、広々とした」の意味。

オックスフォードバッグス
Oxford bags

股上が深く、裾までストレートのゆったりとしたワイド・パンツ。1920年代にオックスフォード大学の学生が、禁止されたニッカボッカ（p.67）を隠せるように上に穿いたと言われる。

スラウチ・パンツ
slouch pants

太もも部分はゆったりとして、膝から裾にかけて細くなったシルエットが特徴のパンツ。可動部のサイズに余裕があるため、穿き心地が良く動きやすい分、少しルーズに見えてしまう。

アンフォラ・パンツ
amphora pants

長い壺（アンフォラ）を思わせるシルエットのパンツ。細身ながらも、太ももから膝周りまでは少しだけ余裕があり、裾に向かって細くなるものが多い。

ボール・パンツ
ball pants

ワイド・パンツの1つ。ダボッとした印象で途中から広がり、八分〜九分の丈で裾部分がわずかに絞られて丸みを帯びたパンツ。

テーパード・パンツ
tapered pants

腰回りは余裕があって、裾に向かって徐々に細くなるパンツ。洋ナシやイチジク形の独楽を意味する**ペグトップ・パンツ**と類似。足元の細さのわりに太もも周りに余裕があって動きやすい。テーパードは「先細り」の意味。

アンクルタイド・パンツ
ankle tied pants

腰周りはゆったりめで徐々に細くなり、足首にベルトなどを巻き付けたり、紐やゴムで絞っていたりするパンツのこと。アンクルは「足首、くるぶし」の意味。

セーラー・パンツ
sailor pants

ウエスト部分はぴったりとフィットして、脚の周囲は余裕があり、フレア、前立てがボタンで留められているパンツ。海軍の水兵の制服が由来。**ノーティカル・パンツ**と呼ばれることもある。

カーゴ・パンツ
cargo pants

貨物船（カーゴ）で働く人がよく使っていた、厚手の綿布で作られた作業用のパンツ。両脇にポケットが付いている。

Back

ペインター・パンツ
painter pants

ペンキ職人が穿いていた作業用パンツ。ハンマー・ループ（p.129）やパッチ・ポケット（p.99）などが特徴。ワークパンツなので、デニム（p.194）やヒッコリー（p.187）などの丈夫な素材で作られ、少しダボッとしている。

ベイカー・パンツ
baker pants

パン職人（ベーカー）が穿いていたとされるパンツで、腰周りに平面的な大きいポケットが付いている。カーキ色でゆったりしたシルエット。股上は深めのものが多い。

ブッシュ・パンツ
bush pants

ワークパンツの一種で、ブッシュ（やぶ、茂み）などでも引っかかりにくいように、ポケットが横ではなく前面と後ろに付いている。フラットポケットが多く、生地は厚手のコットンなど丈夫なものを使用。

フレア・パンツ
flare pants

膝から裾にかけて広がりがあるパンツ。**パンタロン**、**ブーツカット・パンツ**、**ベルボトム・パンツ**と類似。パンタロンはフランス語で「長ズボン」の意味。英語では**トラウザーズ**に相当するが、現在はあまり使われない。

ブーツカット・パンツ
bootscut pants

裾に向かって広がる形状のパンツ。このタイプは呼び方が多く、**フレア・パンツ**、**パンタロン**とも言う。広がりの少ないものは**ブーツカット・パンツ**、大きいものは**ベルボトム・パンツ**と呼び分けることもある。

デニム・パンツ
denim pants

綾織りのデニム生地 (p.194) を使ったパンツ。

ローライズ・ジーンズ
low-rise jeans

股間からウエストまでの丈が短い(股上が浅い)デニム。**ローライズデニム**とも言い、**ヒップハング**とほぼ同義。股上が深くベルトのラインを下げたデザインもローライズとして扱われる。

ボタンフライ・ジーンズ
button fly jeans

前開きをボタン留めにして、ボタンがむき出しにならないように比翼仕立て (p.126) にしたジーンズ。

リジッド・デニム
rigid denim pants

洗濯しても縮みにくい防縮加工やダメージ加工を施しておらず、糊の付いたままの未洗い(ノンウォッシュ)のデニム。**ロウ・デニム**、**生デニム**を、リジッド・デニムと共に、未加工という意味で使うことも多い。

ダメージ・デニム
damage denim pants

膝や太もも周辺に(砕石混入の洗い加工などで)意図的に糸切れや穴、裂け目などのダメージ加工を施し、使用感やビンテージ感を加えたデニム・パンツ。別名は「裂いた、切り取った」の意味の**リップド・ジーンズ**。

デストロイド・デニム
destroyed denim pants

ダメージ・ジーンズとほぼ同意の、ダメージ加工を施して使用感を加えたデニム・パンツだが、よりダメージ感が強いものが多い。名称のデストロイドは、「破壊された」の意味。

バギー・パンツ
baggy pants

ワイドパンツの1つで、袋（バギー）のようにダブダブなパンツ。特徴としては股上が深めで、お尻から裾まで、極端な太さで作られている。体型を隠すメリットが大きい。

腰パン
sag-ging

パンツを通常のウエストよりも低い位置で穿く着こなし。日本では、90年代前半にヒップホップ系の若者から流行が始まり、90年代後半には男子中高生の制服でも流行した。**腰穿き**とも呼ばれる。

スキニー・パンツ
skinny pants

脚にぴったりとする細めのシルエットのパンツ。**スキニー・デニム**と呼ばれるデニム生地の物が多く流通している。

ジェギンス
jeggings

ジーンズとレギンスを組み合わせた造語。レギンスのような伸縮性のある素材でできたパンツで、ボタンやファスナーで前が開くのが特徴。レギンス素材とパンツ構造を合わせたとも言える。

レギンス
leggings

脚にぴったりする伸縮性のある素材で作られた、足首までを覆うタイツ状のパンツ。**スパッツ**とほぼ同じ意味。本来は短いゲートルを指す言葉。

フュゾー
fuseau

スキー用のパンツから生まれた細身のぴったりとしたパンツ。フュゾーは「糸巻き、紡錘」の意味。スターラップ（土踏まずに引っかける部位）が付いたものもある。

トレンカ
stirrup leggings

脚にぴったりとするタイツのようなレギンスタイプのパンツに、スターラップ（土踏まずに引っかける部位）が付いたもの。つま先まで覆うとタイツと呼ぶが、逆にトレンカはつま先と踵が露出したタイツとも言える。

タイツ
tights

肌にぴったりとフィットする足先から腰あたりまである脚衣。ナイロン地などの伸縮性の高い生地で、保温性を目的にしたもの、バレエや体操などの極度に稼働幅の大きい運動などでの用途が主。足首丈も多い。

股引
ももひき

下ばき（インナー）とし
ても使われるぴったり
した日本古来のボトム
ス。くるぶし程度の長
丈で、腹掛けと共に職
人が着用したり、祭り
などでも見られる。長
さが半分程度のもの
は半股引。英語では**ロ
ング・ジョンズ**に相当。

ダボズボン
だぼずぼん

ダボシャツと合わせて
お祭りなどで穿くゆっ
たりとしたパンツ。**ダ
ボパンツ**とも呼ぶ。ま
た、股引の構造なが
ら、ゆったりとしたシ
ルエットのものはダボ
股引と呼ばれ、ダボズ
ボン同様にダボシャツ
(p.55) と合わせる。

ジョガー・パンツ
jogger pants

裾に向かって細くなる
パンツ。足首丈で、
裾がリブやゴムなど
で絞られている。しな
やかな素材で作られ、
スニーカーを履いた足
元を美しく見せる。一
般にジャージーのト
レーニングパンツとし
て知られる。

イージー・パンツ
easy pants

ウエストをベルトでは
なく紐やゴムで軽
く締めて穿く、ゆっ
たりめの楽（イージー）
なパンツの総称。リ
ゾート用やルームウェ
ア、ウエストの締め
付けが苦手な人に人
気。

ボンデージ・パンツ
bondage pants

パンクファッションの
代表的なパンツで、
膝部分同士をベルト
で繋いで動きにくく見
せ、奴隷のような拘
束感、束縛感をア
ピール。赤ベースの
チェックや黒が代表
的。腰回りのフラップ
もよく見かける。

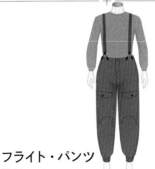

フライト・パンツ
flight pants

航空機の搭乗員が着用するワーク・パンツで、
多くは軍用、もしくはそれをモチーフとしたも
の。ブーツ着用を想定して裾が絞られたデザイ
ンが多く、ポケットには中身が飛び出ないよう
ファスナーやボタン付きのフラップがあるのも
特徴。サスペンダーで吊り下げるタイプや、
ファスナーでウエストから裾まで開いて着脱で
きるオーバー・パンツタイプも見られる。

ヘリクルー・パンツ
heli crew pants

フライト・パンツの1
つ。ベトナム戦争時
に、熱帯を考慮し薄
手の素材を使ったヘ
リコプター搭乗員用、
もしくはそれをモチー
フとしたパンツ。
しゃがんだ時に開口
部が上にくる大型の
両腿ポケットが特徴。

ドカン
どかん

70年代後半から流行した変形学生服で、ワタリ（股下位置）から裾まで極端に広いパンツ。

ボンタン
ぼんたん

70年代後半から流行した変形学生服で、ワタリ（股下位置）は太くて動きやすく、裾部分が細く作られたパンツ。

クラウン・パンツ
clown pants

ウエスト部分がゆったりとした、サスペンダーで吊るパンツ。クラウン（道化師）がよく使用する。**ズート・パンツ**とも言う。

デッキ・パンツ
deck pants

甲板上で作業するためのパンツ。膝下丈のパンツも示すが、オーバーオールの形状のパンツが多く見られる。アメリカ軍で採用されていた頑丈で防寒性に優れたパンツが代表的。

ダブル・ニー・パンツ
double knee pants

太ももから膝にかけて当て布で補強されたパンツのこと。生地が二重になっていることで膝部分が破れにくく強度が高められているが、現在は、デザインとしての当て布の意味合いも強い。

チャップス
chaps

下腿部や下半身に、パンツの上から穿く保護用のオーバーパンツ。ほとんどは革製。馬やハーレーなどの大型バイクに乗った時、チェーンソーの使用時などに着用が見られる。プロレスラーのスタン・ハンセンがリング・コスチュームとして着用していたことでも有名。日本語では行縢(むかばき)に相当。チェーンソー用のチャップスは、特殊な防刃繊維でできていて、接触した時に、刃に巻き付いて回転を止めることで切断などの事故を防止できる。**シャップス**とも表記。

テザード・パンツ
tethered pants

膝やふくらはぎ辺りから裾までを紐でくくったパンツ。テザードは、「綱や鎖で縛る」ことを意味する。

ニッカボッカ
knickerbockers

裾にギャザーを寄せ、膨らんだ部分をストラップなどで絞って留める膝下丈パンツ（左）。元はアメリカのオランダ移民が着ていた服だが、裾の形状から自転車用として普及。機能的で動きやすいので、野球・ゴルフ・乗馬・登山などのスポーツウェアとしても利用。日本では、現場作業員用のだぶっとした長丈パンツ（右）を表す場合が多い。本来の膝下丈より長くしたインチ数で、**プラス・ツーズ**（2インチ）、**プラス・フォアーズ**（4インチ）などと呼び分けることもある。正式名**ニッカーボッカーズ**。

ジョッパーズ・パンツ
jodhpurs pants

乗馬に使うパンツで、動きやすいように膝上はゆったり、もしくは伸縮性をもつが、膝下はブーツを上から履くことを前提としているため、絞ったシルエットになっている。ただ単に**ジョッパーズ**とだけ表記する場合も多い。日本では、膝下を絞ったゆったりめのサルエル・パンツ（p.68）に近いものを広く指すこともあるが、本来ジョッパーズ・パンツは股下が下がっておらず、サルエル・パンツは下がっている点が主な違いである。

ブリーチズ
breeches

ズボンや半ズボンを意味し、乗馬用の太もも部分に伸縮性（余裕）のあるパンツを**ライディング・ブリーチズ**として示すことが多い。また、ジョッパーズ・パンツと同形状のものも示す。元々は中世に宮廷で着られた男性用の長めのパンツで、ブリーチズは「お尻周辺」の意味。

ボンバチャ
bombacha

南米の草原地帯で牧畜に従事しているカウボーイ（ガウチョ）が穿く仕事着の1つで、太もも周りは動きやすいように余裕があり、足首にかけて絞られているのが特徴。腰に幅広のベルトを着けることが多い。

ガウチョ・パンツ
gaucho pants

南米の草原地帯で牧畜に従事しているカウボーイ（ガウチョ）が穿く、裾が広がり、ゆったりとした七分丈のワイド系パンツ。現在は生地に、薄手でしなやかなカットソーなどが使われている。

パイレーツ・パンツ
pirate pants

太もも部分はゆとりがあって膨らみ、膝下は絞られたり括られたりした細身のシルエット。海賊の姿を思わせるような活動的な形のパンツを指すようになった。フランス語で**コルセール・パンツ**とも言う。

タイ・パンツ
Thai fisherman pants

タイやミャンマーの漁師が伝統的に着用していた、サイズや丈の調整が自在にできるパンツ。タイ・パンツは**タイ・フィッシャーマン・パンツ**の日本での呼称。ウエスト、腰回りがルーズに作られており、適した丈になるように引き上げ、前でウエストサイズを合わせるように重ねて紐を締め、余った上部を折り返して着用する。薄手の綿などの軽量な素材で作られ、動きやすく、サイズも自在なため、カジュアルウェア、ルームウェア、運動着用途などで世界中に普及した。

ズアーブ・パンツ
zouave pants

膝下か足首の丈の、ダボッとしたパンツを裾で絞る。1830年にアルジェリア人やチュニジア人で編成されたフランス陸軍の歩兵であるズアーブ兵が着用していた制服のパンツがモチーフ。

ロークロッチ
low crotch

股下（クロッチ）が下がった（ロー）パンツ。素材や作りに合わせて**ロークロッチ・デニム**や、**ロークロッチ・スキニー**などと呼び分けることが多い。

シャルワール
shalwar

膝上がゆったりしていて、股下が深く垂れ下がったところが特徴。パキスタンの民族衣装。1980年代に歌手のM.C.ハマーが穿いたことでも有名で、サルエル・パンツと区別せず、**ハマーパンツ**とも呼ばれる。

サルエル・パンツ
sarrouel pants

膝上がゆったりしていて、股下が深く垂れ下がったところが特徴。シャルワール同様に足首周りがぴったりしたものもあるが、元来は股下が分かれておらず、足を通すための穴が開いているだけだった。

アラジン・パンツ
aladdin pants

膝上がゆったりしていて、股下が深く垂れ下がり、足首までダボッと広がったままの形状が特徴のパンツ。サルエル・パンツと類似。

※インドでは**サルワール**と呼ぶ。

サンポット
sampot

下半身に長方形の絹絣生地を巻いて着用するのが特徴のカンボジアのクメール人の民族衣装。男女とも着用し、巻き方でスカートのように着用したり、パンツに見えるようにするなど、バリエーションがある。

ドーティ
dhoti

1枚の布を、股下をくぐらせて着用するヒンドゥー教の男性用の腰布。インドやパキスタン地方の民族衣装で、クルタ・シャツ(p.55)と呼ばれる襟なしのトップスと合わせて着用する。

ロンジー
longyi

ミャンマーで男女とも日常的に着用する伝統的な巻きスカート、もしくはその布自体を示す。筒状の布に足を通し腰部分で左右から結びつけて固定する。男性は正面で生地を結び、女性は左右に寄せて紐で結ぶタイプが多い。イラストは男性用。女性用はダメン(タメイン)、男性用は**パッソウー(パソー)**とも言い、通常はエンジーと呼ぶトップスと合わせる。学生や教師は緑のロンジーと白のエンジー、看護師は赤のロンジーと白のエンジーなど、職業や民族で色や模様が決まる。

カイン・パンジャン
kain pandjang

インドネシアの民族衣装の巻きスカート。男女ともに着用。バティック(ジャワ更紗)の1枚布の端でひだを作り、前にくるように巻く。巻き方には地域差がある。筒状に縫った略装はカイン・サロンと呼ぶ。

コンバーティブル・パンツ
convertible pants

ファスナーやボタンなどで着脱式にすることで、丈の長さを変えられるパンツ。コンバーティブルは「切り替え可能」の意味。

ダブル・パンツ
double layered pants

丈が違うパンツを重ねて穿く着こなしや、そう見えるように作られたパンツのこと。裾上げが二重(ダブル)になったパンツをダブル・パンツと呼ぶこともある。

カットオフ・パンツ
cutoff pants

裾の部分が切り落とされた印象を与えるパンツ。裾を切りっぱなしにしたカットオフ加工、カットオフ処理も多い。丈に決まりはなく、種類によって、カットオフ・デニム、カットオフ・ショーツなどと呼ぶ。

スリークオーター・パンツ

three quarter pants

丈が膝下ぐらい（七分丈）のパンツのこと。スリークオーターは「4分の3」の意味。スポーツウェアやカジュアル系が多く、ジャージー素材のものは、運動着としてよく見かける。

クロップド・パンツ

cropped pants

丈が七分ほどで膝下の裾を切り落としたようなデザインのパンツ。カットオフ・パンツの1つ。カプリ・パンツ、パンタクールと類似。クロップは「切り取る」の意味。ストレート系のシルエットが多い。

カプリ・パンツ

capri pants

膝下からふくらはぎ中ほどまでの丈で、細身でぴったりとしたパンツ。1950年代に流行した。名称はイタリアのリゾート地であるカプリ島に由来。

クラム・ディガーズ

clam diggers

丈がふくらはぎ辺りのパンツ。潮干狩りの時に短めに切ったデニムを穿いたことが名前の由来。クラムは「アサリやハマグリなど食用二枚貝」の総称。

ステテコ

steteco

元はズボンの中に穿いた膝下丈のズボン下。猿股（p.72）や股引（p.65）との違いは、横幅に余裕があり肌に密着しない点。吸汗、防寒に加え、滑りを良くすることが目的。最近は室内着としても使用。

クオーター・パンツ

quarter pants

丈が太ももぐらい（二分〜三分丈）のパンツ。クオーターは「4分の1」の意味。スポーツウェアやカジュアルウェアが多く、ジャージー素材のものは、学校の体操着としてよく見かける。

バミューダ・パンツ

bermuda shorts

四分〜六分の膝丈パンツ。ハーフパンツよりも細いものが多い。バミューダ諸島で、イギリス軍が暑さをしのぐために着用したのが発祥とされる。1960年代にリゾート・パンツとしてアメリカで流行。

ナッソー・パンツ

nassau shorts

太ももから膝までの中間ぐらいの丈のパンツ。丈はバミューダ・パンツよりも短いが、どちらも**アイランド・ショーツ**と呼ばれ、主に夏のリゾートで使用される。ナッソーはバハマの首都。

ペダル・プッシャー
pedal pusher

丈が六分程度で全体にほっそりしているが、動きやすいゆとりのあるパンツ。自転車に乗ってペダルを踏む時に、チェーンなどに絡まず、汚れにくいように作られたことが名前の由来。

グルカ・ショーツ
gurkha shorts

ウエスト部分に幅広のベルトが付き、股上が深めのショートパンツ。19世紀の旧イギリス領インド軍グルカ兵が着用した制服の半ズボンに由来。1970年代以降に、アメリカでアウトドア用として広まった。

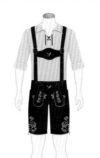

レダーホーゼ
lederhosen

ドイツ南部のバイエルンからチロル地方で男性が着る肩紐が付いた革製のハーフパンツ。お祭りや婚礼などでよく着用される民族衣装。

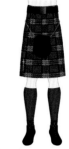

キルト
kilt

タータン・チェック（p.175）の布を、プリーツを作って腰に巻き、ベルトやピンで留める巻きスカート。スコットランドの男性の伝統衣装。**フェーリア・ベック**（Feileadh Beag）とも呼ばれる。

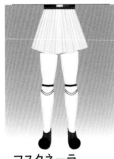

フスタネーラ
fustanella

ギリシャやアルバニアの兵士が穿く伝統的な男性用スカート。多くのプリーツが入り、白で丈が短め。古代ギリシャ時代を起源とした長い歴史がある。現在では、衛兵や民族舞踊での衣装で見られる。

シェンティ
shenti

古代エジプトから幅広く男性が着用していた腰布のこと。膝上辺りまでの長さ。

袴
はかま

日本で伝統的に男女とも着用する下半身を覆うゆったりとしたシルエットの衣服で、腰や胸あたりで結んで留める。現在の袴は、構造によって、乗馬ができるズボンタイプの馬乗袴と、スカートタイプの行灯袴の2つに分かれ、祝い事や式典、武道や芸能、神官など日本の伝統的な式典や文化の世界で着用される。名称としては下半身の衣類（ボトムス）のみを示すが、着用した衣類全体を示す「袴姿」を、袴と混同して呼ぶ傾向も見られる。

インナー

トランクス
boxers

伸縮性の少ない素材で作られた男性用の短い下着用パンツ、もしくはボクシングや水泳などで使われる短いパンツ。元々はタイトな半ズボンを意味した。英語ではboxers（ボクサー）と表記し、日本でのボクサー・パンツがboxer briefs（ボクサー・ブリーフ）やtrunks（トランクス）に相当するので、注意が必要。

ボクサー・パンツ
boxer briefs

トランクスのような短いパンツ形状で、伸縮性のある素材で作られ、肌にフィットするわずかに股下のある男性用の下着。前開きのあるものを**ボクサー・ブリーフ**と呼び分けることも多い。股下のないものはブリーフと呼ばれる。英語ではboxer briefs（ボクサー・ブリーフ）やtrunks（トランクス）とも表記され、日本でのトランクスがboxers（ボクサー）で示され、逆を指す場合があるので、注意が必要。

ブリーフ
briefs

股下のない男性用の下半身用の下着で、ぴったりとフィットしたもの（多くは前開きがある）。股下が少しあるものは、ボクサー・パンツと呼ばれることが多い。

Back

Tバック
T-back

バックがT字型にカットされたボトムの水着や下着の総称。和製英語。海外では**ソング**(thong)、**タンガ**(tanga)、**Gストリング**(G-string)などと、分類されて呼ばれる。

猿股
さるまた

少し股下があるパンツ形状の日本古来の男性用インナー。形状は、ボクサー・パンツと似ている。

腹巻き
belly warmer

古くから日本で見られる腹部が冷えないようにお腹に巻く布。現在では伸縮性のあるニット製で筒状のものが主流。

Back

越中褌
えっちゅうふんどし

帯状の布と紐でできていて、布が後ろになるように紐を腰に巻いて前で留め、布を両脚間に通して前部の紐にかける下半身用の下着。江戸時代にもあったが、明治末期に日本軍に採用されたことで広まったとされる。世界中で多くの民族が同様の形状の衣類を着用しており、**ロインクロス** (loincloth) と呼ばれる。女性用は、**パンドル・ショーツ**の呼び名も見られる。

Back

六尺褌
ろくしゃくふんどし

幅約30cm×長さ2〜3m程度の帯状の布でできている下半身用の下着。布を両脚間に通して、ねじりながら尾骨あたりで引っ掛けて腰を一周させ、前でかけた布を重ねて両脚間を通して後部で固定する。

鯉口シャツ
こいくちしゃつ

お祭りなどで着られる襟のない七分程度の袖の和装インナー、シャツの俗称。地域によっては**肉襦袢**とも呼ばれる。エプロン状の腹掛け (p.60)の下にも着用する。名称は、袖口の形状が鯉の口に似ているからと言われる。体に密着してパンツの内側に着用する日本的な柄物も多い鯉口シャツに対して、よく似た形状の無地が多いダボシャツ (p.55) は、ゆったりとしたシルエットでパンツの外側に出して着用し、おみこしを担ぐ人がお祭りの行き帰りに着用しているのを見かける。

コッドピース
codpiece

股間の前開きを隠したり股間を保護したりする覆い。日本語では**股袋**。16世紀には股間を誇張するために詰め物や装飾などが施された時代もあった。露出しての着用が前提であるが、本書では特徴からインナーとして分類。スポーツなどで急所を保護するためのパンツの下に着用するものは、**ファウルカップ** (foul cup) と呼ばれる。

バックル／尾錠
buckle／びじょう

帯や紐の端に取り付け、一方の端を入れて緩まないように留める金具。ベルトでは、バックルの方が一般的表現になっている。

ベルト
belt

平たくて細長い布や皮革でできた、主に胴、腰部分に衣類や装身具を締め付けて固定するための紐や帯の総称。多くはバックル（尾錠）と呼ばれる固定具が一端に付いており、留める長さや締め具合を調整できる。**帯革、バンド**とも呼ぶ。装飾性の高いものも多く、固定だけではなく、デザインやシルエットの調整にも使われる。名称としては、目的にかかわらず、帯状のものを幅広く示す。

二穴ベルト
double pin belt

サイズを調整するために刺す穴が二列に並んで配されたベルト。

リング・ベルト
ring belt

バックルに、金属製の輪（リング）を使ったベルト。多くは二重に設けた輪の両方に一度通してから、片方の輪に折り返すことで固定する。シンプルなデザインながらエレガントで、サイズ調整もしやすい。

メッシュ・ベルト
mesh belt

帯部分が皮革や布で編まれたベルト。ベルト穴がなく、網目の隙間にバックルのピンを刺すことで、どこででも固定できる。色やパターンが豊富。カジュアルな装い向き。ビジネスには落ち着いた色合いを。

カービング・ベルト
carving belt

皮革製の帯部分に彫刻が施されたベルト。植物をモチーフとした文様が彫られたものが多く見られる。

コンチョ・ベルト
concho belt

ネイティブ・アメリカンのナバホ族が着用していた、貝殻をモチーフとした装飾の付いたベルト。コンチョは、スペイン語の貝殻を意味するコンチャ（concha）がなまったものと言われる。

サーシングル・ベルト

surcingle belt

頑丈な布ベルトの両端が皮革製で、レザー部分にバックルが付いたタイプのベルト。名称のサーシングル (surcingle) は、馬の腹に巻く腹帯のこと。

ウェスタン・ベルト

western belt

装飾が施された、シングルピンの大きめなバックルが付いた皮革製ベルト。ベルト部分にも型押しされた装飾が付いたものも多い。**カウボーイ・ベルト**とも言う。

GIベルト

GI belt

布製でベルト穴がなく、バックル内のスライドする金属バーをベルトに押し付けて固定するベルト。俗称は、**ガチャベルト**。ミリタリー発祥で、穴で留めないため締め具合を細かく調整できる。

スタッズ・ベルト

studs belt

金属製の飾り鋲が施されたベルト。大きめのスタッズ (p.132) が配されたものはワイルド感が強い。パンク系のアーティストなどの着用も多く見られる。

メタル・ストレッチ・ベルト

metal stretch belt

金属製の板を並べたような見た目で、弾性を持つベルト。腕時計のバンドでも多く見られる。

サファリ・ベルト

safari belt

サファリでの狩猟などに従事する者が着用するベルト。バックルで締める部分が胴に巻く部分より細かったり、途中部分よりも細いベルトを重ねたりして絞るタイプが多い。物入れや薬莢入れ付きもある。

ロースラング・ベルト

low-slung belt

ロースラングは、「腰の低い位置で吊って穿く状態」を意味する。腰の低い位置で引っ掛けるような留め方をするベルトや、その着こなしを指し、装飾を目的とすることが多い。

カーブ・ベルト

curve belt

ウエストラインに合わせて緩やかな曲線に裁断したベルト。締めた時に浮きが出にくくスッキリとしたシルエットになる。体型にぴったりと沿うため傷みにくい。**コントア・ベルト**、**カーブド・ベルト**とも呼ぶ。

サッシュ・ベルト
sash belt

幅広の装飾用ベルト、帯。柔らかめの素材や、光沢のある素材でできたものが多い。17世紀にベルトに装飾性を求めた頃生まれ、一般的にバックルよりも広めのベルトを寄せたり、結んだりして、しわがある状態で使用し、立体感も楽しめるのが特徴。太めのものが多く、ウエストマークとしての利用が多い。サッシュには、腰の飾りベルト以外に、肩から斜めにかける肩帯（p.130）の意味もある。名称は、トルコの腰に巻く民族衣装の飾り帯に由来。

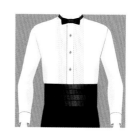

カマーバンド
cummerbund

夜間の準礼装（ブラックタイ）時にタキシード（p.104）の下に着用する幅広の布ベルト。トルコで巻かれていた装飾用の帯が起源と言われ、色は黒が正式だが、赤やオレンジなども見られる。ベストの代用品扱いのため、通常ベストとは共用せず、蝶ネクタイと共に着用。フォーマルのため、ベルトはサスペンダーとなる。カマーバンドのひだは上に向くように巻く。名称はヒンディー語で「腰ベルト」の意味。サッシュ・ベルトの一種。

サスペンダー
suspenders

両肩から吊り下げてボトムスを固定するベルト。タキシードなどの正装でも着用される。背面は、交差するなど形状のバリエーションが多い。日本語でズボン吊り、イギリスでは**ブレイシーズ**（braces）。

ハーネス・ベルト
harness belt

馬の引き具であるハーネスを思わせるベルト。別名**ホルター・ベルト**。多くはウエスト・ベルトと、サスペンダーを合わせたスタイルで、たすき掛けのように着ける。パラシュート・ベルトや、拘束感を出したファッションで見られる。

サム・ブラウン・ベルト
sam browne belt

ウエストのベルトを、肩から斜めに掛けられたベルトと繋いで留めるベルト。刀や拳銃などを携帯するのに、軍装で多く見かける。日本語では、**刀帯**や**拳銃帯**。

剣帯
けんたい／*sword belt*

剣を腰に吊すためのベルト。剣の大きさや種類によって形状のバリエーションは豊富。

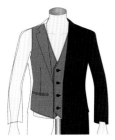

オッド・ベスト
odd vest

上着と異なる生地を使用したベスト。単体で使用する場合も多く、特徴をもたせたデザインも多い。**ファンシー・ベスト**とも言う。

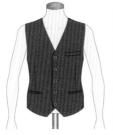

ウエストコート
waistcoat

イギリスでのベストの名称。米語では**ベスト**、日本語では**チョッキ**。フランス語では**ジレ**。17世紀後期に生まれた頃は袖付きもあったが、18世紀半ばに袖がなくなり現在のベストに変化していった。

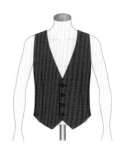

ジレ
gilet

フランス語で、袖のない胴着のことで、米語では**ベスト**、日本語では**チョッキ**、英語では**ウエストコート**。本来同じ意味だが、傾向として、ベストはアウターとしての意味合いが若干強く装飾やポケットなどが付いたものを示し、対照的にジレと表記する場合は、アウターの下に着る中衣の意味合いが高まるため、シンプルなものを示すことが多い。そのため、ジレと意識的に表記する場合は、装飾ではなくシルエットに特徴があるものを呼び分ける商品が多い。

ラペルド・ベスト
lapeled vest

ジャケットのような襟が付いたベスト。ラペルは「下襟」の意味。

カマー・ベスト
cummer vest

フロントの首回りが大きめに開いたタキシード (p.81) などに合わせるカマー・バンドを、ベスト型にアレンジしたもの。背中は首の後ろと下部のみでほとんど覆われていないバックレス・ベストの一種。レストランのソムリエなどがよく着用している。ウィング・カラー (p.17) のシャツに、ボウ・タイ (蝶ネクタイ／p.27) と合わせるのが通常で、上着を着る時はシングルブレスト (p.81) でベストを見せて着用する。

ジャーキン
jerkin

レザー製で、襟なしのアウター用ベスト。16～17世紀の西欧で生まれ、第一次世界大戦頃から軍用として使われるようになった。

ニット・ベスト
knit vest

ニット製のベスト
で、Ｖネックが多い。
**スリーブレス・セー
ター**とも言う。

チルデン・ベスト
tilden vest

Ｖネックの首回りと裾口に、1本、もしくは複
数の太めのラインの入ったベスト。元々は厚手
のベストであったが、動きやすさや着用シーズ
ンの広がりから、薄手のものも多く出回る。名
称は、愛用していたアメリカの有名なテニスプ
レーヤーであるウィリアム・チルデンに由来。
テニス・ベスト、クリケット・ベストなどとも
呼ばれる。トラッド感と共にスポーティーさを
アピールしやすい。ただ、制服に使われること
も多いため、子供っぽく見える面もある。

ベスト・
カーディガン
vest cardigan

主にボタン掛けの、
前開きになっている
袖のないニット・ベ
スト。

ロング・ベスト
long vest

長丈のベスト、もし
くはノースリーブの
コート。襟があるも
のもないものもあ
る。縦のシルエット
が際立つので、スタ
イルを良く見せやす
い。

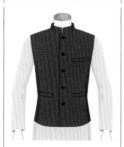

ネール・ベスト
Nehru vest

インドなど南アジア
周辺で着られる立襟
のベスト（スリーブレ
ス・ジャケット）。クル
タ・シャツ（p.55）な
どの上に着用。別名**サ
ドリ**（ヒンディー語）、
別表記**ネルー・ベスト、
ネール・ジャケット**。
アウター色が強い。

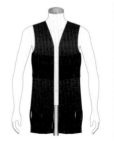

ヒッピー・ベスト
Hippie Vest

60年代にアメリカで
生まれ世界的に広
がった、既存の保守
的な価値観や体制を
否定した若者主体の
ムーブメントである
ヒッピーが、多く着用
したベスト。丈が長め
でフリンジで装飾され
ているものが代表的。

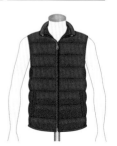

ダウン・ベスト
down vest

羽毛（ダウン／フェ
ザー）を入れた防寒
用のベスト。キルティ
ング（p.195）や樹脂
による圧着加工が施
されたものがほとん
ど。袖が付いたダウ
ン・ジャケット（p.87）
もある。

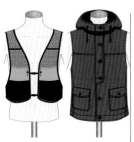

トレイル・ベスト
trail vest

トレッキングやトレイルランニング、フィッシングなどに使用される撥水性のあるベスト。フード付きもフードなしもある。

ウインド・ベスト
wind vest

ウィンドブレーカーの袖がないタイプのベストのこと。襟部分に収納式のフードが付いたものが多く見られ、最近はスポーツ用の簡易なアウターとして使用されることが多い。面積が少ないため、小さく折り畳め、軽い素材でできている製品も多く出回っており、外出中に体温調節をしたい時に便利。

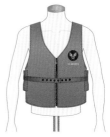

ラジオ・ベスト
radio vest

アメリカ軍の通信兵が着ていたベストやそれをモチーフにした、襟ぐりが深めのベスト。E-1と呼ばれるタイプが典型で、通信機器を配するための特徴的なベルトが付いていたが、現在はないものも多い。

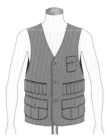

ハンティング・ベスト
hunting vest

狩猟時に使うベストで、複数のポケットや薬きょうを入れる部分が付いている。

フィッシング・ベスト
fishing vest

釣りの時に使う小物を収納できるように多くのポケットが付いたベスト。落水時に浮力が得られるように作られたものもある。

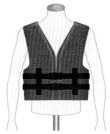

ライフ・ベスト
life vest

落水時や避難、脱出時に、水面上に頭部を出していられるように浮力を得られる救命用の胴衣。浮力材を入れたものや、小さなボンベ等により膨張して浮力を得られるものなどがある。**ライフ・ジャケット**（life jacket）とも呼ばれ、日本語では、**救命胴衣**。

◆スーツ用ベスト

現在のスーツはジャケットとスラックスの組み合わせが多いですが、元々はベストを加えた3点（スリーピース）がスーツの基本。かつてはシャツが下着の扱いであったことから、ジャケットを脱いでもマナー的に問題がないように、スーツのベストが生まれたとされています。

スリーピースを日常で着る人は減っていますが、同じ生地（共布）で作られたベストを着ると立体感が高まり、スタイリッシュかつエレガントである点は、現在も変わりません。裾がフラットで、6つボタン、4つのポケットがクラシックなタイプ。名称のベスト、ジレ、ウエストコートは、基本的に同じものを示し、ベストは米語、ジレは仏語、ウエストコートは英語です。

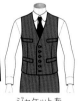

クラシックな　　　スリーピース・　　ジャケットを
ベスト　　　　　　スーツ　　　　　　脱いだ状態

◆前合わせと襟

最も一般的なのがシングルブレストの襟なしタイプ。前合わせがダブルになるとフォーマル感が出ますが、2列のボタンがジャケットに隠れやすく、着こなしにも気配りが必要。襟が付いたラペルド・ベストは、より立体感も重厚感も増しますが、主張も強くなるので、ジャケットとのバランスがさらに重要になります。

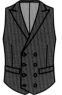

襟なしシング　襟なしダブル　ラペルド・ベス　ラペルド・ベス
ルブレスト　　ブレスト　　　ト（シングル）　ト（ダブル）

◆カマー・ベスト（バックレス・ベスト、ホルターネック・ベスト）

背中に布がない首にかけるタイプのベスト。ジャケットを着用時はカマーバンドと同じ扱いとしてフォーマルでの着用が見られ、重ね着での暑さも軽減できます。ジャケットを着用しない着こなしは、飲食店でのウェイターやソムリエの服装としても定番。すっきりとしたバックスタイルが特徴的です。

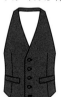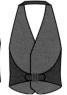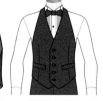

カマー・ベスト　バックスタイル　着用スタイル

◆バックスタイルと着こなし

ジャケットの下に着るスリーピースのベストは、通常、背面側のみ滑りの良い裏地と共布で作られます。お客様などの前ではジャケットを脱がないのが本来のマナーであるため、人に見せない前提の光沢のある生地の背面デザインは、少し緊張感を解きながらもスタイリッシュさが残る独特の雰囲気を感じさせます。

ジャケット同様、一番下のボタンを留めないアンボタン・マナー（p.25）が存在します。

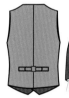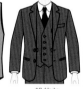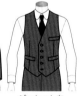

バックスタイル　　一般的な　　　　ジャケットを
　　　　　　　　　スタイル　　　　脱いだ状態

◆Uネック・ベスト（U字、ホースシュー）

首回りが大きくU字にカットされたベストで、ジャケットと合わせるとカマーバンドと同じようなシルエット。ウィング・カラー（p.17）と相性が良く、シャツの胸前の装飾が映えます。

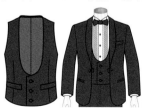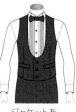

Uネック・ベスト　フォーマルでの　　ジャケットを
　　　　　　　　　スタイル　　　　　脱いだ状態

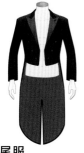

Back

燕尾服
tailcoat

男性の夜用の正礼装。前身頃がウエスト丈でカットされ、後ろの裾が2つに割れている。拝絹（p.126）のピークド・ラペル・カラー（p.20）で、前は打ち合わせずに着用する。ボウ・タイ（蝶ネクタイ／p.27）、シルクハット（p.148）と合わせる。名称は、後裾がツバメの尾を思わせる「swallow-tailed coat」の訳から。**スワローテールド・コート**、**イブニングドレス・コート**、単に**テール・コート**などとも呼ばれる。

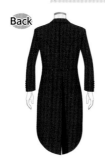

モーニング・コート
morning coat

男性の昼用の正礼装。シングルブレスト、ピークド・ラペル・カラー、1つボタンで膝丈。前の裾が脇に向かって大きく斜めにカットされている。**カッタウェイ・フロック・コート**とも呼ぶ。

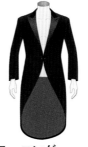

タキシード
tuxedo

男性の夜用の準礼装。黒や紺色のシングルブレスト、拝絹のショール・カラーとピークド・ラペル・カラーで腰丈。黒のボウ・タイとベストやカマーバンド、側章入りのパンツを合わせる。イギリスでは**ディナー・ジャケット**。

テーラード・ジャケット
tailored jacket

紳士服仕立てで前身頃が広めのジャケット。ボタンが2列の**ダブルブレスト**（左）と、ボタンが1列の**シングルブレスト**（右）がある。テーラーは仕立屋、テーラードはテーラー・メイドと同義で「紳士服仕立ての」という意味をもつ。テーラード・ジャケットとスーツ（のジャケット）は本来同じものだが、テーラード・ジャケットはジャケット単体でカジュアルなシーンに使われるものも含むのに対し、スーツはビジネスやフォーマル用を示す傾向がある。女性用も多い。

スモーキング・ジャケット
smoking jacket

元々は、煙草を吸うようなくつろいだ場所で着用した豪華なガウンを指す。丈が短めのジャケットで、タキシードの原型と言われる。ショール・カラー（p.20）、ターンナップ・カフス（p.46）、トグル・ボタン（p.134）が主な特徴。アメリカでは**タキシード・ジャケット**と同義。フランスでは**スモーキング**、イギリスでは**ディナー・ジャケット**とも呼ぶ。また、タキシードをモチーフにした女性用のジャケットも指す。

※黄色の文字はドレスコードを示す。

メス・ジャケット
mess jacket

夏季の略式フォーマルとして用いられる上着の1つ。丈が短く、ショール・カラーやピークド・ラペル・カラー（p.20）の白い生地のジャケットを指すことが多い。メスは「軍の会食や会食室」を意味する。

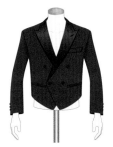

スペンサー・ジャケット
spencer jacket

ウエストくらいまでの短い丈で、燕尾部分がない燕尾服のような形の、体にぴったりとフィットしたジャケット。名称は最初に着用したとされるイギリスのスペンサー伯爵（1758-1834年）に由来。

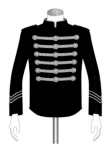

ナポレオン・ジャケット
napoleon jacket

ナポレオンの着た軍服をモチーフにした宮廷服を思わせる装飾の付いたジャケット。前身頃にボタンが縦2列に多めに並び、金糸での装飾、立襟、エポーレット（p.130）などが主な特徴。

ベルボーイ・ジャケット
bellboy jacket

ホテルの玄関で、客の荷物の世話をする係が着る。立襟で、丈が短くウエストで絞られている。金ボタンが多めに付いている場合が多い。**ページボーイ・ジャケット**とも言う。

ブレザー
blazer

カジュアルでスポーティーなジャケットの総称。金属ボタン、胸ポケットの所属を示すエンブレムのワッペンなどが特徴。前合わせがシングルのものを**スポーツ・ジャケット**、ダブルは**リーファー・ジャケット**とも呼ぶ。

ニューポート・ブレザー
new port blazer

VAN社がアメリカの地名にちなんで名付けた和製英語。ダブルブレスト、金の4つボタン2つ掛け、ピークド・ラペル・カラー、サイド・ベンツ、ウエストの絞りが少ないボックス・シルエットが典型的。

サック・ジャケット
sack jacket

ゆったりとした雰囲気を特徴とした、胴部分に絞りのない寸胴タイプのジャケット。着心地が楽で、体型を隠せるメリットもある。カジュアルで、トラディショナルな印象も強い。**イージー・ジャケット**と類似。

ノーカラー・ジャケット
no collar jacket

襟がないジャケットの総称。日本での呼び名で、本来は**カラーレス・ジャケット**。インナーの襟元・首元の主張が出やすいので、着回しの幅は広がるが、合わせるインナー選びが重要。

ハッキング・ジャケット

hacking jacket

シングルブレスト、丸くカットされた前裾、後ろ裾のセンター・ベント(p.127)、斜めのポケットが特徴のツイードのジャケット。乗馬服が起源。斜めのポケットは騎乗中での取り出しやすさを考慮。

ノーフォーク・ジャケット

norfolk jacket

胸、肩、背中に渡るショルダーベルトと、ウエストベルトを太い共布で付けたのが特徴の、元々は狩猟用ジャケット。現在は警察や軍においてこれをモチーフにした制服が見られる。

ネール・ジャケット

nehru jacket

インドの王侯貴族(マハラジャ)が着ていたラジャー・コートを起源とする。立襟(ネール・カラー／p.23)で、細めのシルエット、シングルブレストが特徴。インドの故ネール(ネール)首相が着用していたことからの名称。

チロリアン・ジャケット

Tyrolean jacket

チロル地方の伝統的なアウター。丈夫な手織物ローデンクロスで製作。丈が短めで丸首、シングルブレスト、ポケットや襟などに縁取り。第1ボタンを折り返すデザインも。正式名**ワルクヤンカー**。

イートン・ジャケット

eton jacket

1967年以前にイギリスのイートン校で下級生(背の低い生徒)が着用した丈の短い制服のジャケット、またはそれをモチーフにした丈の短いジャケット。

学ラン

がくらん

標準学生服の上着。立襟で、前立てと袖に校章入りのボタンが付いていることが多い。

短ラン

たんらん

1970年代から流行した極端に丈が短い学生服の上着。立襟は低め、袖のボタンは少なめ、標準学生服に対して変形学生服とも呼ばれる。ツッパリと呼ばれた不良学生が、標準とは異なるデザインで自己主張をした。

長ラン

ちょうらん

1970年代から流行した極端に丈が長い(膝下からすねの辺り)学生服の上着。一般的に立襟は高め、前立てのボタン、袖のボタンは多め。応援団員の着用から始まり、その後、短ラン同様ツッパリが着用した変形学生服。

人民服
Mao suit

中華人民共和国で、1980年代初めまでほとんどの成人男性と多くの女性が着ていた、ボタン留めの上着とズボンの標準服とも言えるセット。上着は折り返した立襟で、両胸と両裾にポケットがある。

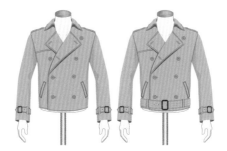

トレンチ・ジャック
trench jacket

トレンチ・コート（p.95）のウエスト下を切り離したデザインのジャケット。**トレンチ・ブルゾン、トレンチ・ジャケット、ショート・トレンチ**などの表記も見られる。

カラマニョール
carmagnole

フランス革命時にサン・キュロット（革命党員）が着ていた丈の短い、幅広の襟をもつ上着のこと。フランス革命時に流行した歌と踊りもカラマニョールと呼ぶ。

ダブレット
doublet

中世から17世紀半ばに西欧で着られた男性用ジャケット。ぴったりとしたシルエット、腰丈で袖付き。立襟、詰め物、キルティング、腰部分のV字カットなど時代によって変化。フランス語で**プールポワン**（pourpoint）。

ボレロ・ジャケット
bolero jacket

丈が短めでフロントを開けて着るジャケット。闘牛士が着用する**トレアドル・ジャケット**が有名で、前合わせがない以外に、部分的に留めるジャケットなどを示すケースも見受けられる。

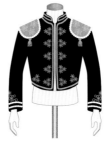

マタドール・ジャケット
matador jacket

スペインのマタドール※が着用する、短丈のボレロのようなジャケット。闘牛士が着用する**トレアドル・ジャケット**の中でも、刺繍などで装飾が施されたより華やかなものを示す。

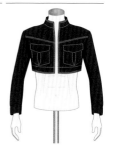

クロップド・ジャケット
cropped jacket

通常より丈の短いジャケット。丈が横隔膜あたりまでしかないくらい短いものを**ミッドリフ・ジャケット**（midriff jacket）とも呼ぶ。

※剣でとどめを刺す主役の正闘牛士。

ハスキー・ジャケット

husky jacket

キルティング (p.195) 製のハンティング・ジャケットの通称。コーデュロイ製の襟が特徴の1つ。イギリス王室に愛された老舗HUSKY (ハスキー) のものが始まりとされる。別名**キルティング・ジャケット**。

CPOジャケット

CPO jacket

アメリカ海軍の上等兵曹であるCPO (Chief Petty Officer) の制服をモチーフとしたウール製のジャケット。両胸にある、厚手のシャツのような大きめのフラップ・ポケット (p.99) が特徴。

ポリスマン・ジャケット

policeman jacket

主にアメリカの警官が着用、もしくはそれをモチーフにしたジャケット。地域ごとに特徴は異なるが、短め丈の黒い皮革製が代表的。ライダースジャケットとの共通点も多い。別称**ポリス・ジャケット**。

アイゼンハワー・ジャケット

Eisenhower jacket

アメリカのアイゼンハワーの提案で軍用に製作。テーラード・カラー、両胸の大きなパッチ&フラップ・ポケット、腰と袖口が絞られウエスト丈。別名**アイク・ジャケット**。バトル・ジャケット (p.87) の一種。

エンジニア・ジャケット

engineer jacket

屋内で作業するエンジニア用に作られたワークウェア。動きやすさを考慮して、丈が短めで襟が省略されているのが特徴。ゆったりとしたシルエットのシャツジャケットを指すこともある。

コサック・ジャケット

cossack jacket

騎兵が使用していたものをモチーフにした、丈の短いジャケット。ショール・カラー (p.20) やステン・カラー (p.22) で、主に革製。

ドンキー・ジャケット

donkey jacket

ドンキー・コート

donkey coat

イギリスの炭鉱や港湾の労働者の作業用の厚手のメルトン地※のアウター。リブ編みの大きなニット襟、ボタンダウン、肩に付いた運搬時の補強用、防水用のパッチが特徴。日本では高く大きめのリブ編みの襟をドンキー・カラー (p.24) と呼び、肩のパッチと共に1つの特徴となる。この襟かパッチのどちらかが付いているのが一般的。ドンキー・ジャケット、ドンキー・コートは、日本独自の呼び方。**スパニッシュ・コート**とも呼ぶ。

※紡毛糸を織って縮絨加工をし、ケバを短く刈り取った生地。厚みがあって保温性に優れる。

ウェスタン・ジャケット
western jacket

アメリカ西部のカウボーイが好んで着ていた上着、またはそれをモチーフとしたジャケット。多くがスエード素材で、フリンジの飾りや肩や胸、背中にカーブのあるヨーク（切り替え）が特徴。

カー・コート
car coat

20世紀初頭のモータリングコートから始まった車用のアウターがモチーフ。レザー製で丈が短く、襟はテーラー系が多い。オープンカーに乗る際に、ビンテージ感を醸しながら防寒性も得られるアイテム。

ミディ・ジャケット
middy jacket

セーラー・カラー付きのジャケットで、海軍候補生の制服がモチーフ。海軍士官候補生（midshipman）の略称。**セーラー・ジャケット**とも呼ぶ。日本では、単に中間丈のジャケットを意味する場合もある。

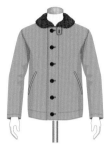

デッキ・ジャケット
deck jacket

船上の甲板作業を想定した軍用防寒着、もしくはそれをモチーフとしたアウター。襟を立てて固定できるようストラップが付いていて、袖口の内側にはニットリブがある、外気が入りにくい設計が特徴。

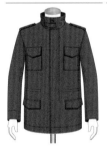

フィールド・ジャケット
field jacket

軍隊で、野戦用に兵士が着用するアウターのデザインを元にした上着。防水性、カモフラージュ・プリント、機能的なポケットなどの特徴も見られる。

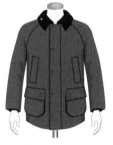

バブアー
Barbour

コットンにオイルを染み込ませた防水生地を使ったワックスドジャケットの通称、またはメーカー名。防水性、耐久性、保温性に優れ、重厚な光沢がある。コーデュロイの襟、ダブルフロント、ハンドウォーマーポケット、フラップ・ポケット等が特徴。

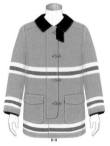

ファイヤーマン・ジャケット
fireman jacket

消防士の消防活動と身を守ることを主眼に作られた、もしくはそれをモチーフとしたジャケット。前合わせが二重で金具留め。元々はロウ引きの厚手生地で防水性。反射テープ付きも多い。

マッキノー
mackinaw

格子柄で厚手のウールのショート・コート。元々は、ダブルブレストでフラップ・ポケット、ベルト付きなどが特徴だったが、現在は一部が見られる程度。名称はアメリカ、ミシガン州マッキノーの地に由来。

ダウン・ジャケット
down jacket

羽毛（ダウン／フェザー）を入れた防寒用の上着。キルティング（p.195）や樹脂による圧着加工が施されたものがほとんど。袖のないダウン・ベスト（p.78）もある。

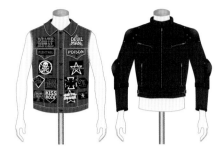

バトル・ジャケット
battle jacket

複数種のアイテムを示し、ヘビーメタルファンが着用する袖をカットした全体的にバッジやパッチなどで飾り付けられたデニム地のジャケット／ベスト（左）、もしくは、アイゼンハワー・ジャケット（p.85）と呼ばれる短丈の軍用ジャケット、プロテクター等で保護されたバイク用のジャケット（右）などがあげられる。

ジージャン
denim jacket

デニム素材でできたジャンパー。ジージャンは和製英語で**ジーン・ジャンパー**の略。英語では**デニム・ジャケット**。最近は日本でもデニム・ジャケットと表されることも多い。

カバーオール
coveralls

主にデニムやヒッコリーなどの丈夫な生地で、ジージャンよりも丈が長くポケットが多めの作業用アウター。和製英語。本来、英語のcoverallは「つなぎ」を意味するが、日本ではワークジャケットを指すことが多い。

スタジャン
stadium jumper

スタジアム・ジャンパーの略で、野球選手がユニフォームの上に着る防寒着。和製英語。アメリカンカジュアルの代表的なアウターで、胸や背中にチームのロゴが入る場合が多い。

ジャンパー
jumper

丈が短く動きやすいアウター。和製英語で、フランス語のブルゾンに相当。ジャンパーは防寒や動きやすさ等の機能的なものを示す傾向があるが、明確な相違はない。訛って**ジャンパー**とも表記。

ブルゾン
blouson

フランス語で「裾を絞ったブラウス」という意味の、丈が短いアウター。英語のジャンパーに相当。ブルゾンはファッション性の高いものを示す傾向があるが、明確な違いはない。

スイングトップ
swing top

和製英語。主にラグラン・スリーブ (p.38)、フロントファスナー、多くはドッグイヤー・カラー (p.24) のゴルファー用の軽めのアウター（ジャンパー）。別称**ドリズラー・ジャケット**、**ゴルフ・ジャンパー**など。BARACUTA（バラクーダ）というブランドの「**G9**」モデルが有名で、全てのブルゾンの原点とも言われている。

MA－1
ma-1

フライト・ジャケットの代表的な種類で、1950年代にアメリカ空軍が採用したナイロン製のジャケット。最近はそれらをモチーフとしたものにも使う名称。**ボンバー・ジャケット、ボマー・ジャケット**とも言う。凍結時のために革製からナイロンに変更され、狭い機内に合わせてウエスト、襟、袖口はリブ編み。動きやすいよう、機能的なデザインを多用。後ろ身頃が前身頃よりも短め。映画「レオン」のマチルダが着用したことで、レディースとしての魅力に皆が気づいた。

モンキー・ジャケット
monkey jacket

袖にリブ編み (p.193) が付いたMA-1のような薄手のシンプルなブルゾン（左）と、水兵が着用していたウエスト丈でボタンが前面に並んだジャケット（右）の異なる２つの種類のアウターを示す。現在は前者を示すことがほとんど。

フライト・ジャケット
flight jacket

革製でファスナー開きのジャンパー型ジャケット。軍隊で、航空機のパイロットが着るアウターのデザインが元になっている。元々は操縦席がむき出しの飛行機に乗るための防寒着だった。

アビエイター・ジャケット
aviator jacket

飛行士用として作られた、丈が短めで、ファスナーで留める皮革製のジャケット。上襟がファーになっているものが多い。ライダース・ジャケットとの共通点も多い。

ライダース
ジャケット

rider's jacket

オートバイのライダーが着用する革製の丈が短めのジャケット。袖口や前打ちがファスナーなどで風が入らないように工夫されており、転倒時のケガを軽減できるように丈夫に作られている。

ピステ

piste

頭から被るプルオーバータイプのウィンドブレーカー。スポーツ（主にサッカー、バレーボール、ハンドボールなど）をする時に防寒用のウォームアップやトレーニングウェアとして使用するため、ポケットやジップなどが付かない。ピステは、フランス語で「滑走路」、ドイツ語で「スキーのゲレンデ内のコース」を意味することから、スキー選手が着用するジャケットをピステ・ジャケットと呼ぶようになった。

アノラック

anorak

フード付きの防寒、防雨、防風用のアウター。**ヤッケ**とも呼ばれる。イヌイットの男性の皮製上着である「anoraq」が起源。極地用のものは毛皮で裏打ちされている。

マウンテン・
パーカー

mountain parka

登山用のフード付きアウター、またはそれをモチーフにしたジャケット。防水性が高く、遭難時に上空から認識しやすい蛍光・原色系の色が多い。袖口のバンドやフードの調整紐など機能性も高い。

ECWCS パーカ

ECWCS parka

80年代にアメリカ陸軍用に開発された極寒冷地用のアウター。ECWCS(エクワックス)は、Extended Cold Weather Clothing Systemの略。堅牢で、防寒性と機能性に優れる。防水・透湿性のあるゴアテックス*使用。

シュノーケル・コート

snorkel coat

消防服に似たフード付きのハーフ丈コート。シュノーケルはドイツ語で「潜水艦の吸排気管」の意味。また元は軍用の防寒着で、着用者が外を見ることができるような細いチューブ（シュノーケル）を残してフードをファスナーで目元まで留めることができたことからの名称とも言われる。**別名シュノーケル・パーカ。**

※アメリカのWLゴア＆アソシエイツ社が開発した素材で、水は通さないが蒸れない。

カメラマン・コート
cameraman coat

カメラマンがアウトドアで着用する、防寒、防水、防汚性を持つ太もも丈の機動性の高いコート。多めの小物収納用のポケットが付き、多くは内側がファスナー留めの比翼仕立て。フード付きも多い。和製英語。

サファリ・ジャケット
safari jacket

アフリカでの狩猟や探検、旅行時の快適さと機能性を求めて考案された。両胸と両脇のパッチ・ポケット(p.99)、エポーレット (p.130)、ベルトが特徴。カーキ色系が多い。別名**ブッシュ・ジャケット**。

リーファー・コート
reefer coat

右前・左前の両方の合わせができる厚手の素材のダブルのコート。船乗り用の防寒着が起源。リーファーは「縮帆する人」の意味。**ピー・コート**の別称ともされ、ピー (pea) は「錨の爪の部分」を示す。

ランチ・コート
ranch coat

元々は毛が付いたままの羊の皮を裏返しにして作られた外衣。もしくはそれを模したボア付き外衣。名称のランチは「大牧場」を意味し、アメリカ西部のカウボーイたちが防寒用に着用したことから。和製英語。

ハドソン・ベイ・コート
Hudson's Bay coat

身頃や袖に横縞が入った厚手のウール製コート。白地に赤、黄、緑などのボーダー、ダブルブレストの6つボタン、縦に開いたポケットが典型的。カナダのハドソンベイカンパニーの商品で、イラストのマルチストライプのコートが世界中で人気を得て浸透した。

カナディアン・コート
Canadian coat

カナダの林業従事者が着ていたアウターをモチーフとした少し短めのコート。襟や袖口などに毛皮やボアが付いていて、防寒性が高い。

ケープレット
capelet

肩を覆う程度の小さめのケープのこと。切り替え（ヨーク）によってケープに似せたものはケープ・ショルダー (p.129) と呼ぶが、同じ意味で使う場合もある。

ククルス
cucullus

ゲルマン人やガリア人が着たフードの付いた小さめのマント。頭巾の頭頂部が尖ったものが代表的なデザイン。

ケープ
cape

短めのマントのような、袖のないアウターの総称で、クロークもケープの一種。円形裁断や直線裁ちなどがあり、丈、素材、デザインの変化は多様。

カパ
capa

フード付きのマントのこと。ケープは、ポルトガル語・スペイン語のカパ（capa）が変化したもの。日本の合羽の語源ともされる。

ポンチョ
poncho

布の中央に頭を通すための穴を空けただけのシンプルな外衣。元々は、アンデス地域の先住民が通常の服の上に着たアウター。撥水性や断熱性の高いアルパカやリャマなどを使った厚手の手織物で腰辺りまで覆い、防寒、防風の役目を果たした。民族調のカラフルで独特な幾何学模様が多い。日本では着用時の外観が似ていることから、前開きで短めの袖がない外衣をケープではなくポンチョと呼ぶケースも増えており、アウターとしても人気が高い。

オペラ・クローク
opera cloak

足首から床近くまである丈の長いゆったりとしたアウターで、高級な生地で作られ、袖の無いマントタイプ。観劇や夜会などで、タキシード（ブラック・タイ）やホワイト・タイ（p.104）、女性ではイブニング・ドレスの上に着用する。首の前で編んだロープ留めが代表的。**オペラ・ケープ**とも言う。また、袖が付いたコート形状に近いものは**オペラ・コート**とも呼ばれる。

クローク
cloak

ケープやマントの1つで、袖なしの外衣。比較的丈が長めで、身体を包み込むような釣鐘型のシルエット。フランス語で「釣鐘」を意味するクロシュ（cloche）からの命名。

ダスター・コート
duster coat

春先等に着るホコリよけの長めでゆったりした薄手のコート。元は馬で草原などを走るためのアウターで、背面にスリットがあった。レインコートと兼用することも多く、防水・撥水素材も多い。

スポルベリーノ
spolverino

肩パットや裏地を省くなどして軽量に仕立てたアウター、もしくはその着方。名称はイタリア語で「ホコリよけ」という意味を持ち、元々はホコリよけとして使われた軽量なオーバーコート、レインコート。

スリッカー
slicker

防水生地を使った丈の長いレインコート。ゆったりめのシルエット。19世紀初頭に水夫が着用したゴム引き地（ゴムで防水加工したもの）の防水コートが発祥と言われる。

マッキントッシュ
mackintosh

ゴム引きの防水素材を使ったコート、またはその生地自体を示す。1823年にイギリスのチャールズ・マッキントッシュによって生地間に天然ゴムを塗って防水化した素材が発明され、レインコートとして定着した。

コタルディ
cotardie（仏）

13〜15世紀に着られた、上半身がぴったりしたシルエットで腰辺りまでの上着（女性用は大きく深めの襟ぐりで床近くまである長丈のドレス）、多くはフロントと袖の外側に袖口から肘あたりまでボタンが並ぶのが特徴。

ベンチ・コート
bench coat

寒い時期のスポーツで、選手やスタッフが待機時に体の熱を逃がさないようにベンチで着るコート。着脱が容易な前開きでフード付き、厚手でシンプル、膝下丈が多い。**ベンチ・ウォーマー・コート**とも呼ばれる。

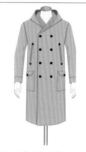

スペクテイター・コート
spectator coat

ベンチ・コート等と呼ばれるスポーツ観戦用のコートを、タウンユース化したフード付きのコート。多くは前合わせがダブルブレストタイプ。名称のスペクテーターは「観客」の意味。

トリミング・コート
trimming coat

縁取りの飾りを施したコート。トリムとは、「整える、飾りを付ける」という意味。

モッズ・コート
mods coat

アメリカ軍で使用されていたミリタリーパーカーのデザインをモチーフとしたアウター。アーミーグリーンの色調、後ろ裾が長いフィッシュテールのデザイン、フードなどの特徴がある。

テディ・ベア・コート
Teddy bear coat

クマのぬいぐるみのテディ・ベアを思わせるような、ボリュームのあるモコモコとしたボアや、エコファーのコート。保温性が高く、柔らかい雰囲気が出る。

ボックス・コート
box coat

四角い箱のように見えるコートの総称。ウエストを絞らず、肩から裾まで直線的なシルエットのものが多い。元々は馬車の御者が着る厚手の無地のオーバーコートを示した。**ボックス・オーバーコート**の略。

ダッフル・コート
duffle coat

多くは厚手のウール素材、フード付きで、トグル・ボタン(p.134)が特徴。第二次世界大戦時にイギリス海軍が防寒着として採用し、戦後市場で普及。元々は北欧の漁民用の仕事着。別名**トグル・コート、コンボイ・コート**。

ガウン・コート
gown coat

打ち合わせがなかったり、浅めだったり、もしくは、ベルトで巻いて留めるガウンを思わせるコート等を示し、形状にはバリエーションが見られる。**ローブ・コート**とも呼ばれ、**カーディガン**とも類似する。

チェスターフィールド・コート
chesterfield coat

格式の高いオーバーコート。長い丈、隠しボタン(比翼仕立て/p.126)、ノッチド・ラペル・カラー(p.20)が特徴。現在はボタンが見えるものも多い。

フロック・コート
frock coat

黒のダブルブレスト(p.81/現在はシングルも多い)で、ボタンが4~6つの膝丈のコート。モーニング・コート以前の昼間に着る男性用の正装で、ストライプのパンツを合わせることが多かった。

ヴィクトリアン・コート
victorian coat

ヴィクトリア女王時代(1837-1901年)にイギリスで流行したアウター。フロック・コートのウエストラインを絞ったものが多い。

カバート・コート
covert coat

カバートと呼ばれる生地製のコート。比翼仕立て、袖口や裾にはステッチ、裾にはベント(p.127)。短めの丈とステッチの補強は乗馬用の名残。1800年代後半に生まれ、1930年代に流行。上襟は共地もあるがベルベットが多い。

バレル・コート
barrel coat

胴の部分が膨らんだ樽（バレル）のようなシルエットのコート。コクーン・コートとほぼ同じ。

コクーン・コート
cocoon coat

着用すると繭（まゆ）のように丸みを帯びたシルエットになるコート。コクーンは「繭」の意味。体を包み込むようなフォルムをコクーン・シルエットと呼ぶ。

スモック
smock

丈はももからふくらはぎまで、胸元、袖、背中などにチューブと言うプリーツを入れた緩めの軽作業用上着。イングランドとウェールズの農業従事者の服が発祥とされる。現在は画家の仕事着や園児服など。別名smock-frock。

ラップ・コート
wrap coat

ボタンやファスナーなどを用いず、体に巻き付けるように前を深く打ち合わせて着るコート。巻き付けた上から同素材のサッシュ・ベルト（p.76）などで留めるものが多く、しなやかなラインが上品。

アルスター・コート
ulster coat

オーバーコートの典型的な形で防寒性も高い。基本はダブルで6、8つのボタンがあり、丈は長く膝下丈。アルスター・カラー（p.22）と呼ばれる上襟と下襟の幅が同等もしくは上襟が少し広めの襟を使っているのが特徴。バックベルトか腰ベルトがあり、前合わせは深め。厚手のウール生地が多い。名称は北アイルランドのアルスター島北東地方で作られた厚手の紡毛織物で仕立てたことに由来。コートの元祖とも言われ、トレンチ・コートはこれの改良版の位置付け。

Back

ポロ・コート
polo coat

ダブルブレストのアルスター・カラー（p.22）で、6つのボタン、背側のベルトが特徴の丈が長いコート。多くはパッチ・ポケット（p.99）が付き、袖が折り返されている。ポロ競技者の待機用、ポロ競技観戦者用が原型であるが、名称自体は、1910年にアメリカのBrooks Brothers（ブルックスブラザーズ）が名付けて販売し、定着した。

ガナーチ
garnache

中世に着られた、ポンチョの胸に舌状の飾りであるランゲットと大きめのケープ袖の付いた外衣（左）。フードが付いたものも多い。現在ガナーチと呼ばれるものはランゲットのないものがほとんど（右）。

ブリティッシュ・ウォーム
British warm

第一次世界大戦中にイギリス陸軍将校が着用したウール製の厚手のコート。ダブルブレスト、6つのくるみボタンの3つ掛け、ピークド・ラペル・カラーでエポーレット付き、膝丈から七分丈。

バルマカーン
balmacaan

バル・カラー（p.16）で、ラグラン・スリーブ（p.38）の裾がゆったりとしたコート。名前はスコットランドの地名に由来する。1つ目のボタンを留めて襟元を閉めて着ても（左）、開けて着ても（右）良い。

トレンチ・コート
trench coat

第一次世界大戦時に泥地でのトレンチ（塹壕）内で着用し、機能性を発揮して普及した軍用コートの特徴をもつアウター。肩や襟元、手首にストラップを付けて、防寒性を調整できるようになっている。

テント・コート
tent coat

ウエストを絞らず、肩から裾にかけて緩やかに広がる三角形のシルエットのコート。**ピラミッド・コート**、**フレア・コート**とも呼ばれる。

現在は
袖付きも
多い

インバネス・コート
inverness coat

スコットランドのインバネス地方で生まれた丈の長い外衣。内側は袖なしの長いコート、外側は肩全体を覆う短いケープの二重構造。バグパイプを雨風から守りつつ演奏するのが目的。シャーロック・ホームズが愛用。

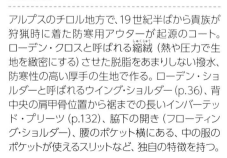

ローデン・コート
loden coat

アルプスのチロル地方で、19世紀半ばから貴族が狩猟時に着た防寒用アウターが起源のコート。ローデン・クロスと呼ばれる縮絨（熱や圧力で生地を緻密にする）させた脱脂をあまりしない撥水、防寒性の高い厚手の生地で作る。ローデン・ショルダーと呼ばれるウイング・ショルダー（p.36）、背中央の肩甲骨位置から裾までの長いインバーテッド・プリーツ（p.132）、脇下の開き（フローティング・ショルダー）、腰のポケット横にある、中の服のポケットが使えるスリットなど、独自の特徴を持つ。

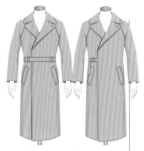

タイロッケン
tielocken

ボタンを使わずに、前2か所、後ろ1か所にバックルの付いた共布のベルトでしっかり締めるコート。「紐で(tie)留める(lock)」が語源。日本では身頃のベルトで脇を留めるタイプ（右）が多い。トレンチ・コートの原型とも言われる。

ナポレオン・コート
napoleon coat

ナポレオンの軍服をモチーフにしたコート。前身頃に縦2列に並んだ多めのボタンや飾り紐の装飾、立襟、エポーレット(p.130)などが主な特徴。2列のボタンは、風向きによって合わせを変えるためとも。

バニヤン
banyan

インド起源で、17世紀後半から18世紀にかけてヨーロッパの上流階級の男女にカジュアルなデイウェアとして人気があった、裾に向かってゆったりと広がるガウン。別名インディアン・ガウン、モーニング・ガウンなど。

ブブ
boubou

マリやセネガルなど西アフリカ地域で男女とも着られる民族衣装の貫頭衣。長方形の綿などの生地に切れ目を入れて頭を通し、前後に垂らして横を縫い付けたものや、留めたりしたもの。ゆったりとして、風通しが良い。

ケンテ
kente

細い布を接ぎ合わせて作った1枚の大きな布を右肩を出してゆったりとまとうガーナの民族衣装の外衣、もしくは外衣に使う手織りの生地。色鮮やかな色彩が特徴で、それぞれの色に意味が込められている。

ジェラバ
djellaba

モロッコを起源とし、北アフリカで伝統的に男女共に着られる長袖、フード付きのゆったりとした長丈の外衣、ウール製のローブ。現代はカラフルなものや短いものなど、様々なバリエーションがある。

チュバ
chuba

チベットの民族衣装のコート。地域や職でもデザインが異なる。気候がすぐ変わる高地のため、体温調節がしやすいよう大きな袖口や片側だけ袖を通すものもある。掛け布団にもなる。女性は「オンジュ」という鮮やかなブラウスの上に着る。

ゴ
Gho

公の場で着用が義務付けられたブータンの男性の民族衣装。着物のように前で合わせて帯（ケラ）で留めるが、裾は膝上までたくし上げ上半身をたるませる。公式の場ではカムニと呼ばれる布を肩から掛ける。

チョハ
chokha

コーカサス地方の男性が着る、胸の部分に弾帯を並べた丈の長いウール製コート。伝統的な民族衣装で、戦闘服として使われていた面もある。「風の谷のナウシカ」の衣装のモチーフになったとも言われる。

ジュストコール
justaucorps

17〜18世紀のヨーロッパの男性用上着。通常、下にジレ（ベスト）と膝丈のキュロットを着用（p.110）。袖口にレースをあしらったり、全体に煌びやかな装飾を施したりするものも多い。**アビ**とも呼ばれる。

トーガ
toga

古代ローマの男性市民が着た、1枚布（多くは半円形）を体に巻き付けて着用する上着。初期は女性も着用していた。

カンディス
kandys

古代ペルシャなどで着用された、くるぶしぐらいまであるゆったりとした衣類。上流階級の着用が主で、袖口がラッパ状に広がっていた。

ウプランド
houppelande

14世紀後半から15世紀にかけて欧州で着用されたアウター。男性の室内着から女性も着用するように変化。裾が長いものも多く、ゆったりとした身頃で通常はベルトを締めて着用。長く広い袖、スカラップ（p.133）にカットした毛皮、刺繍などで縁を飾って優美さを競った。

ジプン
zipun

17世紀頃、ロシアの農夫が着ていた上着。裾に向かって少し広がる。

モンク・ローブ
monk robe

修道士（主にキリスト教）が着用している長袖で丈が床近くまであるゆったりとした外衣。多くは帯や紐でウエストを締める。**モンクス・ドレス**などとも呼ばれる。

ダルマティカ
dalmatica

欧州で中世頃まで着られていたゆったりとしたT字型の衣類。キリスト教の法服としても使用されるスタイルで、名称はクロアチアのダルマティア地方の民族服を起源とすることから付けられた。

フェロン
phelonion

司祭がまとう袖のない祭服。日本正教会ではフェロン、カトリック教会では**チャズブル**(chasuble)と言う。

アルバ
alba

キリスト教の聖職者や信徒が着用する、くるぶし丈のゆったりとしたローブのこと。

カソック
cassock

カトリック教会の神父が平服として着る黒い衣装（高位では黒以外もある）。立襟でくるぶし丈、飾りがない。通常、白のローマン・カラー(p.19)を下に着ける。

羽織
はおり

着物（着流し／p.114）の上に着る日本の伝統的な上着、防寒着。前開きで羽織紐で留める。家紋が入ったものは紋付羽織と呼ばれ、和装の正装である紋付羽織袴(p.111)で着用。コートとは違い室内でも着用可。

法被
はっぴ

お祭り時や職人などが着用する前開きの日本の伝統的な上着（主に所属や名前などを衿に入れる）。元は武士の衿を返した紋付羽織だったが、やがて印半纏が現在の法被に相当するものに変化したとされる。

陣羽織
じんばおり

合戦時に、武士が陣中で当世具足（軽快に動けるように作られた鎧）の上に着用した日本の上着で、多くは袖なし。威厳を示すために派手な装飾が施されたものもある。イラストでは具足を省略。別名**具足羽織**。

タバード
tabard

中世の騎士が鎧の上に着た袖なしか短袖で、頭から被って着用する、多くは脇の開いた襟のない外衣。騎士用には紋章が描かれていた。ベルトなしでの着用も多い。また、現代では似た形状のエプロンをタバード・エプロンと呼んだり、工事現場で安全のために視認性を高めるためのアウター（**セーフティー・タバード**、日本では**安全チョッキ**に相当するが、ベスト形状のものが主）としても見られる。

ポケット

スラッシュ・ポケット
slash pocket

切り込みを入れて作るポケットの総称で数種類ある。縦の縫い目を利用して切り込みを入れるスラックスのサイド・ポケット（**バーティカル・ポケット**）が代表的。すっきりして目立たない。

シーム・ポケット
seam pocket

縫い目や切り替えなどを利用して作られる、外からは見えにくく、デザインなどに影響を与えにくいポケット。シームは「縫い目」の意味。スラッシュ・ポケットの1つ。

玉縁ポケット
piping pocket

別に裁断した布で切り口を縁取り（パイピング）したポケット。イラストは、両玉縁ポケットで、片方だけ処理した片玉縁ポケットもある。**パイピング・ポケット**とも言う。スラッシュ・ポケットの1つ。

パッチ・ポケット
patch pocket

別布を張り付けたセット・オン・ポケットの1つで、シンプルかつ丈夫な最も一般的なポケット。

フラップ・ポケット
flap pocket

元々は雨よけの蓋（フラップ）が付いたポケット。現在はデザイン要素が強く、フラップがあるとカジュアル色が強まる。同じ素材の別布が一般的。外ではフラップを出し、室内では中に入れるものも。別名**雨蓋ポケット**。

ジェッテッド・ポケット
jetted pocket

玉縁ポケットの1つで、細い玉縁（パイピング）を施した内ポケット。英語では、**ビーサム・ポケット**（besom pocket）の表記も多い。

ハッキング・ポケット
hacking pocket

イギリスのハッキング・ジャケット（p.83）に付けられたフラップ・ポケットの1つ。乗馬中の前屈姿勢でも使いやすいように、後ろ下がりに斜めに付いたポケット。**スラント・ポケット**※の代表的なもの。

チェンジ・ポケット
change pocket

ジャケットの右のフラップ・ポケットの上に設けられる、小銭や切符などの小物を入れるためのポケット。チェンジは「小銭」の意味。身丈が長めのイギリス調スーツなどに見られる。別名**チケット・ポケット**。

※斜めに付いた、ジャケットの腰ポケット。

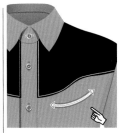

バルカ・ポケット
barca pocket

胸に沿うように湾曲し、脇側が船のへさきのように尖った形に作られた、ジャケットの胸ポケット。ウエストが絞られたクラシコイタリア調のジャケットと相性が良く、直線のポケットに比べ胸のシルエットがよりエレガントで立体的に見える。名称のバルカは、イタリア語で「小舟」の意味。**舟型ポケット**とも言う。

箱ポケット
welt pocket

ジャケットの胸ポケットに見られる箱型に作られたポケット。飾りの口布の付いたスリット・ポケットである**ウェルト・ポケット**にも相当。

クレセント・ポケット
crescent pocket

ウェスタン・シャツ（p.56）のヨークの下などで見かける、三日月型にカーブしたポケット。名称のクレセントは、「三日月」の意味。笑った時の口の形に似ていることから、**スマイル・ポケット**とも呼ばれる。

インバーテッド・プリーツ・ポケット
inverted pleats pocket

ひだを畳んで、折り目（ひだ山）が表で突き合せられたポケット。

ボックス・プリーツ・ポケット
box pleats pocket

箱のようなプリーツ（箱ひだ）が入った、折り目が裏で突き合わせられたポケット。

内ポケット
inside pocket

ジャケットやコートの内側に設けるポケットの総称。左前になるメンズのジャケットの場合、多くは左内側のポケットがよく使われる。流行や上着のタイプなどで構成は変わる。イラストでは、①カードやチケットを入れる「**チケット・ポケット**」、②一般的な「**内ポケット**」、③ペンなどを入れる「**ペン・ポケット**」、一番下の④は多少厚みのある物を入れても外見に変化が出にくい「**タバコ・ポケット**」などと呼ばれ、タバコ以外に名刺入れなども入れる。

スケール・ポケット
scale pocket

ペインター・パンツ (p.62) やオーバーオール (p.113) 等の作業用パンツの右脚横に付いている、定規を入れるための縦長のポケットのこと。

ウォッチ・ポケット
watch pocket

パンツの右前部にある小さなポケット。懐中時計を入れた名残で、現在はデザイン要素が強い。別名**フォブ・ポケット**(時計隠し)、**コイン・ポケット** (コインも入れた)。同じ目的・名称のポケットはベストの胸にも設けられる。

カンガルー・ポケット
kangaroo pocket

胸から腹部に設けられた大きなポケットの総称。カンガルーの腹袋を連想させることからの命名。エプロンやオーバーオールに多く使用される。広義ではマフ・ポケットもカンガルー・ポケット。

マフ・ポケット
muff pocket

上着の両側から腹部の方に手を入れて温めるためのポケット。円筒形の毛皮でできた手を温める防寒具のマフと形が似ていることから命名。別名**ハンド・ウォーマー・ポケット**。広義ではカンガルー・ポケット。

••••スーツの着こなし③••••
ポケットチーフの折り方

　胸元に華やかさを添えるポケット・チーフ (ハンカチーフ)。色味は、ネクタイか、シャツに合わせるのが基本です。ここでは代表的な折り方を紹介しましょう。

フォーマル向き

スリー・ピークス
three peaks

カジュアル向き

クラッシュ
crushed

パフ (パフド)
puffed

オールマイティ

TVホールド (スクエア)
TV fold

トライアングラー (トライアングル)
triangle

| 正礼装 | | 正（準）礼装 |

モーニング・コート

- ド モーニング・コート
 昼の最上級の正装
- 着 皇室行事や勲章授与式、格式の高い式典の主催者、葬儀や告別式の喪主
- ジ 前の裾が曲線的に大きくカットされた1つボタンのシングルブレスト、ピークド・ラペル・カラー、黒が基本
- パ コール・パンツと呼ばれる黒とグレーのストライプ地
- シ 白無地のウィング・カラーかレギュラー・カラー
- ベ グレー、アイボリー、ジャケットと共布
- ネ シルバーグレー、白黒のストライプやアスコット・タイ
- 靴 黒のシンプルなもの。ソックスは白黒のストライプか黒無地
- ア カフリンクス、サスペンダー、チーフは白でスリー・ピークス、手袋はグレーや白

燕尾服

- ド ホワイト・タイ
 夜の最上級の正装
- 着 宮中晩餐会や格式の高い観劇、舞踏会、格式の高い結婚式及び披露宴での新郎
- ジ 前身頃がウエスト丈でカットされ、後ろの裾が2つに割れている。拝絹のピークド・ラペル・カラー
- パ 黒で、2本の側章付き
- シ 白無地のウィング・カラー
- ベ ラペルド（襟付き）・ベストの白
- ネ ベストと共布の白の蝶ネクタイ
- 靴 黒のエナメル。ソックスは黒無地で長いもの
- ア カフリンクス、白のサスペンダー、チーフは白でスリー・ピークス、着用する場合は黒のシルクハット

タキシード

- ド ブラック・タイ
 燕尾服が夜の正装とされるが、現在は、タキシードも正装とされることも多い
- 着 夕方以降の式典やパーティ、結婚式・披露宴などの新郎や新婦の父親
- ジ 拝絹のショール・カラーやピークド・ラペル・カラー
- パ 黒で、1本の側章付き
- シ 白無地のウィング・カラーや、レギュラー・カラーのプリーツ飾りが付いたもの。前立てのボタンを見せない比翼仕立てやスタッド・ボタン（弔事ではつけない）のシャツ
- ベ カマーバンド
- ネ 黒の蝶ネクタイ、もしくは黒のクロス・タイ
- 靴 黒のエナメル。ソックスは黒無地で長いもの
- ア カフリンクス、黒のサスペンダー、チーフは白

☀ 昼用 ～18時　🌙 夜用 18時～

- ド ドレス・コード
- 着 着用状況
- ジ ジャケット
- パ パンツ
- シ シャツ
- ベ ベスト
- ネ ネクタイ
- 靴 靴
- ア アクセサリー

紋付羽織袴（五つ紋）

- ド モーニング・コート、ホワイト・タイと同等
- 着 冠婚葬祭全般に着用

 背、両胸、後ろ袖の5つの紋が入った着物と羽織。縞の袴。半襟、足袋も白で統一。白い鼻緒の雪駄を合わせ、右手に白扇を持つ

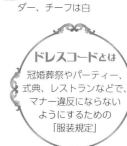

ドレスコードとは

冠婚葬祭やパーティー、式典、レストランなどで、マナー違反にならないようにするための「服装規定」

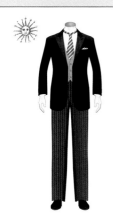

ディレクターズ・スーツ

- 着 昼間の結婚式・披露宴での新郎新婦の父親や主賓。各種パーティや慶事
- ジ 黒のジャケットでノーベント
- パ コール・パンツと呼ばれる黒とグレーのストライプ地
- シ 白無地のウィング・カラーやレギュラー・カラー
- ベ グレーやオフホワイト、ジャケットと共布
- ネ シルバーグレーか、白黒のストライプやアスコット・タイ
- 靴 黒のシンプルなもの。ソックスは白黒のストライプか黒無地
- ア カフリンクス、白黒ストライプのサスペンダー、チーフは白

ブラック・スーツ
（一般礼服・喪服）

- 着 昼夜関係なく、一般的な慶事や弔事の列席者、各種式典やパーティーの参加者
- ジ 黒
- パ ジャケットと共布（黒）
- シ 白無地のレギュラー・カラー。弔事以外ではウィング・カラーも使われる
- ネ シルバーグレーか、白黒のストライプ。弔事は黒無地
- 靴 黒のシンプルなもの。ソックスは黒無地
- ア カフリンクス、チーフは白かグレー

ダーク・スーツ

- ド 平服
 日常着ではない、少しかしこまった服
- 着 式典やパーティー等の参加

 濃紺やダーク・グレーのスーツ弔事では黒いネクタイ。「平服でお越しください」と書かれている場合は、ダーク・スーツの着用程度の日常着ではない略礼装を求められている

羽織袴

- ド 平服
 日常着ではない、少しかしこまった服
- 着 冠婚葬祭全般に着用
 紋が入っていない無地や紬（つむぎ）の着物と羽織と袴

紋付羽織袴
（三つ紋、一つ紋）

- 着 冠婚葬祭全般に着用
 背と両後ろ袖の3つ（三つ紋）、もしくは背に1つ（一つ紋）の紋が入った着物と羽織。縞の袴

モーニング・コート （全身）
morning coat

シングルブレスト、ピークド・ラペル・カラー、1つボタンで、前の裾が脇に向って大きく斜めにカットされた膝丈の男性用正礼装（昼用）。コール・パンツ(p.61)とウエストコート(p.77)を合わせる。ドレスコードはモーニング・コート。

ホワイト・タイ （燕尾服）
white tie

ホワイト・タイと称される白い蝶ネクタイと燕尾服(p.81)を着るドレスコードは、現在の最上級の礼装とされる。白いベストに2本側章のパンツで、帽子を合わせる場合は、シルク・ハット (p.148)。

タキシード
tuxedo

男性の夜間用の準礼装で、黒や紺色のシングルまたはダブルブレスト、拝絹 (p.126) のショール・カラーやピークド・ラペル・カラー (p.20)、腰程度の丈のジャケットに、黒のボウ・タイ (蝶ネクタイ／p.27) とベストやカマーバンド (p.76)、側章 (p.126) の入ったパンツを合わせる。イギリスでは、**ディナー・ジャケット**と呼ばれる。夜間の正礼装である燕尾服の着用が減ったことにより、タキシードを夜の正礼装とする場合も多い。ドレスコードはブラック・タイ。

ディレクターズ・スーツ
director's suit

黒のシングルまたはダブルブレストのジャケットと、黒とグレーのストライプ地のコール・パンツ (p.61) を組み合わせた男性の昼用の準礼装。白いシャツと、グレーや白のベスト、グレー系のレジメンタル・ストライプ (p.188) のネクタイ、ポケットチーフを胸に差し、黒のシューズを合わせる。日本独自の呼び方で、海外では、**ブラック・ラウンジ・スーツ** (black lounge suit：英)、**ストローラー** (stroller：米) と呼ぶ。

礼服
formal wear

冠婚葬祭や式典などで着用する衣類の総称。現代で最も一般的な礼服は、ノーベントの黒いスーツで、通常の慶事、弔事のゲストとしては、ほとんど着用が可能。結婚式では白いネクタイを着用する。

喪服
もふく

葬儀や法事など亡くなった方を弔ったり哀悼を示したりする時に着用する礼服。黒いスーツに黒いネクタイが最も一般的。

※上下が同じ生地（共布）、もしくは一揃いに見える服の組み合わせ。

※黄色の文字はドレスコードを示す。

ダーク・スーツ

dark suits

濃いネイビーや、グレーのスーツ。略礼装、略喪服として通常の冠婚葬祭時にも着用できる。ドレスコード的には「日常着ではない、少しかしこまった服」を意味する平服に相当。

スリーピース・スーツ

three piece suits

同一の布（共布）で作られた、ジャケット、ベスト、パンツのセット。現在のスーツは、ジャケットとパンツのセットがほとんどだが、元々のスーツは、スリーピースを意味したと言われる。

ドアマンの制服

doorman's uniform

高級なホテルや老舗店などの正面玄関で、お客様のサポートをするスタッフが着用する制服。長めのジャケットや燕尾服 (p.81)、シルク・ハット (p.148) や制帽などが多く見られる。

イートン校の制服

Eton College uniform

イギリスのイートン校の制服。左は1967年以前に下級生（背の低い生徒）が着用した制服で、ジャケットの丈が短め。現代は、上級生・下級生ともに右のテイル・コートで、小さめの襟、くるりと巻いた白ネクタイ※。

エドワーディアン・スタイル

Edwardian style

ヴィクトリア女王の第2子であるエドワード7世の治世（在位1901-1910年）を示す名称だが、その時代に生まれた文化も示し、メンズにも流行のスタイルがあった。上襟がビロードで大きな胸フラップ・ポケット、ウエストが絞ってある大きめの8つボタンの長丈のフロック・コート (p.93) に高い襟のシャツが典型的。この時期は、繊細な細工を施したジュエリーが有名。白を基調とした緻密で透かしを活かした貴族的な雰囲気のものが多く、エドワーディアン・ジュエリーとして人気。

クライスツ・ホスピタルの制服

Christ's Hospital uniform

イギリスの貧民救済と教育から始まった学校であるクライスツ・ホスピタルの制服。濃紺で長丈のコートと黄色のハイソックス、長方形の白ネクタイが特徴的。世界最古の制服とされる。

ボーイスカウトの制服

boy scout uniform

ボーイスカウト連盟の隊員が着用する制服。アウトドアやサバイバル技術、自主性、協調性、社会性、たくましさやリーダーシップなどを育む青少年教育活動を行い、部門で制服は多少変わる。

※付け襟の中央に白ネクタイを巻き付ける。特に優秀な生徒などには白のボウ・タイが許される。

ブレザー学生服
ブレザーがくせいふく

詰襟と呼ばれる立襟の学生服に対して、高校で主流であるブレザー (p.82) を上着とした制服。金色のボタンのブレザーに、チェック柄のパンツの組み合わせをよく見かける。

詰襟学生服
つめえりがくせいふく

ジャケットが詰襟、立襟で、パンツと共布の男子生徒用の制服・標準服。多くは黒か濃紺。**学ラン**とも略され、ランは江戸時代に洋服を蘭服 (オランダの服) と呼んでいたことが由来で漫画で定着した説が有力。

変形学生服
へんけいがくせいふく

校内暴力が社会問題化した70年代後半から80年代、ツッパリと呼ばれた不良学生が自己主張として標準学生服を変化させた学生服。応援団の着用で硬派のイメージの強い、丈の極端に長い上着 (長ラン) に裾まで太いパンツ (ドカン) 〈左〉や、極端に短い上着 (短ラン) に腰辺りは太く、裾を絞ったパンツ (ボンタン) 〈右〉などが代表される。

バトル・スーツ
battle suit

本来の意味は戦闘用の服の総称で固有の形はない。日本ではバイクに乗る時に着用する肩や肘、膝などがプロテクターで保護されたブラックの革製ジャケットとパンツの組み合わせを示すことが多い。

スコットランドの民族衣装
Scotland traditional costume

キルト (p.71) と呼ばれるタータンチェック (p.175) の布を腰に巻き付ける、スカート状のボトムスが特徴的。腰前にある小さなバッグは、スポーラン (sporran) と呼ばれる。

ロンドン塔の衛兵
Beefeater

かつて王宮だったロンドン塔を警備する衛兵の制服。正式名**ヨーマン・ウォーダーズ**。通称の**ビーフィーター** (牛食い) は、給金の中に高級食材の牛肉が含まれていたため、市民が呼び出したとの説がある。

イギリスの近衛歩兵
Grenadier guards

主に君主の警護などの衛兵任務や、実戦もこなすイギリス陸軍の近衛師団の歩兵部隊。熊の毛皮の帽子と赤い上着が特徴。衛兵の警護風景は観光資源でもある。いくつかの連隊があり、属する軍楽隊も有名。

王立カナダ騎馬警察

Royal Canadian Mounted Police

王立カナダ騎馬警察の式典用の正装。赤いジャケットとつば広の帽子が特徴的。通常勤務時は馬には乗らず、他の警察と同様の制服だが、国賓を迎える式典時に着用。愛称**マウンティ**。

アイスランドの民族衣装

Icelandic traditional costume

大西洋の北にある火山島でもあるアイスランド共和国の男性が着る民族衣装。胸前、袖前、パンツ裾の側面のボタンの配置が独特。

クラクフ地方の民族衣装

Kraków traditional costume

かつて首都であったポーランド南部のクラクフを中心とした、小ポーランド地方の民族衣装。孔雀の羽根付き帽子、房飾りで装飾された膝丈のジャケットにベルト。パンツは細い縦縞。

カシューブ地方の民族衣装

Kaszuby traditional costume

ポーランド北部の湖水地方であるカシューブ地方の民族衣装。カラフルな刺繍が施されている。子羊の革で作られた大きめの帽子も特徴。

クヤヴィ地方の民族衣装

Kujawy traditional costume

ポーランド中部にあるクヤヴィ地方の民族衣装の1つ。青と赤の組み合わせと太めの端を垂らした帯と帽子が特徴的。クヤヴィアクと呼ばれる民族舞踊の衣装の1つでもある。

サーミの民族衣装

Saami traditional costume

スカンジナビア半島北部とロシア北部のラップランド地域の先住民族サーミ(saami)の民族衣装。上着はガクティ(gakti)やコルト(kolt)と呼ばれ、フェルト地に刺繍の装飾、色彩豊かで鮮やかなものが多い。

サルデーニャ島の民族衣装

Sardegna traditional costume

南イタリアのリゾート地としても有名なサルデーニャ島の祭りなどで見られる民族衣装。黒く頭巾のような帽子と、短いスカートのような黒の上着が特徴的。

ブーナッド

bunad

現在も結婚式や祭事に着られるノルウェーの男性用の民族衣装。ベストと膝下で絞られたパンツで構成。ベストやアウターに多くのボタンが縦に並んだデザインが代表的。女性用のブーナッドは刺繍が美しいドレス。

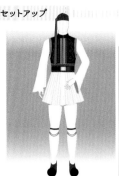

フスタネーラを着た ギリシャの衛兵
Greek presidential guard

ギリシャやアテネなど
で見られる衛兵の制
服。袖口が広がった
(主に) 白いトップス、
フスタネーラと呼ばれ
る白いプリーツスカー
ト、ボンボン付きの靴
(tsarouchia/ツアルヒア、
トラルヒ) などが特徴。

ズート・スーツ
zoot suit

1940年代にアメリカのミュージシャンの一部
やマフィアの若者などが着用した極端にルーズ
なスーツスタイル。広い下襟 (ラペル) と肩幅
の長めのたっぷりとしたジャケット、ネクタイ
を締め、ダブダブで裾に向かって絞られたハイ
ウエストのパンツ (多くはサスペンダー吊り)、
つばの広い帽子の組み合わせが多く見られる。

ネイティブアメリ カンの衣服
Native American costume

15世紀末に欧州の移
住者が入る前から北米
に住んでいた先住民族
の衣服。鷹や鷲などの
羽根で作ったウォー・ボ
ンネット (冠でもある)
という頭飾りが特徴
的。特定地域部族の
地位の高い人が着用。

アーミッシュの衣装
Amish

アーミッシュは、アメリカ合衆国のペンシルバニ
ア州や、カナダのオンタリオ州に住むドイツ系の
キリスト教の一派で、自動車や電気などの近代
文明を排除した質素な生活様式を実践する集団。
また、そのスタイルをモチーフにした様式も示す。
シンプルなシャツとパンツ、つばの広い帽子が特
徴的で、口髭は生やさない (あご髭は結婚すると
伸ばす)。女性の服は、単色のワンピースとエプ
ロン、ボンネットで構成され、既婚、未婚で色分
けされ、ボタンではなく紐で留める。

サン・キュロット
Sans-culotte

貴族がキュロットを穿いていたのに対し、サン・
キュロットは「キュロット (半ズボン) を穿かない
人」という意味。長ズボンを穿く庶民を揶揄す
る表現だが、むしろこれを逆手にとって誇りを
持って自称した。また、フランス革命の原動力
となった社会階層も意味する。長ズボン (パンタ
ロン、サン・キュロット) と、カラマニョール(ジャ
ケット/p.84)、フリジア帽 (p.155) が典型的な
服装。

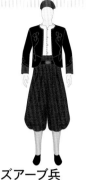

ズアーブ兵

Zouaves

1830年にアルジェリア人やチュニジア人で編成されたフランス陸軍の歩兵、ズアーブ兵が着用していた制服。これをモチーフにした、膝下か足首で裾を絞ったズアーブ・パンツ (p.68) が今もある。

トゥアレグ族の民族衣装

Tuareg

「青の民」とも呼ばれるサハラ砂漠西部の遊牧民族、トゥアレグ族のターバン(タゲルマスト／主に青)と青いガンドゥーラと呼ばれる民族衣装。女性よりも男性の方が肌を覆うイスラム民族でもある。

グァテマラの民族衣装

Guatemala traditional costume

トドス・サントス周辺で現在も着用されているグァテマラの男性が着る民族衣装。大きめの襟の色鮮やかな刺繍と、縦縞のシャツ、赤系に白のストライプのパンツが特徴的。

ペルーの民族衣装

Peru traditional costume

ペルーのクスコ周辺で着用されていた民族衣装で、チューヨ(ニット帽／p.155)の上に被る鉢型の帽子と色鮮やかなポンチョ(p.91)が特徴的。

モルディブの民族衣装

Maldivian traditional costume

白いトップスを着用し、ボトムには裾にラインの入ったフェイリ (feyli) と言う黒や紺の布を、頭には白いヘアバンドを巻く。

ラテン系ダンス衣装

rumba dance costume

ルンバや中南米のカーニバルなどで見られた、極彩色で袖や足元にフリルの装飾が施されたダンス衣装。現在は体のシルエットを強調するシンプルなものが多い。

フィジーの民族衣装

Fijian traditional costume

トライバル柄 (p.189) の、マシ (masi) と呼ばれる樹皮布が多段に重ねられたドレス形状の衣装。結婚式などで見られる。

カンボジアの民族衣装

Cambodian traditional costume

カンボジアのクメール人の民族衣装。サンポット (sampot) と呼ばれる、下半身に長方形の絹絣生地を巻いて着用するボトムス (p.69) が特徴。

パジ・チョゴリ
baji jeogori

朝鮮半島で着られている男性用の韓服。チョゴリ（上衣）とバジ（下衣）の組み合わせ。女性が着るものはチョゴリ（上衣）とチマ（下衣）で、チマ・チョゴリと呼ばれる。

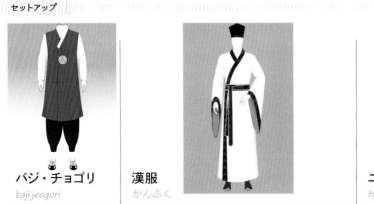

漢服
かんふく

明朝以前は中国で幅広く着られていた漢民族（中国）の民族衣装。襟を交差させて着用し、袖口が広くて長く、見た目が少し和服に似ている。現代では道士や僧侶の服、一部の学生服や礼装などに見られる程度だったが、卒業式などで着用されるなど見直されつつある。**漢装、華服**とも呼ばれる。

ユダヤ教超正統派
Haredi Judaism

ユダヤ教の教義を学ぶことを最優先とし、伝統を維持し厳格な生活を送る最右派の通称。服装は黒い帽子と黒い長丈のコートとパンツで、もみあげを伸ばしている点も特徴的。

18世紀頃の西欧貴族
18 century costume

18世紀の西欧貴族は、ジレ（胴衣／p.77）とキュロット（短パン）の上にジュストコールやアビ（p.97）と呼ばれるコートを着た構成が一般的。頭にはウィッグ（かつら）を着用した。

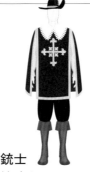

銃士
Musketeer

マスケット銃で武装した歩兵や騎兵。服装にはバリエーションがあるが、フランス護衛銃士隊の活躍を描く、アレクサンドル・デュマの小説『三銃士』が何度か映像化されたことで、銃士の印象として定着した。

中世のトゥニカとマント
tunica & manteau

11～12世紀に上流階級で着用されたブリオー（p.115）とは別に、庶民を主体にトゥニカ（チュニック形式）にマントを羽織り、ボトムにはタイツのようなショースなどを穿く服装が普及。これが中世服飾の基本構成。

15世紀頃の宮廷ファッション
15 century costume

ダブレット（プールポワン／p.84）という騎士の鎧下が元とされるジャケット、ショースと呼ばれるボトムス、そしていかにも歩きにくそうな先が尖ったプーレーヌ（p.164）という靴を履いた。

キリスト教の司教
bishop

キリスト教のカトリック教会における最高位の聖職者である司教が、祭儀時に着用する祭服。アルバ（p.98）の上に袖のないチャズブル（フェロン／p98）を纏い、ミトラ（p.157）を被る。司教は教皇によって叙階（任命）される。

衣冠束帯
いかんそくたい

平安時代以降の天皇、公家、貴族や高い身分の役人などが着用した装束。正装である「束帯」と、束帯の下着類を省き、袴や着方を変えた略装の「衣冠」をまとめて衣冠束帯と呼ぶ。イラストは衣冠。

狩衣
かりぎぬ

平安時代以降の公家の普段着として着用され、後に武家の礼服や神職が着用するようになった上着。指貫（袴）と合わせ立烏帽子を被るのが一般的。狩猟時の服であったことからの名称で、動きやすい。

裃
かみしも

室町から江戸時代に着用された武家の正装。小袖の上に着る肩衣と袴のひと揃いで、通常肩衣と袴は同じ生地。上級の武士がかしこまった場で着用する袴の丈が長い長裃や、通常の丈の袴の半裃などがある。

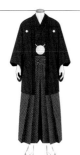
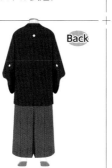

紋付羽織袴
もんつきはおりはかま

五つ紋：背中、両胸、両後ろ袖に5つの紋の入った着物と羽織、袴を着用した日本の和服の正礼装。黒の着物と羽織、縞の袴、白足袋に、白い鼻緒の雪駄を合わせるのが正式とされる。通常は正面から見ると袖の紋は見えにくい。
三つ紋：背中、両後ろ袖に3つの紋の入った着物と羽織（上のイラストの右のみ）、袴を着用した日本の和服の準礼装。背中のみに紋の入った「一つ紋」もある。

羽織袴
はおりはかま

紋の入っていない着物に袴を着用する日本男性の和服の装い。無地のものは略礼装として扱われる。

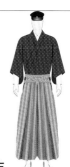

書生
しょせい

明治・大正時代に、他人の家に下宿したり親戚の家に住み込んだりして雑用をしながら勉学をした若者。立襟のシャツに木綿の着物と袴、学生帽に下駄の姿が代表的。

111

作務衣
さむえ

禅宗の僧が、日常の
雑務（作務）の時に
着用する服。動きや
すい和風の作業着で
もあるため、職人な
どにも愛用されてい
る。

仏教の僧侶
buddhist monk robe

仏教の僧侶（お坊さん）が着用する服装。左の
シンプルなものはタイ・ラオス・カンボジアな
どで見られる黄衣と呼ばれる袈裟（法衣）。布を
ターメリックで少し赤味を帯びた黄色に染めて
用いる。日本では宗派によってバリエーション
が見られるが、衣に袈裟を着用する。右のイラ
ストは禅宗の僧侶。

虚無僧※
こむそう

禅宗の1つである普化
宗の僧。天蓋と呼ば
れる深編み笠を被り、
尺八を吹きながら托
鉢し、諸国を行脚し
て修行することで有
名。袈裟を横にかけ、
首から頭陀箱（施米など
を入れる箱）を下げて
いる。

山伏
やまぶし

山にこもり（伏して）厳
しい修行をして悟り
を目指す修行者。修
験者とも呼ぶ。頭に
特徴的な兜巾を付け、
鈴懸と呼ぶ上衣に、
菊綴じというボンボ
ンのような飾りが付
いた結袈裟や、法螺、
杖など、独自の服装。

飛脚
ひきゃく

手紙やお金、小さな荷物を運ぶ職の服装。古く
からあった職だが、江戸時代に民間によって発
達した「町飛脚」は、通常の旅装束と変わらぬ
服装だったと言われている。現在飛脚として定
着している腹掛けに褌姿は、宿場で中継して文
書などを急いで運ぶ幕府公用の「継飛脚」や大
名による「大名飛脚」の姿が主とされる。

忍び装束
しのびしょうぞく

室町から江戸時代に
かけて、諜報や破壊、
暗殺などを任務とし
た忍者の服。頭巾で
顔を隠し、手甲、脚
絆と裾を絞った袴、全
身黒1色が一般的なイ
メージだが、夜に認識
されにくい紺色や柿色
が多かったとされる。

※職業差別になる用語という意見もあるが、
説明用途に限定して掲載。

つなぎ
つなぎ

作業服や防護服、車のレース用などで見られる上下がひと繋ぎになった衣類。子供服などに多いコンビネゾン（combinaison）や、軍用などで見られるジャンプスーツ（jump suit）とも類似。同じように上下がつながっているサロペットやオーバーオールは下にトップスを着ることを前提にしているが、つなぎはその前提がない。英語では、**カバーオール**（coverall）、**オーバーオール**（overall）とも表現。

ジャンプスーツ
jump suit

主に前開きで、パンツとトップスがひと繋ぎになった服。1920年代に飛行服として生まれ、その後落下傘部隊の制服となった。**オールインワン、コンビネゾン、カバーオール**と呼ばれるものも、ほぼ同じ意味。

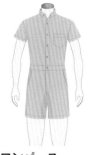

ロンパース
rompers

トップスとボトムスが繋がった衣類で、元々は乳幼児用の遊び着。本来はひと繋ぎのもののみを示すが、現在は上下セットのものも示し、形状は多様化している。

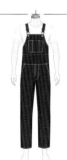

オーバーオール　｜　サロペット
overall　　　　　*salopette*

胸当てをバンド状のもので吊り下げたワンピース状のパンツやスカート。汚れる時に着る仕事着の意味があり、本来はセーターやシャツの上に着て、汚れを防ぐためのものだった。英語ではオーバーオール、フランス語ではサロペット。ハンマー・ループ（p.129）やスケール・ポケット（p.101）などの装飾は、仕事着の名残。丈夫なデニム素材が定番だが、色味や素材は幅広い。腹部を締め付けないので、体型を選ばない。

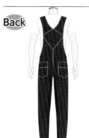

ハイバック・オーバーオール
high back overall

背側のお尻の部分から肩紐の高い位置までが一体になったタイプのオーバーオール。元々は作業着だが、現在では体型を隠しながら幼さや可愛らしさを出す効果も高い。

クロスバック・オーバーオール
cross back overall

バンドを背中で交差させて吊り下げるタイプのオーバーオール。

ドレッシング・ガウン
dressing gown

屋内でくつろぐ時に着用する、ベルト等で巻いて留める膝丈程度のゆったりとした上着。ショール・カラー（p.20）のものが多く、シルク・サテンなどの肌触りの良い生地で作られる。日本語では**化粧着**に相当。**ナイト・ガウン**とも呼ばれる。同タイプで、風呂上がりに着用するタオル地のものは、バスローブ（bathrobe）と呼ばれる。

浴衣
yukata

長襦袢を着用しない略装の和服。夏祭り、旅館での湯上りや寝間着、日本舞踊の稽古着などで多く着用。吸湿性の良い木綿素材、履物は下駄（p.168）が一般的。名称は、平安時代の沐浴時に着た湯帷子の略。

着流し
きながし

羽織を羽織らず、袴を穿かないで着物を着るスタイル。かしこまっていない時の着こなしで、洋服で言うとカジュアルな普段着という位置づけ。女性の和服では使わない表現である。

ウェーダー
wader

釣りやアウトドアの作業時に、水中にも入って行けるように腰や胸まで伸ばした長靴。日本語では**胴長靴**、俗称**バカ長**。長さは用途に合わせて変わるため、ブーツ、パンツ、オーバーオールと扱いも様々。

カフタン
caftan

トルコや中央アジアなどのイスラム文化圏で着用される丈が長い服。ほぼ直線裁ちで前開きやプルオーバータイプ、立襟などが見られ、多くは長袖。帯を巻くなど着用方法は幅広い。日差しを遮り、風通しが良い。

デール
deel

モンゴルの男女が着る民族衣装。立襟で右肩と右脇にボタンがあり、ベルトを巻く。**旗袍**（チャイナ・ドレス）と似ている。男性はゆったりめの着付けで青色が格が高いとされ、女性用は色鮮やかなものが多い。

ガラビア
jellabiya

エジプトの男女が着る民族衣装。ゆったりとしたシルエットの貫頭衣タイプで長丈、多くは筒状の長めの袖。U字やV字、立襟の首回りや胸前に刺繍が施されたものも見られる。**ガラベーヤ**とも表記。

カンドゥーラ
kandoora

長袖でくるぶし丈の、中東の男性用民族衣装（ローブ）。暑さから身を守る白系が多い。本来はトーブと呼ばれる綿生地製。襟の形は地域性が強く、襟元から香水を染み込ませたタッセル（房飾り）を垂らす地域もある。

クルタ
kurta

パキスタンからインド北東部に広がるパンジャブ地方で着用される男性用の伝統的な上着。細めの立襟でプルオーバー・タイプ、長袖、ゆったりとしたシルエット。太ももから膝くらいの長めの上着、チュニックに似ている。風通しが良く、全体が覆われる割に涼しく快適。パンツと合わせてクルタ・パジャマと呼ばれ、日本のパジャマの語源と言われる。「khurta」とも表記。（注：パンツと合わせるのが通常だが、長丈である点からここではオールインワンに分類）

カラシリス
kalasiris

古代エジプトで上流階級に着用された、多くは肩が覆われ、帯を締めて着る半透明の細身のワンピース、上着。

キトン
chiton

古代ギリシャで着用されていた衣服。裁断していない長方形の布でドレープを作って、ピンやブローチで肩の部分を留め、腰はベルトや紐で締めて着用する。ドーリア式（布を縫わずに使用）とイオニア式（布の脇と肩を縫い合わせる）がある。女性用の丈は長めで踝ぐらいまであるものが多い。

ヒマティオン
himation

古代ギリシャでキトンの上に着た1枚布でできた外衣。男女とも着用。多くは肩から脇にかけて斜めにドレープをたっぷり取ったが、着こなしは様々。古代ローマで着用されたトーガの原型とされる。

ブリオー
bliaut

十字軍の遠征によって中世の西欧に伝わったとされる、男女とも着用した長袖で裾も長いゆるやかなワンピース。裾や袖に刺繍などの装飾が入るものや、裾脇にスリットが入ったものもあった。

西欧の駆け足メンズファッション史
─────時代を切り取る映画とからめて─────

　古い時代のファッションの絵を描くと、「確かあの映画で見たな」ということが多々あります。ただ映画を観た時は、衣装に注目していなかったし、時代的なこともよくわかっていませんでした。ざっくりとした感じでも時系列に並べてみれば、別の楽しさもあるかなと思い、現代服飾の基本要素を構成している西欧の服を、時代とともに駆け足で、映画とからめて紹介してみようと思います。

◆紀元前5世紀頃

　古代ギリシャでは1枚布を肩で留めるキトンと呼ばれる服（内衣）が普及。外衣としてはヒマティオンが見られ、大ぶりの布を体に巻く巻衣の時代になる。

トロイ

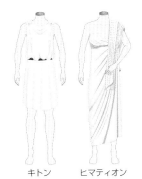

キトン　　ヒマティオン

　エジプトや、ローマ時代を描写する映画は多いが、古代ギリシャとなると結構限られる。そんな客観認識さえ持っていなかったが、観た事がある映画では『トロイ』が古代ギリシャに近そうだ。久しぶりに観返してみると、王族や兵士の描写がメインだが、凱旋する街中では市民のキトン姿が多数見られて、コレ！ コレ！ と嬉しくなる。

◆紀元前1世紀頃

　古代ローマでは、シャツの上に大きな布を巻き付けるトーガが普及。

　この時代の映画はたくさん作られているが、その中でも顔の「濃い」日本人俳優がローマ人、顔の「薄い」日本人俳優が「平たい顔族」として登場する、ローマ時代のお風呂文化を描いたコメディ『テルマエ・ロマエ』が良い！ キャスティングが絶妙で、主人公の阿部寛をはじめ、濃い顔の人たちがトーガを着ている。さらに、トーガという名称が台詞にも出てくるのである。

テルマエ・ロマエ

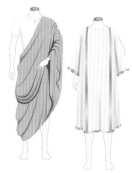

トーガ　　ダルマティカ

　その後、トーガの下に着ていたシャツ（トゥニカ）はダルマティカに変化していき、現在の法衣につながるらしい。中世になって商業が発達し、衣類の作りや素材は複雑になっていく。

トゥルー・ナイト

◆ 5世紀頃 ビザンツ帝国

　5世紀頃よりペルシアや中央アジアから移動してきた遊牧民の影響を受け、ズボンのような脚衣を穿き始める。

　『トゥルー・ナイト』は5世紀のイギリスの話なので、ズボンへの過渡期的なものが混じるかもと期待して観てみたら、ぜ〜んぶズボンだった。だが物語自体は勝手な思い込みと関係なく楽しめるし、騎士の衣装がやけにカッコいいデザインである。

トゥニカとマント　　　ブリオー

◆ 11世紀頃

　ゲルマン人の服装は、マント、上着（トゥニカ）、ショースや脚衣（ブレ）で構成される中世服飾の基本形になる。この形態は、『冬のライオン』（1968年）や『ロビン・フッド』（1991年）など、この時期以降の中世の映画ではしばしば見受けられる。

◆ 12世紀頃

　十字軍の遠征によってイスラム文化に触れることで、体にフィットした袖の大きなチュニックであるブリオーが普及。男性のものは女性よりも丈は短く、ズボンを着用。

ロック・ユー！

◆ 13世紀頃

　ブリオーよりも袖が細い長衣であるコットに変化。それが「大胆なコット」の意味であるコタルディに。

　『ロック・ユー！』は14世紀頃の話。冒頭付近、長尺のラッパを吹く袖にボタンが並んだコタルディの姿が出てくる。あまり期待していなかったのだが、男性も女性も、中世の衣装を見る上ではかなり見ごたえがあった。ただストーリー、音楽、演出的には軽いテイスト。気楽に観られるけれど、衣装担当はどういうモチベーションだったのだろう。

コタルディ

◆ 14世紀

　この時代に流行したのは、高い襟で長丈、ウエストをベルトで締めていたウプランド。最も特徴的なのは長く広がった袖とダッキングと呼ばれた凸凹状の折り返しのような縁飾りだ。

　『ロミオとジュリエット』（1968年）のダンスシーンでは、袖のダッキングは見つけられなかったが、袖口が広く垂れ下がったウプランドやハンギングスリーブなど、女性だけでなく男性も装飾的な袖を付けている映像が見られる。

『トゥルー・ナイト』デジタル配信中／DVDレンタル中　発売・販売元：ソニー・ピクチャーズ エンタテインメント
『ロック・ユー！』デジタル配信中／Blu-rayレンタル中　発売・販売元：ソニー・ピクチャーズ エンタテインメント
映画に関する情報はすべて2021年4月現在のものです。

時計じかけのオレンジ

薔薇の名前

ジャンヌ・ダルク

三銃士 王妃の首飾り
とダ・ヴィンチの飛行船

コタルディから次第に丈の短いダブレット（プールポワン）が定着。前が開いた下着から陰部を隠すためのコッドピースが必要になり、誇張する装飾なども見られた。

前述の『ロミオとジュリエット』（1968年）の冒頭の市場のシーンでは、市民がピッタリとしたシルエットのパンツにコッドピースを付けて戦うシーンがある。また、この時代の映画ではないが、『時計じかけのオレンジ』でもコッドピースは確認できる。

時代的にウプランドのような服装が出てこないかを気にして『薔薇の名前』を観てみたが、終始、修道院の中の話で、出てくるのは、ことごとくモンク・ローブ。なお、映画は非常にミステリアスでグロテスクであるのにテンポが良く面白い。

ダブレット

ウプランド　コッドピース

◆ 15世紀

15世紀のフランスを舞台にした『ジャンヌ・ダルク』。主演のミラ・ジョヴォヴィッチの鬼気迫る演技は素晴らしく、戦闘や魔女裁判のシーンが印象的だが、貴族の周囲にはボタンの間隔の詰まったピッタリ目のコタルディとも言えそうな服装の男性も見かける。ただ、袖にまでボタンが並んだものは確認できなかった。甲冑の着脱シーンでは、ダブレット（プールポワン）が元々鎧下であることがよくわかる。この映画では主要人物はあまり着飾っていないが、この時代の女性のドレスや髪飾りは優雅で目を引く。

モンク・ローブ

◆ 16世紀〜17世紀頃

動きやすさを重視しはじめ、ズボンが膝下丈へ変化。何度も映像化されている三銃士の中で、『三銃士 王妃の首飾りとダ・ヴィンチの飛行船』は、原作のストーリーにアクション要素も加わっていて痛快だ。衣装は中世の様式の中に煌びやかさが溢れていて見ごたえがある。また、かなり前に作られたマイケル・ヨーク主演の『三銃士』、『四銃士』の連作も、粗っぽさとワクワク感が良い。当時はマイケル・ヨークって欧米では男前なの？ という疑問符を抱いて観ていた記憶があるが、今見るとやはり男前である。

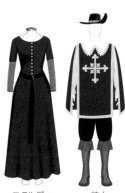

コタルディ　　銃士
（女性）

アマデウス

◆17世紀～18世紀

　貴族の服装として、ジュストコール、アビ（コート）、ジレ（ベスト）、キュロット（半ズボン）の組み合わせが普及。

　同時期の貴族の服装となると『アマデウス』を思い出す。宮廷や大演奏会のシーンが連発されるので、貴族衣装のオンパレード映像が続く続く。たしかアカデミー賞の衣装デザインも受賞したと記憶している。

貴族　　　　　サンキュロット

レ・ミゼラブル

◆18世紀末

　キュロット（半ズボン）を穿かず長ズボンを穿く労働者階級（サン・キュロット）によりフランス革命が起きる。貴族的服装の終焉を暗示する革命であり、『レ・ミゼラブル』の終盤ではカラマニョールの洪水状態だ。ただ、映像内では短いつば（ブリム）の帽子が主体で、象徴的と言われるフリジア帽は見かけない。

カラマニョール　　フリジア帽

華麗なるギャツビー

◆19世紀～

　この辺りからは、現代にも残っている服装に落ち着いていくというか、一旦現在の礼装やかしこまった服装の形になった後、どんどん簡略されていってるように見える。

　見逃せないのは、社交界の礼服の完成形が見られる『華麗なるギャツビー』。舞台は狂乱の時代と言われた1920年代。大邸宅で夜ごと開かれるパーティーでは男女とも豪華絢爛な衣装を身にまとっていて、目を奪われる。美しくカッコいい紳士を描いて人気を得たJ. C. ライエンデッカーのイラストが使われた「アロウ・カラー」という商品名の巨大宣伝看板が映画内で出てくるのを見ると、衣装や美術担当の意気込みとライエンデッカーへの敬意が感じられる。

タキシード

　駆け足で見てきたが、振り返ってみて感じるのは、現代はおとなしいなという印象。ファッションは、無駄やこだわりがあっていい分野だと思っているのに、快適さを求め、こだわりが減ってきて寂しい感じがする。また、大英帝国の栄華の余韻か、あまりにもイギリスを祖とするテイストに落ち着いてしまったなとも思う。文化の発展はコンプレックスの裏返しみたいなものだが、特定の価値観に引っ張られ過ぎず、地域や民族色がもっと出てきてほしいと思う。

> 皆さんで、是非、次世代のファッションの流れを生み出してください。

『アマデウス』ディレクターズカット Blu-ray ￥2,619（税込）／DVD ￥1,572（税込）©1984 The Saul Zaentz Company. All rights reserved.
　　発売元：ワーナー・ブラザース ホームエンターテイメント　販売元：NBC ユニバーサル・エンターテイメント
『レ・ミゼラブル』Blu-ray ￥1,886（税別）／DVD ￥1,429（税別）　発売元：NBC ユニバーサル・エンターテイメント
『華麗なるギャツビー』Blu-ray ￥2,619（税込）／DVD ￥1,572（税込）©2013 Warner Bros. Entertainment Inc. All rights reserved.
　　発売元：ワーナー・ブラザース ホームエンターテイメント　販売元：NBC ユニバーサル・エンターテイメント

映画に関する情報はすべて2021年4月現在のものです。

手袋

ショーティー
shortie

手首程度の長さの短めの手袋のこと。防寒目的で使う場合もあるが、ファッションとして使用することもある。「shorty」とも表記する。

ミトン
mitten

指を入れる部分が、親指だけ分かれていて、他の指はひとまとめになった二股の手袋。

レザー・グローブ
leather glove

皮革製の手袋。黒いものは、なぜか殺し屋が着用するイメージが定着している。

白手袋
white glove

警察官や警備員、運転手、執事などが着用する職務遂行の象徴とされる手袋や、正装時に着用する手袋。正式には、白手袋は燕尾服で正装する時に用いられるが、現在は他の服での正装時にも幅広く使われる。

軍手
ぐんて

白色の左右の区別がない編み手袋。名称は日本軍の兵士が使用した**軍用手袋**の略。主に作業用。

デミグラブ
demi glove

指先がない手袋。デミはフランス語で「半分」の意味。材質や用途は様々で、手先の作業用や機能性を重視したもの、指先だけ露出したものなどがある。

スタッズ・グローブ
studs glove

金属製の飾り鋲が施された手袋。パンク・ロッカーなどが多く着用している。

ドライビング・グローブ
driving glove

車やバイクの運転時に着用する手袋。グリップ力の向上や滑り、日焼けを防止するのが主な目的。形は指抜きのものから二の腕まで覆えるものまで様々。

ガントレット
gauntlet

手首から腕に向かって広がる長めの手袋、甲冑の籠手、装甲手袋。これらの形状を示す場合もある。中世の騎士の金属製甲冑をモチーフにした手袋の他、オートバイやフェンシング、乗馬用の手袋も示す。

オープンフィンガー・グローブ
open fingered glove

指の部分が露出した手袋。防寒ではなく保護やグリップ力の向上が目的。格闘技やスポーツなどで使われる。**フィンガーレス・グローブ、ハーフ・フィンガー、ハーフ・ミトン、ハーフ・ミット**と同意。

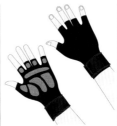

トレーニング・グローブ
training glove

指の部分が露出したオープンフィンガー・グローブの一種で、トレーニング（主に筋力を鍛える）などで滑り止めや手首の負荷の軽減、ケガの防止を目的とする。

シューティング・グローブ
shooting glove

多くは手の平側に滑り止めの当て布や加工が施された、射撃用の手袋。弓や銃の種類によって、指を覆う、覆わない、射撃の時のみ特定の指先が出るなど、形は様々。

ドローイング・グローブ
drawing glove

物を描く時に着ける手袋。指先の繊細な感覚を邪魔せずにスムーズに描画できるよう、親指と人差し指、中指は覆わない構造になっている。

手甲
てっこう

布製で、腕から手の甲までを覆う日本の屋外用装身具。指の動きを妨げずに、外傷、汚れ、日焼けを防止し、防寒できる。手の甲部は、中指を輪に通して留めるものが多い。古くから旅装束、仕事着、武具として利用。

アーム・カバー
arm cover

腕に装着する円筒状の覆いのことで、日焼けや汚れ、ケガ防止用。元々は事務作業中に袖を汚さないために用いた、筒状の布の両端にゴムを入れて絞ったもの（左）を示していた。現在は、スポーツや外出時、もしくはケガ防止の観点から長袖着用を求められる工事作業中に袖の代用として着用する、伸縮性の高い吸汗、速乾性の高い密着したタイプ（右）を示すことが多い。

レッグウェア

ソックス
socks

つま先からくるぶしの上部くらいまでを覆う短い靴下の総称。主に保温、吸汗、通気、緩衝の目的で着用。

チューブ・ソックス
tube socks

踵(かかと)部分で折れ曲がらない筒状の靴下。1960年代後半に登場。スケートボーダーに愛用されたことから、**スケーター・ソックス**とも呼ばれる。代表的なデザインは、白地で履き口に数本のライン入り。

ソックレット
socklets

くるぶしまでの丈の短い靴下。履き口を折り返したタイプを示す意味もあるが、くるぶしまでの丈の靴下である広義の**アンクル・ソックス**とほぼ同じ意味で使われる。1980年代までは女子学生の定番で、主に女性、子供向けだったが、現在は男性用も多く見られる。

フット・カバー
foot cover

甲が大きく開き、つま先周辺と踵を覆う非常に浅い靴下。保温、吸汗、通気、緩衝を目的とし、靴を履くと外からは見えなくなる。踵が浅く脱げやすいため、内側に滑り止めを施したものも多い。

五本指ソックス
toe socks

指先部分が5本の指それぞれに分かれている靴下。

レッグ・ウォーマー
leg warmers

靴下の一種で、膝下や太ももから足首までを筒状に覆う保温用衣料。本来は、ダンスなどの稽古着として使われていた。

ソックス・ガーター
socks garter

靴下がずり落ちるのを防ぐための、主に膝からふくらはぎ上辺りに付けるバンド状の留め具。

ゲートル

gaiter

脛を主体に脚部を覆って保護する屋外用の装身具の総称。日本では**脚絆**に相当。パンツやブーツの上から、もしくは脚に直接着ける。テープ状の布を巻き付けるタイプ（左）や、側面に留め具で留めて筒状にするタイプ（右）などバリエーションは多い。脚を圧迫するタイプは、長時間の歩行時のうっ血を防ぎ、靴やパンツの裾を覆うことで裾の絡まりや泥などの侵入も防げる。**ゲイター**（p.168）とも表記し、より泥よけ、シューズ・カバーの意味合いが強くなるが、本来は同じもの。

脚絆

きゃはん

脚の脛部分を覆い、外傷やパンツの裾が絡まるのを押さえたり、長時間の歩行時にふくらはぎを圧迫してうっ血を防いだりすることなどを目的とした、日本の屋外用の装身具。海外では**ゲートル**に相当。

足袋

たび

つま先が親指と人差し指の間で二股に分かれ、草履や下駄も履ける、和装時に足に履く日本固有のレッグウェア。履き口は小鉤（p.134）という留め具で留める。

ボディウェア

レオタード

leotard

体操競技やバレエ、ダンス時に着用する、主に上下続きの伸縮性のあるウェア。名称は、19世紀のフランスの曲芸師であったジュール・レオタールが考案したことから。

シングレット

singlet

名称としては袖のないタンクトップのようなトップスを意味するが、日本では主に上下一体の伸縮性のあるボディウェアを示す。レスリングやウエイトリフティングなどの選手が着用するのを見かける。

ボディ・スーツ

body suit

トップスとパンツがひと続きになった衣類。インナーとしての利用法がほとんどだが、肌に直接着用できるタイプの可動性の高いオールインワンも見られる。体型の補正用途の下着を示すことが多い。

ブーメラン・パンツ
boomerang pants

股上が浅く、腰部分が細くなった露出度の高い競泳水着の俗称。前から見ると逆三角形。脚や股関節の可動域が広いため、動きやすいのがメリット。**ブリーフ型**とも呼ぶ。

ボックス・タイプ
box type

伸縮性のある素材で肌に密着し、股下がわずかにあって股上は浅めの水着。前から見ると長方形のシルエット。**ショート・ボックス**とも呼ぶ。

ハーフ・ボックス
half box

伸縮性の高い素材で肌に密着し、太ももの付け根辺りの丈の水着。**ショート・スパッツ**とも呼ぶ。

ハーフ・スパッツ
half spats

伸縮性の高い素材で肌に密着し、太ももの中ほどまでの丈の水着。

ボード・ショーツ
board shorts

サーフィン用の短パンだが、タウンユースも可能な外見のため、街歩きを意識したものも多い。タウンユースを前提としてインナーを省略したものも見られる。別名**サーフ・パンツ**。

ラッシュ・ガード
rash guard

主にマリンスポーツ時に、日焼け防止（紫外線防止）や、すり傷、クラゲなどの有害生物からの保護、保温などを目的とした上半身用のウェア。子供から大人まで幅広く使用。ラッシュは、「すり傷」の意味。

ウェット・スーツ
wet suit

サーフィンやスキューバ・ダイビングなどで多く着用される水中・水上用のウェア。身体全体をゴム製の生地で密着して覆い、保温や保護をする。厚みには2〜7mm程度の幅があり、厚いほど保温性に優れ、薄いほど可動性が高い。内側に入るわずかな水は体温で温められ保温できる。生地に気泡が含まれるため、厚くなるほど浮力があり、潜水時には重いウェイトが必要となる。内側に水が浸入してこないドライ・スーツもある。また、袖なし、半袖、長袖、半ズボン、長ズボン等、種類も多い。

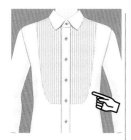

ブザム
bosom

ドレス・シャツなどの胸前に付ける胸飾りや胸当て。形状によっては、よだれ掛けを意味するビブ(bib)とも言う。フリルなどが付いた装飾性の高いものやフェンシングで使う防護具の胸当てはプラストロン(plastron)とも呼ぶ。

スターチド・ブザム
starched bosom

胸（ブザム）の部分にU字型や角形の切り替えがあり、共布を重ねたシャツのデザインやシャツ自体のこと。硬く糊付け（スターチド）することからの名称。日本名は、U字型の部分がイカに似ていることから烏賊胸、もしくは重ねた部分を硬く糊付けすることから硬胸。プリーテッド・ブザム同様に、礼装用のドレスシャツで、硬い（スティッフ）ことからスティッフ・ブザムとも呼ぶ。

ピケ・フロント
pique front

スターチド・ブザムの1つ。コットン・ピケと呼ばれる小さな畝がある織物を胸の切り替えに使用したデザインのこと。

プリーテッド・ブザム
pleated bosom

胸の部分をプリーツ仕立てにしたシャツのデザイン。タキシード・シャツに多い。日本ではひだ胸と呼ぶ。ひだの形状は様々だが、フォーマルなものは幅1cm程度。別称はタック・ブザム。

フリルド・ブザム
frilled bosom

ドレス・シャツなどの胸部に、フリルの付いた帯状の装飾が縦に複数本並んだデザイン。フリルド・ブザムが付いたシャツは、フリル・シャツ（frill shirt）やラッフルド・シャツ（ruffled shirt）などと呼ばれる。

ビブ・ヨーク
bib yoke

大きなよだれ掛け風のデザインによる切り替えのこと。ビブは、よだれ掛けや胸当てを意味する。

ディッキー
dickey

シャツの前部分のみの胸当てや、首回りだけのトップスのこと。ベストやジャケットなどを着用すると、シャツを着ているように見せることができる。

比翼仕立て
ひょく

fly front

ボタンやファスナーなどが隠れるよう、二重にした前立ての処理のことで、コートやシャツに多い。襟元、胸元をスッキリ見せられる。和装では、衿部分を二重にして、重ねて着ているように見せた仕立て方。

襟腰
えりこし

collar stand

襟の折り返しから下の、首に沿って立っている部分。襟腰寸法が広いと襟は首に高く沿うシルエットになる。襟腰がない場合は、フラットカラーと呼び、肩に沿ったシルエットとなる。

襟吊リ
えりつり

hanging tape

アウターなどの首の後ろ部分の襟の内側に付いている掛け紐。フックなどにかけるのに使う。**襟吊リネーム**、また単に**ネーム**とも呼ぶ。英語では**ハンギング・テープ**や**ハンガー・ループ**などと呼ぶ。

ループ

センター・ボックス

center box

シャツの背中中央に設けるボックス・プリーツ (p.132)。肩、胸周りに余裕をもたせて動きやすくする。ハンガーループの起源と言われる細いループが付けられたものもある。**センター・プリーツ**とも言う。

側章
そくしょう

side stripe

パンツの両側面に設けられた1本、もしくは2本のテープ状のデザインのこと。18世紀末から19世紀のナポレオンの軍の軍服のズボンが起源とされる。日本では、燕尾服は2本線（または太い1本線）、タキシードは1本線なのが一般的。**サイド・ストライプ**とも呼ぶ。フォーマルな装いで見られる特徴であるが、トレーニングパンツや、ブラスバンドでのユニフォームなどでも目にすることがある。

拝絹
はいけん

facing collar

黒く光沢のある布を付けるタキシードや燕尾服などの礼服の襟の装飾。材質は本来は絹だが、ポリエステルなども使われ、拝絹地と呼ぶ。英語では**フェーシング・カラー**や**シルク・フェーシング**などと呼ばれる。

ラペル・ロール

lapel roll

ラペル（下襟）の立ち上がり部分。緩やかに立ち上がることで、立体的になり仕立ての良さや高級感が出る。ロールが崩れないように保存に気を使ったり、アイロンでロールを作ったり、仕立てにこだわる人も多い。

センター・ベント
center vent

コートやジャケットの裾に動きやすさや装飾のために入れた切れ込みの中でも、後部の中央に入ったものを示す。

サイド・ベンツ
side vents

コートやジャケットの裾に動きやすさや装飾のために入れた切れ込みの中でも、脇に入ったものを示す。

フック・ベント
hook vent

コートやジャケットの背の中央裾に入る切れ込み（ベント）の中でも、開きの留め部分がカギ型のもの。アメリカン・トラディショナルやテールが長い礼装でも見られる。カギ型部分がステッチで補強され裂けにくい。

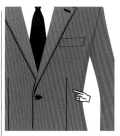

ダーツ
darts

衣類の立体的なシルエットや体型に合わせるためにカッティングやパターンを縫い付ける（縫い消す）技術。もしくは施した部位を指す。場所により、**ウエスト・ダーツ、ショルダー・ダーツ**などと呼び分ける。

※ベントには持ち出し（布が重なるように出た部分）の重なりがあり、単なる切り開きのスリットとは区別する。

ピンチ・バック
pinch back

背中に縦にダーツやタックを取ったり、ハーフ・ベルトを縫い付けてプリーツを取ったりしてウエストを絞り、シルエットを良くしたアウター、もしくは絞った部分。ピンチは「締め付ける、摘む」の意味。

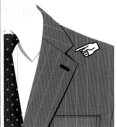

ゴージ
gorge

スーツの襟に見られる上襟と下襟を縫い合わせた部分にできる谷間のこと。縫い合わせた線はゴージ・ラインと呼ばれる。ゴージには「喉」や「食道」の意味があり、襟を立てた時の位置に由来する。

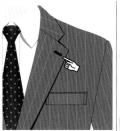

ラペル・ホール
lapel hole

ジャケットの襟に開けられたボタンホール。小さな花束を差した時期もあるため、**フラワー・ホール**とも呼ばれ、社章などのバッジを付けることもある。装飾用に限定し、切り込みを入れずにかがっただけのものもある。

スロート・タブ
throat tab

襟先に付けられたタブのことで、ボタンホールが付いていて喉元で留められる。ノーフォーク・ジャケット（p.83）など、カントリー調のジャケットに見られる。スロートは「喉」の意味。

ガン・パッチ
gun patch

銃床を支える部分の補強のために肩周辺に付ける当て布。皮などの丈夫な素材で狩猟用のジャケットの利き腕側に設けられる。実用面では左右両側に付ける場合もあるが、デザイン目的なら右側片方が一般的。

エルボー・パッチ
elbow patch

ジャケットやセーターなどの肘部分に、補強や装飾のために付けられた当て布。主に革製。日本語では**肘当て**。

スリーブ・ストラップ
sleeve strap

雨風の侵入を防止するためや、袖口幅などのシルエットを変える装飾を目的として、袖に付けられたベルト。または、バックルを装着した袖ベルト。**カフ・ストラップ**とも呼ばれる。

チン・ストラップ
chin strap

襟元から風が入らないように襟を立てて首に沿って留めるためのベルト。トレンチ・コートなどの襟の裏に収納されている。スロート・ラッチ※や、チン・ウォーマーと同じものとして扱うケースも見られる。

ストーム・フラップ
storm flap

トレンチ・コートの右肩部分に付いているディテールデザインの一種。雨の侵入を防ぐための布片。第一次世界大戦時にはライフルの銃床を当てて保護する目的があったため、**ガン・フラップ**の名も持つ。

チン・ウォーマー
chin warmer

トレンチ・コートなどの襟元から風が入らないようにあごの前や下辺りに付けられる（主に三角形の）布片。名称の「チン」はあごを意味する。同様の利用法をする襟下に収納する帯状のものをチン・ストラップと呼び分けることも多いが、帯に付属したタブ状のスロート・ラッチ※と共に、同一のものとも扱われる。また、口部分が開いたあご髭のように見える保温マスクを示すこともある。

タック
tuck

衣類の立体的なシルエットや体型に合わせるために、布地をつまみ、折り込んで留めた部位のこと。パンツやワンピースのウエスト部分に多く見られる。装飾の目的をもたず、縫い消すものはダーツと呼ぶ。

※襟下に収める襟元を留める布やベルト。

アジャスト・タブ
adjustable tab

サイズを調整するため、もしくは装飾のために、パンツのウエストやブルゾンの裾などに設けられているタブ（持ち出し）。

シンチ・バック
cinch back

パンツ背部のベルトとポケットの間にあるバンドのこと。ワークウェアとしてジーンズやスラックスをサスペンダーで吊るす時などに、ウエストのフィット感を調整するために設けられた。シルエットや素材が進化した現在では装飾的意味合いが強く、クラシックやヴィンテージなデザインなどで付けられることがある。**シンチベルト**、**バック・ストラップ**とも呼ぶ。シンチは「馬の腹帯」のこと。日本語では**尾錠**とも呼ばれる。

ハンマー・ループ
hammer loop

カーゴ・パンツ (p.62) や作業用ボトムスのポケットの縫い目部分に設けられた、ハンマーなどの工具を引っ掛けて吊るしておくためのバンド。

ケープ・ショルダー
cape shoulder

ケープを着用したようなデザインのこと。主にケープ状の切り替えに袖がドロップして付けられたものを言うが、小さめのケープ（ケープレット〈p.90〉やショルダーケープなど）を示す時もある。

カットアウト
cutout

生地をくり抜くなどして肌や下地を見せる手法。もしくはそれを施したアイテム自体のこと。シューズやトップスの首回りなどに施したものが多い。**ピーカブー**と呼ばれるかがり縫い刺繍もその手法の1つ。

パイピング
piping

衣類や皮革製品の縁を細い布やテープでくるむ処理。もしくはそのくるんだ布やテープ。また、切り替え部分に折った布を挟む装飾用の処理も指す。デザインと補強両方の目的がある。日本語では**玉縁**。

袖章
そでしょう

制服の袖に付ける所属や階級を示す記章。袖の途中に付けたり、袖口に線の数や形状で示したりする。英語では、形や場所により、**スリーブ・バッヂ** (sleeve badge)、**スリーブ・パッチ** (sleeve patch) などと表記。

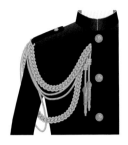

飾緒
しょくちょ

軍服や制服などの、主に右肩から前身頃にかけて付けられる金銀糸が使われた紐飾り。軍装では副官や参謀が付けることが一般的。また、勲章的な意味や制服の装飾（この場合は主に左側）としても付けられる。指揮官の馬を引くための手綱が発祥との説が有力。胸前にある石筆（ペンシル）と呼ばれる飾りは、司令官の命令をメモした名残とされる。**エギュレット**（aiguillette）や**モール**とも呼ばれる。

エポーレット
epaulet

肩章、肩飾り。コートやジャケットの肩に沿って付けるバンド状の付属品。元々は、軍服に装備品を固定するためのもので、イギリス陸軍が銃や双眼鏡を下げるために付けたと言われ、18世紀中期から見られる。現在は制服や礼服で官職や階級を示すためにも使われ、アウターではトレンチ・コート（p.95）やサファリ・ジャケット（p.90）に付いている。語源は、肩を意味する「epaule」に、小さいを意味する「ette」が加わったとされる。**エポレット**とも表記する。

襟章
えりしょう

制服などの襟に付ける所属や階級を示す記章のことで、刺繍で階級を示した布片。バッジ、ボタン状などの形状。付ける場所は立襟、上襟、下襟と様々。英語での表記は**カラー・バッジ、カラー・パッチ、ラペル・ピン**。

サッシュ
sash

体に着ける幅広の布帯の総称。軍装や正装、制服などで見られ、装飾目的や、勲章を吊るしたり、武器等を差したりするなど目的は多様。肩から斜めにたすき状にかけたり、V字の両肩、腰に巻いたりなど、スタイルにも幅がある。腰に巻くものは、**飾帯**や**サッシュ・ベルト**、肩にかけるものは、**肩帯**などの呼び名もある。

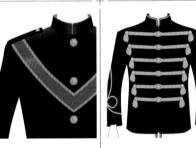

ブランデンブルク飾り
brandebourgs

軍服等の前開き付近に付ける、横に平行に並んだ装飾的なボタン留めのこと。これらの紐飾りが付けられた服は、**肋骨服**とも呼ばれる。

フレイド・ヘム
frayed hem

デニムパンツなどで、切りっぱなしのまま、折ったり縫い付けたりしていない裾。ラフさやワイルドさ、カジュアル感が強調される。フレイドは「ボロボロの状態にする」という意味で、ヘムは「衣類の縁部分」を指す。

ロールアップ
roll up

袖やパンツの裾を巻き上げること。または、巻き上げたように見える処理。

フリンジ
fringe

糸や紐を束ねたり、かがったりした房飾り。もしくは布や革の端を連続的な裁ち目や帯状にする処理や装飾のこと。フリンジには「へりや周辺」という意味があり、古代オリエント時代から存在し、房の多さが身分の高さを表したとされる。布端の処理や、装飾の意味だけでなく、見せたくない部分を隠す手法の1つでもある。以前はカーテンやマフラーなどで多く見られたが、現在は水着やアウター、ブーツやバッグなど幅広いアイテムの装飾として見られる。

フラウンス
flounce

主に衣類の縁周辺に、布を大きめに寄せて作る、ゆったりとしたひだ飾りのこと。フリルもひだ飾りではあるが、フリルよりも幅の広いものを指すことが多い。

フリル
frill

主に衣類の縁に、ギャザー（ひだ）を寄せて施されるひだ飾り。裾や襟、袖口などに多く見られ、レースや柔らかい帯状の別布で作るものもある。現在はロリータファッションで、特に多く使用されている。

シャーリング
shirring

細かめのギャザーを寄せて、立体的な凹凸による陰影を作り、表面に波状の変化を持たせる洋裁の手法・技法。またはその手法を使った生地やアイテムのこと。ミシンで縫った下糸を引き寄せたり、布をつまみながら縫い縮めたりするなどして作る。タオルなどでパイル生地の片面の輪奈（ループ）をカットしたものもこう呼び、すべすべした肌ざわりが特徴。

ボックス・プリーツ
box pleat

表のひだの山が外側に折られて、裏側が突き合わせになったプリーツのこと。インバーテッド・プリーツを裏返した形。日本語では**箱ひだ**。

インバーテッド・プリーツ
inverted pleat

ひだの山が突き合わせになっているプリーツのこと。ボックス・プリーツを裏返しにした形で、インバーテッドは「逆にした」の意味。

クリスタル・プリーツ
crystal pleat

アコーディオン・プリーツの中でも、ひだ山が細かく、折り目がくっきりとしたプリーツのこと。水晶を思わせる見た目からの命名。シフォン生地のドレスやスカートなどに多く見られる。

マッシュルーム・プリーツ
mushroom pleat

キノコの傘の裏を思わせるような細かいプリーツのこと。クリスタル・プリーツと同じものとして扱われることもある。

ピン・タック
pin tuck

装飾を目的とした、細い縫いひだのことで、生地を直線状に小さく折り曲げ、細かく縫い付けて作られる。ブラウスの前開き周辺に設けられているのをよく見かける。

スタッズ
studs

本来、金属の鋲のことで、ファッションにおいては飾り鋲を示し、カシメ、ハトメ、リベットなどと呼ばれる金属製の飾り鋲を施したもの自体も示す。男性の衣装の場合は、カフス用の留めボタンや飾りボタンを示すこともある。従来、ベルトや財布などの皮革製小物の装飾に使われる場合が多かったが、最近はトップス、ボトムス、アウターの装飾として幅広く使われている。

スパンコール
spangle

生地の表面に小穴の付いたプラスチックや金属製の小片を多数縫い付けて、光を反射させる装飾部材。個別に生地に付けるため角度が微妙に変化して、反射具合の揺らぎが煌びやか。別名**パイエット**。

ドロン・ワーク
drawn work

テーブルクロスなどで見られる抜きかがり刺繍。織り糸を抜き、残った糸を束ねたりステッチを加えたりするなどして模様を作る技法の総称。

ファゴティング
fagoting

布と布の間を離したまま糸でかがったり、いくつかの糸を抜いた残りを束ねたりして作る装飾手法。

スカラップ
scallop

縁飾りやカットワークによって、ホタテ貝の貝殻を並べたような連続した半円の波形の縁、または模様を形作ること。裾自体やステッチ、あしらったアイテム自体を示すこともある。スカラップは「ホタテ貝やその殻」の意味。装飾だけでなく、ほつれ留めなどの補強の意味も兼ねる場合が多い。半円のアーチ部分は、スワッグもしくはウェーブと呼ぶ。ブラウスやスカートのレースを使った縁取りの他、ファッション以外ではカーテンやハンカチなどに多く見られる。

タッセル
tassel

房飾りのことで、多くはインテリアの端や衣類の装飾として付けられる。元々はマントの留め具に使われた。カーテンや靴、バッグなどの飾りとして使われる。有名なものにタッセル・ローファー(p.163)がある。

Dリング
D-ring

D字形の金属環。二重にしたリングでベルトの留め具にしたり、手榴弾や水筒をぶら下げた名残の装飾としてトレンチ・コート(p.95)のベルトなどに設けられたりする。バッグにも使い、ファイリング用のリングも示す。

ハトメ
eyelet

布や紙、皮革などに糸を通す時に穴が広がったり破れたりしないように補強するための環状の金具(樹脂製もある)。鳩の目に似ているため漢字では「鳩目」。また「歯止め」などの説もある。英語では**アイレット**。

くるみボタン
covered button

金属や木製のボタンを、皮革や布で包んで装飾したボタンのこと。**カバード・ボタン**や**包みボタン**などとも呼ばれる。

トグル・ボタン
toggle button

木製の浮きや水牛の爪の形をした、紐を通して留めるボタン。ダッフル・コート(p.93)などに見られる。トグルは「留め木」の意味。名称としては、押すことでON/OFFを交互に切り替えるボタンも意味する。

フロッグ・ボタン
frog button

装飾的な結びを施した、紐でできたループと球で作られる留め具のこと。見た目がカエル(フロッグ)を思わせることからの名称。軍服などの装飾にも見られる。

クラスプ
clasp

ボタンなどの代わりに使用する金属製の留め金やバックルなどの総称。名称としては、貴金属の接続に使うものも示す。

ループ・ボタン
loop button

紐や帯状の布で作った環状のループ(ボタン・ループ、ルーロールループ)を引っかけて留めるボタン。またボタンの留め方のことも示す。

小鉤
こはぜ

布端の薄い爪型の金具の部分を指し、他方の掛け糸に引っかけて留める日本の留め具。足袋、手甲、脚絆などに使う。爪の材料は、以前は動物の角や爪、骨など、現在は真鍮などの金属。鞐とも表記。

アーム・サスペンダー
arm suspender

バンド状のゴムの両端に金属のクリップが付いたシャツの袖丈の調整具。**アーム・ガーター**、**シャツ・ガーター**、**アーム・クリップ**とも呼び、広義ではアーム・バンドとも呼ぶ。骨折用の腕吊り具もアーム・サスペンダーと呼ぶ。

アーム・バンド
arm band

シャツの袖の丈やたるみを調整するベルト。素材は、布、皮革、金属、ゴムと様々。装飾として用いることもある。

ブリム
brim

帽子の日よけ、雨よけのためのつば(ひさし)。またメイド服などで多く見られるフリル付きのヘッドドレスも示す。ヘッドドレスの場合は白が多く、ホワイト・ブリムと呼ばれる。

ソッパス
そっぱす

複数のソックスをまとめるのに使うクリップ。広げた形状がコンパスに似ていることからの「ソックス」と「コンパス」を組み合わせた造語。多くはアルミ製。**ソクパス**とも言う。

アグレット
aglet

靴紐の端に付けられている金属や樹脂製の筒状の覆いのこと。紐のほどけ防止や、穴に紐を通しやすくする効果がある。主に実用目的だが、装飾性の高いアグレットもある。

根付
ねつけ

江戸時代に多く使われた紐の端に付ける飾り留め具。元々は巾着や印籠、たばこ入れなどを持ち歩くための吊るし紐の端に付けた。現代ではストラップの飾りや、年代物のコレクションの対象でもある。

ロータス
lotus

スイレン。またはその模様のことも指す。スイレンは夕に花を閉じ、朝ふたたび開花することから、古代エジプトで永遠の生命の象徴とされ、供物として祭事などに使われた。また神殿の柱頭にもあしらわれた。

フルール・ド・リス
fleur de lis

アヤメ（アイリス）の花をモチーフとした紋章などに使うデザインのこと。フランス王家の象徴的なシンボルで、欧州ではいろいろな紋章や組織のシンボルに使用される。名称はフランス語で「ユリの花」*の意味。伝統的、神秘的な印象を与える紋様に多い。3枚の剣状の花弁を束ねた形であることから、三位一体の象徴としても使われ、聖母を象徴する場合もある。フランスでは王家の権力を示す意味もあって、過去に罪人への焼き印に使われるなど、負の側面もある。

パルメット
palmette

扇形に先端が広がった、シュロ、ナツメヤシがモチーフとされる文様のこと。後に唐草文様と融合し、古代ギリシャなどで幅広く展開された。**アンテミオン**とも呼ばれる。

アンテミオン
anthemion

古代ギリシャからの伝統的植物モチーフ。花弁が外側に湾曲して先が尖ったものが多い。ハニー・サックルの花と葉、ロータスが元とされ、欧州を中心として建築、家具などの装飾に多く用いられる。別名**パルメット**。

※ここでのフランス語のユリは一般的なユリではなくアヤメ科の花を指すとされる。

アクセサリー

タイ・クリップ
tie clip

ネクタイ留めの一種。2つの金属棒を蝶番（ちょうつがい）でつなぎ、バネの力でネクタイをシャツと共に挟み込んで留めて使う。

タイ・バー
tie bar

ネクタイ留めの一種。金属の弾性で挟み込んで留めて使う。棒状のタイ・クリップを示すこともある。

タイ・タック
tie tack

ネクタイ留めの一種。ピン（多くは宝石や貴金属で装飾）をネクタイの大剣と小剣に刺してから座金に固定し、座金についた鎖の先にあるリングやバーは、シャツのボタンやボタンホールに固定する。

タイ・チェーン
tie chain

ネクタイ留めの一種。ネクタイの裏で天秤棒のような金具をシャツのボタンにかけ、繋がった鎖をネクタイに（少し弛ませて）回して留める。**ネクタイ・チェーン**とも呼ぶ。

カフス・ボタン
cufflinks

シャツの袖口（カフス）の穴に通して相互に留める、主に装飾を目的とした留め具。カフス・ボタンは日本独自の表現で、**カフリンクス**が正式かつ海外での呼び名。

スナップ式
カフス・ボタン
snap cufflinks

スナップボタンで繋げて固定するカフス・ボタン。2つに分かれる。

スウィヴル式
カフス・ボタン
swivel cufflinks

まっすぐにしたT字型の留め具を、重ねた袖口の穴に通してT字に戻して留めるカフス・ボタン。英語では可動部の構造で、bullet back closure（上）、whale back closure（下）、また toggle cufflinksとも。

固定式
カフス・ボタン
fixed cufflinks

留め具がボタンホールから抜けにくい形状で固定されているため、ボタンホールにそのまま通すタイプのカフス・ボタン。固定式やスウィヴル式カフス・ボタンは、タキシードなどを着た時の胸前のスタッド・ボタンと形状は同じ。

チェーン式
カフス・ボタン
chain link cufflinks

モチーフと留め具が
鎖で繋がれたカフス・
ボタン。

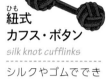

紐式
カフス・ボタン
silk knot cufflinks

シルクやゴムででき
た球のカフス・ボタン。
リーズナブルだが、
耐久性は良くない。

スタッド・ボタン
stud button

主にタキシードなどの礼
装時で、ボウ・タイを締
める比翼仕立てではな
いシャツにボタンとして
留める装身具。固定式
やスウィヴル式カフス・ボ
タンと同形状。昼は白、
夜は黒を2、3、4番目の
穴に付ける。弔事には
不使用。別名**スタッズ**。

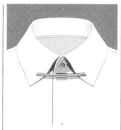

カラー・クリップ
collar clip

挟んで止めるタイプ
の、襟の間を渡して
繋ぐ棒状の装身具。
襟元を引き締め、ネ
クタイを持ち上げて
ドレッシーに見せる
効果がある。

カラー・チェーン
collar chain

シャツの襟同士を繋
ぐ鎖飾り。ピンホー
ル・カラー（p.15）の
シャツに使い、ネク
タイの上に少し緩ま
せて付ける。

カラー・ピン
collar pin

襟の間を渡して繋ぐ
棒状（ピン状）の装身
具。襟元を引き締め
たり、ネクタイを持ち
上げたりしてドレッ
シーに見せる効果が
ある。**カラー・バー**と
も呼ぶが、針状のピ
ンで襟に穴を開ける
タイプと、開いた穴
に通す場合とで呼び
分けることもある。

カラー・チップ
collar tip

シャツの襟の先端に
付ける装飾品。金属
製で着脱可能なもの
が多く、ウェスタ
ン・シャツ（p.56）な
どで使われる。**カ
ラー・トップ**とも呼
ぶ。

ウォレット・
チェーン
wallet chain

財布とパンツのベル
トループを繋いで、落
下や盗難を防止する
ための鎖。90年代に
流行。実用面の他に
アクセサリーとしての
側面もあり、デザイ
ンやディテールにこ
だわる人も多い。

シグネット・リング
signet ring

イニシャルや紋章な
どを彫り込んで、署
名（認印）として使
用できる指輪。王族
や貴族が権威の象徴
として身に着けたこ
とから、裕福の証で
もあった。

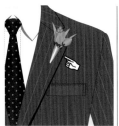

フラワー・ホルダー
flower holder

ジャケットの襟にあるラペル・ホール（フラワー・ホール）に引っ掛けて花を飾るための装身具。中に少しだけ水を入れて花を長持ちさせる。

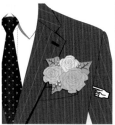

コサージュ
corsage

ジャケット（または、女性がドレスなどの胸元や、腰部、手首など）に付ける花飾り。造花や生花にリボンやチュールなどの装飾をあしらったものが多い。

ラペル・ピン
lapel pin

テーラード・ジャケット(p.81) の、下襟 (ラペル) のラペル・ホール（フラワー・ホール）に付ける装飾品。

ハットピン
hatpin

帽子を飾ったり、風などで飛ばされないように留めたりする装身具。多くは金属製。ラペル・ピンと形状が類似しているものも多く、共用もできる。元々は、女性の帽子を髪に固定させるために用いる留め針。

チョーカー
choker

首にぴったり沿って巻き付ける装身具。短めのネックレスの一種。単純な帯状のものから、前面に宝石を付けたゴージャスなものまで種類が豊富。チョーカーは「首を絞める」などの意味。別名**ネック・リング** (neck ring)。

プカ・シェル
puka shell

イモガイ類の白い貝殻の出っ張りが波で取れ、穴が空いたものを意味し、主にこれを糸に通したネックレスを示す。プカはハワイ語で「穴」。エリザベス・テーラーが購入したのがきっかけで、ハワイの代表的土産品に。

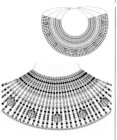

エジプシャン・カラー
egyptian collar

古代エジプトの高貴な男女が用いた装飾品、首飾り（襟飾り）。色のついた石などを並べて首から肩に弧を描いて配置される。**ウセフ**(Usekh)、**ウェセフ** (Wesekh) とも呼ぶ。

イヤー・カフ
ear cuff

耳の中ほどに着ける環状の飾り。元々は金属製でシンプルなものを指すが、耳のラインに沿った装飾性の高いものも見られる。**バグ・ドレーユ、イヤー・バンド、イヤー・クリップ**とも言う。

アンクレット
anklet

足首に着ける環状の装飾品。装飾だけでなく、足先から邪悪なものの侵入を防ぐお守りの意味もある。左右での着け分けも様々あり、一例としては左は護符や既婚、右は希望の力の強化や、未婚の意味。

アームレット
armlet

二の腕にはめる留め金のない腕輪や腕飾り。ブレスレットは手首に着けるが、肘より上はアームレットと呼ぶ。金属製の輪やワイヤー、植物のツタが腕に絡まったデザインのものなどもある。

ミサンガ
missanga

手首に巻き付ける色鮮やかな紐の輪で、切れるまで巻いていると願いが叶うと言われる。刺繍やビーズなどで装飾されたものもある。**プロミス・バンド、プロミス・リング**とも呼ぶ。刺繍糸で編む組紐の一種。

ブレスレット
bracelet

装飾を目的とした手首に着ける装身具。多くはチェーンなどの形が変わるものでできている。**リストレット** (wristlet) と呼ぶこともある。

バングル
bungle

手首に着ける装飾を目的とした環状の装身具で、留め具のないもの。日本ではC型のものも含まれるが、欧米ではC型のものを**カフ**と呼び分ける。形状があまり変わらないため、手首より少し大きいものが多い。

スレーブ・ブレスレット
slave bracelet

鎖などが繋がった金属製の腕輪。指輪と腕輪がチェーンで繋がった装飾性の高いものが多い。スレーブは「奴隷」の意味。

パーム・カフ
palm cuff

手の甲を飾るアクセサリー。手の平から甲に巻いた形状や、リングと一体化したものまで形状のバリエーションは多い。**パーム・ブレスレット**などとも呼ばれる。

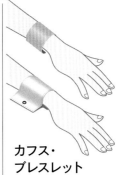

カフス・ブレスレット
cuffs bracelet

C型の金属製の腕輪（ブレスレット、バングル）で幅は広いものから細いものまで様々、もしくは、袖と繋がっていない装飾用の袖口（付け袖）。後者はバニーガールなどのコスチュームで見かける。

マタンプシ
matanpus

アイヌの男女とも着用した鉢巻で、幾何学的なアイヌ文様が描かれているのが特徴。刺繍装飾入りのマタンプシはかつては男性用で、女性はチェパヌプという黒い布を巻いていた。

ウォー・ボンネット
war bonnet

北米の先住民であるネイティブ・アメリカンの酋長などの地位の高い人や、勇者の（主に）男性が身に着ける羽根でできた冠。

月桂冠
Laurel wreath

月桂樹の葉が付いた枝で編んだ冠で、現代では、スポーツなどで表彰時に勝者に授与される栄光のシンボル。しかし古代のスポーツの勝者の頭上を飾ったのはオリーブ冠で、月桂樹は文人・詩人のものとの説あり。

クラウン
crown

君主や宗教指導者の地位を示す頭部の環状の髪飾りで、多くは宝石などで煌びやかに装飾される。後頭部側が途切れたC字型のものはティアラに分類することが多い。帽子の山の部位も示す名称。

鉢巻
はちまき

細長い布や紐を頭に巻く頭飾りで、日本においては気合を入れたり精神の統一を目的とする場合が多い。結び方や特徴で個別の名前が付いているものも多く、布をロープのように堅めによじったり、よじった紐を巻く場合は「ねじり鉢巻」、結び目を額側に配するものを「向こう鉢巻」などと呼び、祭りなどで多く見られる。語源は、頭蓋骨を鉢に見立てて、「頭に巻くもの」を意味する。

ターバン
turban

中東やインドで用いられる頭に巻く帯状の布。現在では、太目で伸縮性のある（多くはねじったり、巻き付けたように見える）ヘアバンドを示すこともある。

ヘアバンド
headband

髪の乱れを防いだり、飾ったり、吸汗を目的とする（多くは伸縮性のある）帯状の髪飾り。

カチューシャ
katyusha（露）

トルストイの小説『復活』の主人公の名前に由来する日本独自の呼び名で、弾力性のある樹脂や金属で作られたC字型の装身具。ビーズやスワロフスキー、リボン、動物の耳付きなど種類が豊富。地毛とウィッグとの境を隠す目的にも使われる。英語では**ヘッドバンド**（headband）か**ヘアバンド**（hair band）に相当する。

イヤー・マフラー
ear muffler

ヘッドフォン型の耳用の防寒具。現在は、周りの騒音などを防ぐ効果のある道具として、音から耳を守る聴覚保護具の働きなどの目的にも使用されている。エコファーなどでデザインや防寒性を高めたものが多い。固定方法は、アーチ部分が頭頂部にくるものや、後頭部にくるものなど、ヘッドフォンの進化に類似している。イヤー（ear）とマフラー（muffler）の合成語であるが、英語圏での呼び名である**イヤーマフ**とも呼ぶ。日本語では**耳当て**に相当。

コンコルド・クリップ
concord clip

鳥のくちばしのような形をした、まとめた髪を挟むクリップ。**ダッカール・クリップ**、**くちばしクリップ**とも呼ばれる。

スリーピン
hair snap clip

三角形や菱形をした、主に金属の板を加工して作った髪を留めるヘアピン。名称は髪を落ち着かせるために使うスリープ・ピンから付いたと言われる。固定時に音がするため、**パッチン留め**とも言う。

バンス・クリップ
vance clip

毛束を横につかんで挟むタイプの髪留め。真ん中に蝶番があり、左右対称のものが多い。バンス・クリップは、日本での呼び名で、海外では**クロウ・クリップ**（claw clip）と呼ばれる。

アメリカ・ピン
american pin

針金を折って片方が少し短く波型になり、先がやや反った髪を留めるヘアピン。海外では**ボビーピン**、イギリスなどでは**ヘアーグリップ**と名称が異なり、形によって**ヤナギピン**などと呼び分けることもある。

ラウンド・ケース
round case watch

最も一般的とも言える、丸型の外形をした腕時計。中でも円柱を輪切りにしたようなイメージのものは**シリンダー・ケース**と呼ぶこともある。

トノー・ケース
tonneau case watch

長方形の中心部を膨らませたような樽型の形状の腕時計。トノーは、仏語で「樽」の意味。高級感、エレガントさがある。メーカーではフランクミュラーが有名。

オクタゴン・ケース
octagon case watch

八角形の外形をした腕時計で、頂点内側にネジを配したデザインが代表的。アンティークウォッチによく見られる形状。

クッション・ケース
cushion case watch

丸みを帯びた四角形で、クッションを思わせる形状のケースの腕時計。クラシカルなデザインが多く見られる。

クロノグラフ
chronograph

ストップウォッチ機能を持った腕時計(懐中時計)。機能的な文字盤の配列・デザインと、計測のためのプッシュボタンが特徴。名称はギリシャ語の「時間」(クロノス)と「記す」(グラフォス)からの造語。

スクエア・ケース
square case watch

正方形の外形をした腕時計。針は丸く動くため、デザイン性の高さが要求され、個性的なものも多い。他に、**角型**、**カレ**とも呼ばれ、縦長の長方形のケースは**レクタンギュラー**と呼ばれる。

デジタル・ウォッチ
digital watch

数字を表示することで時刻を示す腕時計の総称。これに対して指針で示すものはアナログ・ウオッチと呼ばれる。1970年頃からLEDを使ったものが出始め、数年後には液晶表示が主流になった。高機能、低価格が特徴。

ダイバーズ・ウォッチ
diver's watch

海中に潜るダイビング用にデザインされた腕時計の総称。高い防水機能と、潜水時間を計測する逆回転防止ベゼル、耐磁性、強固、暗所での視認性などが特徴。

パイロット・ウォッチ
pilot watch

航空機の操縦士用の腕時計のことで、明確な定義はないが、精度が高く、視認性に優れ、気圧耐性、故障しにくいタフさを備えているなどの特徴がある。また、12時の位置が文字ではなく三角形のものが代表的で、離陸時間を記録するベゼル※（リング）を備えていたり、高度もわかったりするなど高機能化されたものも多い。代表的なパイロット・ウォッチメーカーであるスイスのIWC（International Watch Company）が1936年に発売した軍用パイロット・ウォッチが最初とされる。

ミリタリー・ウォッチ
military watch

戦場での使用を想定して開発された腕時計の総称。正確性、視認性、防水、物理的堅牢さなどを兼ね備えつつ、大量に支給することを前提としたシンプルでコストパフォーマンスの高さも備えたモデルが多い。24時間表記や暗闇でも使える蓄光塗料等が使われたものが多く見られる。日本の自衛官にも、陸・海・空それぞれに特定の時計が用意されている。

スケルトン・ウォッチ
skeleton watch

通常は文字盤下に隠れている精密な機械部品やフレームが（部分的に）見られるように作られた腕時計のこと。緻密で複雑な構造や動きが、技術力の高さと贅沢さを感じさせる。スケルトンは「動物の骨格」の意味。

スマート・ウォッチ
smart watch

タッチスクリーンで表示と操作をする高機能の腕時計。多くはパソコンやスマートフォンと連携した処理ができる。多くのメーカーから発売されたモデルがあるが、Apple社のアップル・ウォッチが有名。

懐中時計
かいちゅうどけい

ポケットやカバンに入れて携行することを前提とした時計。リューズ（竜頭／突起部分）の環に鎖を付け、フックで衣服にかけるなどして落下を防ぐタイプが一般的。**フォブ・ウォッチ、ポケット・ウォッチ**とも呼ぶ。

※文字盤の外周にある枠のようなパーツのこと。

眼鏡・サングラス

ロイド
lloyd glasses

縁が太めでレンズが丸い眼鏡。名称はアメリカの喜劇俳優ハロルド・ロイドがよく使用していたことと、当時の原料がセルロイドであったという2点から付けられた。サングラスの場合、丸い形状は**ラウンド型**、**ラウンドタイプ**と呼ばれる。元々は、レンズを削る技術がなかった時代に、丸いレンズをそのまま眼鏡にしたことによる。シャープで彫りが深い方、小顔の方、また年配の方に好まれる傾向がある。愛用者としてはジョン・レノンが有名。日本語では**丸眼鏡**。

パンスネ
pince nez

耳に向かうテンプル（つる）がなく、鼻を挟んで固定する眼鏡のこと。**フィンチ型**とも呼ばれ、日本語では**鼻眼鏡**。

ロニエット
lorgnette

テンプルがなく、長い柄の付いた眼鏡。公式の場で眼鏡をすることがマナー違反であった時代に、観劇のためや、シニアグラス（老眼鏡）として利用した。**ローニエット**とも表記する。

ラウンド
round glasses

ロイドと同じで、レンズ部分が丸型の眼鏡やサングラス。レトロ感と共に、柔らかく不思議な魅力や印象を与える。小さめのものは知的な職業、上流階級、芸術家の雰囲気を与える。

ウェリントン
wellington glasses

上辺が下辺よりも若干長めの角が丸みを帯びた四角形で、テンプルがフロント枠の最上部から出ている眼鏡やサングラス。日本では1950年代にも流行したが、俳優のジョニー・デップによって人気が再燃。

レキシントン
lexington glasses

上辺が下辺よりも若干長めの全体に角張った四角形で、フレーム（リム）の上部が太めの眼鏡、もしくはサングラス。

サーモント
sirmont glasses

上部のみにフレームがあり、間を金属のブリッジで繋いだ眼鏡やサングラス。レンズの上部のフレームが眉毛に見えることから、**ブロー・グラス**、**ブロー・フレーム**、**ブロウ・グラス**などとも呼ばれる。

ボストン
boston glasses

丸みを帯びた逆三角形の眼鏡やサングラス。名称は、アメリカ東部のボストンで流行したためとも言われるがはっきりしていない。丸みがあるため、やさしくおおらかな印象を与え、同時に、クラシカルな形状でもあるので、知的な印象を与えやすい。主張が強くクセのある形のため、似合う人と似合わない人が極端に分かれる傾向がある。フレーム（リム）が太めの場合は小顔効果もある。個性的な演技や役柄をこなす俳優のジョニー・デップが愛用者として有名。

フォックス
fox type glasses

目尻側が上がった、キツネ（フォックス）を連想させる形状。マリリン・モンローが愛用したこともある。小さめのレンズは知的さを出し、大きめだとエレガントでセクシーさが際立つ。

オーバル
oval glasses

楕円形をした眼鏡やサングラス。柔らかいイメージを与える。太めのフレームは女性に人気。メタル製で細めのフレーム、かつ小さめのレンズの場合、知的な印象を与えやすい。

ティアドロップ
teardrop glasses

涙のしずくのような形をした眼鏡やサングラス。ブランドとしてはレイバンが有名で、アメリカ軍のマッカーサー元帥がかけていた。**ナス型**、**オート型**とも呼ばれる。面長の人に適している。

パリ
paris glasses

ティアドロップよりも角ばった逆台形の形をした眼鏡やサングラス。

バタフライ
butterfly glasses

外側の幅が広い形の眼鏡やサングラス。蝶が羽を広げた形に似ていることから名付けられた。目を広く覆えるため紫外線防止の効果が高く、リゾート感もあるため人気がある。

オクタゴン
octagon glasses

八角形をした眼鏡やサングラス。少しレトロでクラシカルな雰囲気があり、どのような輪郭とも相性が良い。

スクエア

square glasses

角が角ばった長方形の眼鏡やサングラス。

ツーポイント

rimless glasses

レンズを固定するフレームがなく、レンズに穴を開けてブリッジとテンプル (つる) をネジ留めする眼鏡やサングラス。固定する穴の個数から名付けられた。**フチなしメガネ、リムレス**とも呼ぶ。

アンダーリム

under rim glasses

上部のフレームがなく、アンダーとサイドのみでレンズを固定した眼鏡やサングラスのこと。シニアグラス (老眼鏡) によく見られる。

ハーフムーン

half-moon glasses

シニアグラスによく見られる半月形をした小さい眼鏡。フレームが上下ともあるタイプは形状からハーフムーンと呼ばれる。本来は読書用眼鏡。別名は**ハーフ・グラス**。

ワンレンズ

single lens glasses

2枚のレンズをフレームで繋げるのではなく、1枚のレンズで作られた眼鏡やサングラス。シンプルながら形状がスタイリッシュで、スポーティーなものや、ラグジュアリー感のあるデザインが多い。

フローティング

floating glasses

両サイドのフレームが後方に深くカーブしていたり、フレームとレンズが密着しない部分があったりなどで、レンズが浮いて見える眼鏡やサングラス。

クリップオン・サングラス

clip-on sunglasses

眼鏡にクリップ状のもので着脱できる偏光グラス。多くは跳ね上げができる。サングラスとして使用しない時は、跳ね上げて透過性を上げたり、眼鏡から外したりすることができる。

フォールディング

folding glasses

携帯しやすいように折り畳める眼鏡やサングラス。レンズ1枚分程度まで小さくなるものも多い。折り畳み式のオペラ・グラスも同じ名前で呼ばれる。**折り畳みグラス**とも呼ぶ。

モノクル
monocle

片目だけの視力矯正を前提とした単眼の眼鏡。眼窩（眼球が入る窪み）の縁にはめ込む丸型フレームにチェーンが付いたタイプや、耳や鼻を使って固定するフレームが付いたものなどがある。日本語では**片眼鏡**、また**単眼鏡**とも言う。

クリック・リーダー
clic readers

アメリカのCLIC社が開発した、レンズ間のフレームを磁石で接続し、首にかけたまま掛け外しができる眼鏡。主に着け外しが多い老眼鏡用途で、使いやすさや置忘れ防止の効果も高い。

ゴーグル
goggles

スキーなどのスポーツ時や、オートバイ、車、航空機などを操縦する時に着用する防風、防塵用の眼鏡。顔に密着する形状のものが多く、目に直接風や異物があたるのを防ぐ。近年は、花粉を遮蔽するためのものも見受けられる。日本語では、**保護メガネ**、**風防メガネ**とも呼ばれる。水泳時に着用するメガネも同様の呼び方をする。

帽子

トレモント・ハット
tremont hat

狭いつば（ブリム／p.134）と徐々に小さくなるクラウン（かぶる部分）を特徴とする帽子。クラウンのてっぺんを中折れにしないで、とがらせたまま被る。

ホンブルグ・ハット
homburg hat

つば全体が巻き上がり、つばの縁を絹テープで飾った帽子。クラウンの中央に折れ目がある。男性の正装時にも着用される。

山高帽
bowler

フェルトで硬く作った、頭頂部が丸く、一般的に短いつばが巻上った形状の帽子。主に男性用で、礼装に使われる。イギリスが発祥。19世紀初頭、イギリスのウィリアム・ボーラーが作ったことから、**ボーラー・ハット**とも呼ばれ、競馬場でよく着用されたことから**ダービー・ハット**とも呼ばれる。また、**ハード・フェルト・ハット**という別名もある。**山高帽子**とも表記する。

ソフト・ハット
soft hat

柔らかいフェルト生地でできた帽子。**ソフト・フェルト・ハット**の略。頭頂部の中央に折り目を付けた中折れ帽（センター・クリース）やスナップ・ブリム・ハットを示す場合も多い。イタリアのボルサリーノ製が有名。元々男性用であったためマニッシュな印象を与える。19世紀末に上演された舞台の女性主人公の名にちなみ、**フェドーラ**、**フェドゥーラ** (fedora)、**トリルビー**とも呼ばれる。クラウンにリボンが巻いてあるものが多い。

センター・クリース
center crease

頭頂部の中央に折り目が付いた帽子。山形に高くなっていて縁は狭く、幅広のリボンが巻かれたものが多い。別名は**ソフト・ハット、フェドーラ、フェドゥーラ**。日本では**中折れ帽**。

スナップ・ブリム・ハット
snap brim hat

垂れつばの帽子。つば（ブリム）の縁に弾力があって、自由に折り曲げて被ることができる。**ソフト・ハット**とも呼ぶ。

テレスコープ・ハット
telescope hat

クラウンのトップの縁部分と中央が盛り上がり、望遠鏡のように縁の内側が環状に凹んだ形状の帽子。ポークパイ・ハットとも呼ぶがクラウンが円筒形でなかったり、つばが大きめのものも多い。

ポークパイ・ハット
pork pie hat

平らな筒状のクラウンに、巻き上がった狭いつばの帽子。名称はイギリス伝統料理のポークパイに似ているため。テレスコープ・ハットとも呼ぶが、クラウンのトップが平らなものや、つばが小さめなものを多く見かける。

シルク・ハット
silk hat

紳士用の正装の帽子。クラウン（被る部分）は円筒状で上部が平ら、つばの両側が反り上がっている。クラウンに折れ目がある場合は、**ホンブルグ・ハット** (p.147) とも呼ばれる。また、**トップ・ハット**とも言う。

パナマ・ハット
panama hat

トキヤ草（パナマソウ）の葉を裂いて作った紐で編んだ、つば（ブリム）付きの帽子。軽く丈夫で通気性があり、夏のリゾートで多用される。柔軟性も高いのが特徴。エクアドル原産。名称は出荷港のパナマに由来。

カンカン帽
boater

麦わらで作られ、円筒形で頭頂部が平ら、水平の
つばが特徴。元々は男性用。リボンや帯を結ん
だものが多い。昔はニスや糊で固められていて、
たたくとカンカンと音がするぐらい硬かったこと
から、またはカンカン踊りのダンサーが被ってい
たことから、カンカン帽と呼ばれるようになった
と言われる。日本で流行したのは明治末頃から。
船乗りや水兵用に損傷しにくく軽い帽子として考
案されたのが発祥とされる。英語では**ボーター**、
フランス語では**カノティエ**(canotier)。

ハーロウ・ハット
Harrow hat

イギリスの有名な男
子全寮制のパブリッ
クスクールである
ハーロウ・スクール
(Harrow school) の
制服の一部である帽
子。クラウンが浅目
の麦わら帽子。

クルー・ハット
crew hat

6枚から8枚はぎで
作った丸型のクラウ
ンと、多くのステッ
チで飾られたつばの
ある帽子。日本では、
幼稚園や保育園で幼
児が被っている黄色
い帽子として知られ
る。**メトロ・ハット**、
セミ捕り帽とも呼ぶ。

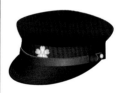

ファティーグ・
ハット
fatigue hat

丸い6枚はぎのクラ
ウンに、つばが丸く
付いた野外作業用の
帽子。丈夫な素材で
作られ、アメリカ軍
などでも使用され
た。ファティーグは
「疲労」の意味。

バケット・ハット
bucket hat

横から見ると、逆さ
にしたバケツにつば
がついたような形の
柔らかい素材の帽子。
あご紐や撥水性があ
るなど、よりアウトド
アを意識したものも
多く、**サファリ・ハッ
ト**や**アドベンチャー・
ハット**と類似。

チューリップ・
ハット
tulip hat

クラウンとつばに境
目のないチューリップ
の花を逆さにしたよ
うな形の帽子。NHK
で放送された「できる
かな」のノッポさんの
帽子で有名。幼児期
にもよく被られ、柔
らかくかわいい印象。

学生帽
がくせいぼう

主に男子学生が被
る、皮革やビニール
製のつばとあご紐、
多くは校章が前面に
付いた帽子。黒色が
代表的。上部が丸い
ものを丸帽、四角い
ものは角帽と呼ば
れ、**学帽**とも略され
る。

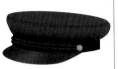

マリン・キャップ
marine cap

船員や欧州の漁師が着用している帽子。形は学生帽や警官の帽子に似ていて、上部が柔らかい素材でできている。**マリーン・キャップ**とも呼ぶ。

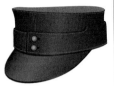

M43フィールド・キャップ
M43 field cap

ドイツ軍でM43と規格化された第二次世界大戦時に使われた野戦用の帽子。前面のボタンを外して下ろすと目出し帽（p.158）になる。

エンジニア・キャップ
engineer cap

円筒形の作業帽であるワーク・キャップの一種で、上部に少し丸みがあり、数か所をつまんで絞った円筒状のクラウンに、前面のみつばの付いた帽子。

ワーク・キャップ
work cap

円筒形で被りが浅いクラウン、前側のみにつばがある作業用帽子。鉄道作業員用として誕生したため**レール・キャップ**とも呼ぶ。丸みのあるエンジニア・キャップに対し、上部が平らなタイプを**ドゴール・ワーク・キャップ**と呼び分けることも。

キャスケット
casquette

ハンチング帽の一種。クラウンは複数枚はぎで、前につばが付いたキャップ型。ダブッとしてボリュームがあるものをハンチング帽と区別して呼ぶ場合が多い。モッズスタイルの定番的アイテム。

ハンチング帽
hunting cap

小さなつばが前部に付き、頭部後方から徐々に下がっていく狩猟用の帽子。19世紀半ばのイギリス発祥。頭にフィットしてズレにくいため、ゴルフで利用する人も多い。別称**ハンティング帽**、日本語では鳥打帽。シャーロック・ホームズが名称が似た鹿撃ち帽（p.152）を被っていたためか、日本では探偵や刑事が被る印象も強い。つばの幅や大きさで受ける印象が左右される。つば側から位置を決めて被る。キャスケットもハンチング帽の一種。

タモシャンター
tam-o'-shanter

大きめのベレー帽の頭頂部分に、ボンボン飾りが付いている帽子。スコットランドの民族衣装が起源。略して**タム**とも呼ばれる。

ベレー
beret

ウールやフェルト素材で作られた、丸く平らで、つばや縁がない柔らかい帽子。バスク地方の農民が僧侶の帽子を真似て作ったものが起源とされ、**バスク・ベレー**とも呼ばれる。頭頂部につまみや房などの飾りが付いたものも多い。被り口にトリミング（縁取り）が施されたものを、**アーミー・ベレー**と呼び分けることもある。アメリカ陸軍の特殊部隊が着用したことから、グリーン・ベレーが特殊部隊の別名になった。ピカソやロダンなどの画家や手塚治虫などの漫画家が愛用したこともあり、芸術家が被る印象が強い。

パンケーキ・ベレー
pancake beret

パンケーキ（ホットケーキ）のように見える平らで丸いベレー帽の通称で、色合いや上に載せるバターまで模したものも見られる。

ガウチョ・ハット
gaucho hat

南アメリカの草原地域に住むカウボーイであるガウチョの被る帽子。先が徐々に細くなったクラウンと、広めのつばが特徴。

カウボーイ・ハット
cowboy hat

アメリカ西部のカウボーイが被る帽子。つばは広めで巻き上がり、頭頂部に折り目がある。西部開拓時代のウェスタン・ハットの一種。典型的なものは、**キャトルマン**と呼ばれるものが多い。

テンガロン・ハット
ten-gallon hat

つばが巻き上がり、クラウンが丸めのウェスタン・ハットの一種。一番大きい部類のウェスタン・ハットだが、実際のカウボーイはほとんど被らない。

ルーベンス・ハット
rubens hat

幅広のつばの片方が反り上がっている帽子。画家のピーテル・パウル・ルーベンスの絵画に描かれた帽子に由来。

ソンブレロ
sombrero

主にメキシコで、フェルトや麦わらで作られた、頭頂部が高く、つばが非常に広い帽子。刺繍や飾り紐などの装飾が施されることが多い。スペイン語で「影」を意味する「sombra」から名付けられた。

麦わら帽子
straw hat

麦わら（もしくはそう見える植物や合成材料）を編んで作った帽子の総称。円筒形や丸いクラウン（頭部）で、つばが平らなものが代表的。**ストロー・ハット**とも言う。

チロリアン・ハット
tyrolean hat

小さめのつばの前が下がり、後ろが折り返されたフェルト製の帽子。チロル地方の農夫の帽子が起源。横に羽を飾ったものが多い。**アルパイン・ハット**とも言い、登山用の帽子としても愛用される。

アポロ・キャップ
apollo cap

アメリカ航空宇宙局（NASA）のスタッフが被る作業帽がモチーフ。つばが長めの野球帽の形で、つばの月桂樹の刺繍が特徴。消防や警察、自衛隊や警備会社などで、制服として採用している場合も多い。

ジェット・キャップ
jet cap

前面に1枚、上部に2枚、左右に1枚ずつの5枚のパネルで浅めに作られた、つばが少し広めのキャップ。左右のパネルに通気穴が開いたものが多く、ストリートファッションでよく見かける。別名**ファイブパネル**。

イートン・キャップ
eton cap

前側に短めのつばが付いた、頭にぴったりとした丸い帽子のことで、イギリスのイートン校の制帽が元になっている。

サイクル・キャップ
cycling cap

薄手でつばが小さい自転車用の帽子。頭を下げても視界を遮らないように、つばを折り返せる。汗が目に入るのを防いだり、ヘルメットの下に着用したりしてズレをなくす使い方もある。別名**サイクリング・キャップ**。

ストーミー・クローマー・キャップ
Stormy Kromer cap

1903年創業のアメリカの老舗帽子ブランドであるストーミー・クローマーの代名詞的デザインの帽子の1つ。防寒用の耳当て（イヤー・フラップ）を折り返して固定できる。

ディアストーカー
deerstalker

大きな耳当てが頭頂部でリボンによって留められている、狩り用の帽子。前後につばがあり、後ろ側にある枝などからも首を守ることができる。日本語では**鹿撃ち帽**。

サウウェスター
sou'wester

船乗りが使っていたとされる前側より後ろ側の
つばが広いのが特徴の、雨風を防ぐための帽
子。ゴム引きの防水性のある布製。丸い6枚は
ぎのクラウンで、前のつばを折り返しての着用
も見られる。実用的にあご紐と耳当てが付いて
いる。レインコートのスリッカー（p.92）と同
じ素材で作られていたことから、**スリッカー・
ハット**とも呼ばれる。

ケープ・ハット
cape hat

後頭部を覆う布が付
いた帽子のこと。付
いた布が、ケープを
連想させることから
名付けられた。

略帽
りゃくぼう

コスト削減や機能性
重視を目的に、装飾
や意匠を簡略化した
制帽の一種。特定の
形状ではなく様々なも
のが存在。イラストは
旧日本軍などで使わ
れたタイプ。後頭部か
ら首周辺の避暑用の
布は「帽垂れ」と呼ぶ。

クレッツヒェン
Krätzchen

ナポレオン時代にプ
ロシア兵士が被った
つばなしの円形帽。
フェルト製が多く、
以後も各国の軍隊で
採用されている。ク
レッツヒェンにつばを
付けたものが、後の警
官帽の原型と言われ
る。別名**ミュッツェ**。

セーラー・ハット
sailor hat

水兵帽のことで、水
兵は、イラストのよう
につばを全部折り返
して被るのが一般的。
別名**ゴブ・ハット**。同
様の名前で、つばが
下になった場合はヘ
ルメットのようなク
ルー・ハット（p.149）
の形状になる。

オーバーシーズ・
キャップ
overseas cap

軍隊で海外派兵用に
使用された帽子で、
つばがなく折り畳め
るのが特徴。**ギャリソ
ン・キャップ**、**舟形帽**
などとも呼ばれる。

ネール・ハット
nehru hat

円筒形で頭頂部が平
らになったクラウン
のみの帽子で、イン
ドのネルー（ネール）
首相が愛用した。本
来は、インドの上流
階級の帽子とされ
る。

ベルボーイ・キャップ
bellboy cap

ホテルの玄関から客室までの案内や荷物を運んでくれるベルボーイが着用する制帽の総称。円筒形で上部が平らになっており、赤地に金や黒色のラインが入ったつばのないものが代表的だが、あご紐が付いたり、つばが付いたりするものも多い。ベルボーイをベルホップとも呼ぶので、英語では、bellhop hatの表記も見られる。

クーンスキン・キャップ
coonskin cap

アライグマの毛皮で作った尻尾付きの円筒形の帽子。クーンスキンはアライグマの毛皮（製品）の意味。アメリカの開拓者名にちなみ、**デービー・クロケット・ハット**とも言う。

タム
tam

コットン・ニット帽。特にラスタカラー（赤、黄、緑、黒）で作られたものを**ラスタ帽**としてレゲエ愛好者が使用することが多い。**タム帽**とも呼ぶ。

コサック・キャップ
cossack cap

ロシアのコサック兵が使用した毛皮でできたつばのない帽子。**コサック帽**とも呼ばれる。形が同じで耳当て付きの帽子は、ウシャンカやロシア帽と呼ばれ、区別することが多い。

ウシャンカ
ushanka

耳当て付きでつばのない、毛皮でできた帽子。ロシアの軍部などでも着用される極寒地仕様。耳当てのないものは、コサック帽などと呼ばれ、区別することが多い。別名**ロシア帽**。

ウォッチ・キャップ
watch cap

海軍の兵隊が見張り時に被った、頭部にフィットしたニット帽。視野が最大限確保できるようにつばがなく、頭部に密着しているのが特徴。**ワッチ・キャップ**とも呼ぶ。

ロール帽
roll cap

コットン・ニット帽で縁がロールアップされたものを指すことが多い。つばが内側に丸められた状態を**ロール・ブリム**と呼び、帽子自体を示すこともある。

フリジア帽
phrygian cap

円錐形で、途中から垂れ曲がっている柔らかい帽子。主に赤色。古代ローマで解放された奴隷が被るものとして考案されたことにより、隷従からの解放の象徴とされ、フランス革命時代はサン・キュロット（革命の推進力となった社会階層／p.108）が使用した。**リバティ・キャップ**（liberty cap）とも呼ばれ、**フリギア帽**とも表記される。

グレンガリー
glengarry

スコットランドのグレンガリー渓谷の一族が被っていた帽子。つばなしでウールやフェルトで作られている。軍帽として使用される。

チューヨ
chullo

ペルーやボリビアなどアンデス地方の伝統的なニット帽。民族調の柄の耳当てからは紐が伸び、頭部の先端は丸い装飾付きが多い。アルパカやリャマの毛が使われ、暖かく軽量。頭部が長いものもある。

ビギン
biggin

頭巾のような頭にぴったりとしたシルエットで、あごの下で結ぶ紐付きの帽子。主に幼児用で、ナイトキャップを指すこともある。ベルギーのベギン修道女の頭巾などが起源とされる。

フライト・キャップ
flight cap

飛行機やバイクの操縦時に着用する、防寒・防風を目的とした耳まで覆う帽子。**トラッパー、パイロット・キャップ、飛行帽**とも呼ぶ。耳当てが付属していて、通常ゴーグル（p.147）と共に使用する。

チルバ・ハット
chillba hat

広がりの大きい円錐形の傘タイプの帽子で、折り畳める柔らかい素材でできているものが多い。アメリカのKAVU社製のものが有名。傘と頭部に隙間があって、通気性が良い。

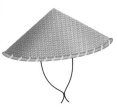

クーリー・ハット
coolie hat

広がりの大きい円錐形の傘タイプの帽子。19世紀に肉体労働に従事した中国の労働者クーリーが被ったことから命名。現在ではナイロン製のものを釣りなどにも使う。頭部より浮いているため通気性が良い。

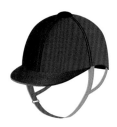

ライディング・キャップ
riding cap

乗馬用の丸帽。落馬時に頭部を保護するために、ヘルメット式で頑丈に作られている。表面の素材にはベルベットやバックスキンを使ったものが多い。別名**ジョッキー・キャップ**。

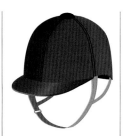

ハンティング・キャップ
fox hunting cap

キツネ狩りの時に用いた狩猟用の帽子。乗馬用のライディング・キャップの原型と言われる。名称が似ていることでハンチング帽と混合されることが多いが、別物である。

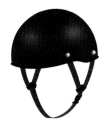

ハーフ・ヘルメット
half helmet

バイクに乗る時に着用する半球形のシンプルなヘルメット。着脱しやすく、通気性が良いので手軽だが、頭部のみであご周辺は保護されない。ゴーグル (p.147) と共に着用することもある。俗称**半帽**、**半ヘル**。

ピス・ヘルメット
pith helmet

アフリカやインドなどの熱帯で、直射日光から頭を守るための涼しく軽量なイギリス生まれのヘルメット型防暑帽。**トーピー**、**サファリ・ヘルメット**、日本語では**探検帽**とも呼ばれ、探検家が被るイメージが定着した。

ケピ
Képi

警察官や軍隊などが使用する、トップが平らで、つばが短く水平の帽子。1830年代に制定されたフランス陸軍の制帽。フランスの学生帽や警官帽、郵便配達人の帽子など、官制帽子の総称である。

サンバイザー
sun visor

太陽の直接光から目を守るための日よけ用の帽子で、ベルトとつばの部分のみでできているもの。ゴルフやテニスなどのスポーツ時によく使用する。**アイ・シェード**、**サンシェード**とも言う。

ロビン・フッド・ハット
Robin Hood hat

イギリスの伝説上の英雄「ロビン・フッド」に由来する帽子。クラウンは前が下がって細くなる。両側のブリムは後方に向かって巻き上がる。多くは羽根飾り付き。

ピーター・パン・ハット
Peter Pan hat

戯曲・小説・絵本・アニメの『ピーター・パン』の主人公が被っていた帽子。袋状や円錐形で、色はグリーン、大きな鳥の羽根が付いているのが特徴。

トリコーン
tricorne

つばの前面の左右と後面を立て、上から見ると三角形に見える形の帽子。18世紀のヨーロッパで流行。海賊も着用したことから**海賊帽**、円錐形の帽子全般も示す**三角帽子、トリコーヌ**などの別名もある。

ナポレオン・ハット
bicorne

ナポレオンが着用したことで知られる、角が2カ所ある折り畳んだような形の帽子。**二角帽子、山形帽、コックド・ハット、バイコーン、ビコルヌ**などとも呼び、被り方も縦と横の場合がある。

クラウン・ハット
clown hat

サーカスなどの道化師が被る帽子で、メガホンのような円錐形をしたものが代表的。

モンゴル・ハット
mongolian hat

モンゴルの伝統的な帽子の総称。前や左右に(毛皮を内張りした)布を垂らしたり、周囲をめくり返した形が代表的。イラストはこの1つで、男性が着用する頭頂部が尖った**将軍帽(ジャンジン・マルガェ)**と呼ばれるタイプ。

モーターボード・キャップ
mortarboard cap

大学やアカデミーの制帽として14世紀頃から被られている、トップが板状の帽子。左官職人がモルタルを受けるこて板(モーターボード)に似ていることから名付けられた。

ミトラ
mitra

カトリックの司教が典礼時に着用する冠。山型を前後に重ねた筒状のものが多い。後ろに2本の帯を垂らすものも見かける。日本語で**司教冠**。**マイター**(miter)とも表記する。ミトラの下にはカロットを付ける。

カロット
calotte

頭部にフィットした半球状の帽子。カトリックの僧侶が頭部に乗せるものもある。**カロッタ、スカルキャップ、キャロット**とも言い、ヘルメットなどを着用するときのインナーにも使う。

ターバン
turban

中東やインドの男性が使用する頭飾り。麻や木綿、絹などの長い布を頭に巻いて使う。イスラム教徒やインドではシーク教徒が使用する。また、布を巻いて作った帽子などもターバンと呼ばれる。

クーフィーヤ
kufiya

アラビア半島周辺で男性が被る、布を輪で留める帽子、装身具。留める輪はイカール、ガカールと呼ばれ、ヤギの毛などで作る。赤と白の模様の布が最も代表的で留め方は様々。**ゴドラ**とも呼ぶ。

パグリー
pagri

ストロー・ハット（麦わら帽子）などの頭部に木綿などの布を巻き付けて、後ろに垂らすターバンの一種。日よけの役割を果たす。「Pugree」とも表記する。主にインドやパキスタンで使われる。

タルブーシュ
tarboosh

つばのない円筒形の帽子で、イスラム教徒がターバンの代わりに使用する。別名は**フェズ**、**シェシア**。日本では**トルコ帽**と呼ぶ。

シャペロン
chaperon

中世ヨーロッパで着用された垂れ布がある頭巾型の被りもの。

ビョルク
bork

オスマン帝国の常備歩兵軍団であるイェニチェリ（Janissaries）が着用する、円筒の途中を折り曲げたような帽子。

コック帽
chef hat / toque blanche（仏）

料理人が厨房で着用する白くて筒状の帽子。フランスが発祥と言われ、料理人が背の低さを補った説や、お客さんの被っていた白いシルク・ハットを真似した説などがある。上に長いのは、高温になりやすい調理場で熱がこもりにくくするためと言われ、日本では、帽子の長さが経験や地位を示すことも多く、その場合、料理長を見つけやすいメリットがある。上部に膨らみがあるタイプもある。**シェフ・ハット**とも言われる。

バラクラバ
balaclava

頭部だけなく首なども覆う衣類（帽子）。主に防寒目的。日本では**目出し帽**。最低でも目の部分は開いており、鼻や口も開いたものなど種類は多い。隠す部分が多いものは**フェイスマスク**とも呼ぶ。犯罪者のイメージが強い。

レースアップ・ブーツ

lace-up boots

靴紐を交互に編み上げて締めるブーツ。しっかり固定できるが、着脱に手間がかかる。交差する紐は装飾的な意味合いも高い。日本語では、**編み上げブーツ**。

ドクター・マーチン

Dr. Martens

ドイツ人の医師クラウス・マーチンが考案したブランド、または靴のこと。靴底にクッション性の高いエアクッション・ソールを黄色い糸で縫い付けたレースアップ・ブーツが代表的。

グラニー・ブーツ

granny boots

靴紐を交互に編み上げて締めたレースアップ・ブーツの1つ。くるぶし程度の長さから少し長めのものまで見られ、デザインが少しレトロでエレガントな雰囲気を持つ。グラニーは「おばあさん」の意味。

モンキー・ブーツ

monkey boots

外羽根式のシンプルなレースアップ・ブーツ。チェコスロバキア軍の軍用ブーツが起源。名の由来は、サルの顔に似ていることや、電線施設作業員のワークブーツで、高所作業者をサルと例えたなど多説ある。

ワーク・ブーツ

work boots

作業時に履く丈夫なブーツ。中でも、厚手のレザー製で、レースアップ（編み上げ）式のブーツを指すことが多い。デニムとの相性がよく、レディースも多く出回っている。

デザート・ブーツ

desert boots

つま先が丸めでくるぶし程度の丈のブーツ。2、3対の紐穴があり、左右から留める。ソールはラバー製。砂漠で歩く時に砂が入らないように上部とソールの固定をステッチダウン※で縫い付けている。

チャッカ・ブーツ

chukka boots

つま先が丸めでくるぶし程度の丈のブーツ。2、3対の紐穴があり、左右から留める。カジュアルな装いに向いている。形はデザート・ブーツに似ているが、ゴム製ではなく甲部やソールまで皮革製が多い。

ボタンアップ・ブーツ

button up boots

紐ではなくて複数のボタンで留め上げるブーツのこと。19世紀から20世紀初めに欧米で流行した。**グランパ・ブーツ、ボタンド・ハイ・シューズ**とも言われる。

※甲革の端を外側に出して、縫い目が見えるようにソールに縫い付ける製法。

サイドゴア・ブーツ
side gored boots

両サイドにマチを設け、伸縮性のあるゴア素材を用いることで、脱ぎ履きしやすくしたブーツ。主にくるぶし丈。海外では**チェルシー・ブーツ**という呼び名が一般的。坂本竜馬も履いたと言われている。

ジョッパー・ブーツ
jodhpur boots

足首を革紐で留めるタイプの1920年代頃にできた乗馬用のハーフブーツ。第二次世界大戦には飛行士にも愛用された。サイドゴア・ブーツをジョッパー・ブーツと呼ぶ場合もある。

エンジニア・ブーツ
engineer boots

作業員が履く安全靴やそのデザインを模した靴。内部に足を守るためのカップが埋め込まれ、固定部はものを引っかけないよう靴紐ではなくベルトとバックル。厚底などの工夫がされている。

ペコス・ブーツ
pecos boots

足先が太く丸くなっていて、広めのソール（靴底）、着脱を楽にするサイドのプル・ストラップと靴紐がないのが特徴のハーフ丈ブーツ。ペコス・ブーツは、レッドウィング社製の登録商標。

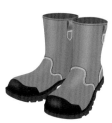

リガー・ブーツ
rigger boot

金具の装飾がなく、着脱用の引き出しタブが付いた工業作業用のワークブーツや、それをモチーフにしたブーツ。本来はつま先部分が固い安全靴タイプが多いが、日本ではデザインのみの踏襲も多い。

ハーネス・ブーツ
harness boots

主にくるぶしの高さ周辺に金属製のリングを介して、ベルト（ハーネス）を付けたデザインのブーツ。ハーネスには「安全ベルト」などの意味がある。**リング・ブーツ**とも呼ぶ。

ウェスタン・ブーツ
western boots

カウボーイが使用していた乗馬靴が由来。**カウボーイ・ブーツ**とも言う。履き口の左右が高く、丈は長くつま先がやや尖っていて、全面に飾りがある。

キャバリエ・ブーツ
cavalier boots

17世紀の騎士が履いたブーツをモチーフにしている。バケット・トップと呼ばれる広めの履き口で、履き口に折り返しがあるものが多い。**バケット・トップ**とも呼ばれる。

ヘッセン・ブーツ
hessian boots

18世紀頃、ドイツ南西部のヘッセンの傭兵が履いていた、履き口の縁に房飾りが付いた軍用長靴。ウェリントン・ブーツの元とも言われる。

ウェリントン・ブーツ
wellington boots

革やゴム製で、胴部分（シャフト）の丈が長いブーツ。日本語では**長靴**、**ゴム長**に当たる。レインブーツを指す場合もある。フランスのエーグル社や、イギリスのハンター社製のものが有名。

ムートン・ブーツ
mouton boots

ムートン（羊の毛皮）でできたブーツ。

ムーン・ブーツ
moon boot

1970年代にイタリアのテクニカ社が販売し流行したスキーの前後に履くスノー・ブーツ。丸みと厚みのあるL字型シルエットに大ぶりなレースアップ、胴に大きく入った「MOON BOOT」のロゴが特徴。

マクラック
mukluk

極寒地にてイヌイットやユピクなどの先住民族が着用するオットセイやトナカイの毛皮などで作られたソフトブーツ、またはそれをモチーフとしたスノーブーツ。毛皮は全面のものから一部のものまであり、丈も様々。

ハファールシュー
haferl shoes

くるぶし丈より短く、甲のすぐ横上で紐で縛る、爪先が少し角ばった革靴。バイエルンの伝統的な作業靴が起源。高山地帯で滑らないように靴底には滑り止め。**ハファール・シューズ**とも表記。

モンク・シューズ
monk shoes

つま先周辺は簡素で、甲の高い部分をベルトとバックルで固定する、修道僧（モンク）が着用した靴がモチーフ。**モンク・ストラップ**とも呼ぶ。フォーマルではないが、スーツからカジュアルまで幅広いコーディネートに使える。

オックスフォード・シューズ
oxford shoes

甲を靴紐で結ぶ短靴、革靴の総称。イギリスのオックスフォード大学の学生たちが1600年代に着用したことから名付けられた。

スペクテイター・シューズ
spectator shoes

1920年代に社交の場であったスポーツ観戦時に紳士が履いたシューズ。スペクテイターとは「観客」の意味。メンズは黒と白、または茶と白が一般的。

ブラッチャー
blucher

革靴の甲を両側から包むように靴紐で締めて留める靴で、紐付き靴の主流の1つ。名称は考案したプロイセン軍のブリュッヘル将軍の名の英語読みから。最近は**ブルーチャー**とも呼ばれる。

バルモラル
balmoral

靴の履き口が切り込みのようにV字に開き、主に紐で留める革靴。名称は、19世紀の中期、ヴィクトリア女王の夫君であるアルバート公が、バルモラル城でデザインしたことに由来すると言われる。

ブローグ
brogue

メダリオン（p.168）やパーフォレーション（穴開け加工）など、多くの飾りが入れられた革靴のこと。ウィング・チップ（p.168）・シューズの原型とされる。

サドル・シューズ
saddle shoes

甲の部分に色や材質の異なる皮を使い、馬にまたがる鞍（サドル）を付けたようなデザインにした靴。紐付きで丈は短い。異なる素材を組み合わせて作るコンビ・シューズの一種。イギリスで昔から親しまれてきたデザイン。

キルティ・タン
kiltie tongue

靴の甲から履き口に渡る、短冊の形の切込みと紐結びのある飾り革、または飾り革で装飾された靴。ゴルフシューズなどに多く見られる。**ショール・タン**とも呼ぶ。キルトのひだに似た舌革が語源。

ホワイト・バックス
white bucks

アッパーが白い起毛素材、ソールが赤煉瓦色の革靴。元々は牡鹿の革の表面を削って起毛させた白い革（Buck Skin）だが、現在は牛革が多い。ソール※の色はテニスコートや観客席の赤土が目立たないようにとも。

デッキ・シューズ
deck shoes

ヨットやボートの甲板上で使用するための靴。底には切れ込みや波形が刻まれ、滑りにくいように加工されている。船上での着用を想定して防水性の高いオイルレザーを使用している。

※ソールはアンツーカーソールと呼ばれる。
アンツーカー（En-Tout-Cas）は赤褐色の人工土のこと。

モカシン
moccasin

U字型の甲革をモカシン縫いで縫い合わせた単純なスリッポン(p.165)の靴。もしくは革を縫い合わせる製法のこと。元々は1枚のシカ皮で底から包むように形成し甲革を縫い合わせたもの。

ビット・モカシン
bit moccasin

馬具である轡の、馬に咥えさせる金属製のハミ(ビット)の形をした飾り金具を装飾として付けたスリッポンタイプの革靴。甲革がU字で底部はモカシン縫い。鞄と馬具の製造から始まったグッチ社のものが有名。

ワラビー
wallabies

モカシンよりも少し大きいU字型の甲革を縫い合わせた後、左右から紐で縛る形の靴のこと。名称は、イギリスのクラークス社が1966年に売り出したブーツの商品名。

ギリー
gillie

スコットランドの民族舞踏用に使われる靴。甲の紐を通す部分が凸凹と波打った形になっているのが特徴。元々は狩猟や農作業用。くるぶしまで靴紐を巻き付けるものもある。

ローファー
loafer

靴紐を結ばないで履けるスリッポンの革靴の一種。イラストのように甲の部位に硬貨が挟める切り込みがあるものは、**ペニー・ローファー**や**コイン・ローファー**、房飾りが付いたものは**タッセル・ローファー**と呼ばれる。

タッセル・ローファー
tassel loafer

「怠け者」を意味するローファーのうち、紐の先に付ける房状の装飾を付けたもの。タッセル(p.133)は「房掛け、房飾り」の意味。アメリカでは弁護士がよく履くことで知られる。

ウィンクル・ピッカーズ
winkle pickers

つま先の尖った靴のことで、イギリスで50年代から主にロックンロールファンによって履かれた。現在では、パンクロッカーがよく履くイメージが定着している。

アースシューズ
earth shoe

踵よりつま先の方がわずかに高くなるようなソールの彤が特徴。ヨガのマウンテンポーズをベースに設計された。正しい姿勢をサポートし、関節のストレスを和らげられるように作られている。

プーレーヌ
poulaine

ポーランドが起源とされる、つま先が尖り反り返ったシルエットの靴。中世からルネサンス頃まで西欧で履かれた。実用性の低そうな形状は、貴族が労働をしないという証でもあったとされる。

スポック・シューズ
spock shoes

医師の室内履きとして作られた、甲を覆った革（甲革）と踵を覆う革（腰革）がV字に重なる脱ぎ履きがしやすいスリッポンタイプの革靴。つま先は尖り気味のものが多い。**ドクター・シューズ**とも言う。

オペラ・シューズ
opera shoes

オペラ鑑賞や夜のパーティーに履く紳士用のオペラパンプスがモチーフの靴。現在は女性用が多く出回っている。ブラックのサテンやエナメル製で、つま先に絹製リボンが付くのが典型的。

ブーナッド・シューズ
bunad shoes

ノルウェーの民族衣装であるブーナッド（p.107）で着用される黒い靴。甲に付く模様が入ったシルバーの大きめなバックルが特徴。

アルバート・スリッパ
Albert slipper

18世紀のイギリスで上流階級用に作られた室内履き、もしくはそれをモチーフにした靴。甲部分にイニシャルや動植物、紋章などの刺繍。名称はビクトリア女王の配偶者であるアルバート公が多用したことから。別名**ベルベット・スリッパ**、**イブニング・スリッパ**など。

メリー・ジェーン
mary jane

多くはストラップで固定する靴で、中でも踵が低めで少し厚めの靴底、光沢のある黒めのパンプスが典型的。メリー・ジェーンは、漫画『バスター・ブラウン』でこの靴を履いていた、主人公の妹の名前。

Tストラップ・シューズ
T-strap shoes

甲部分を留めるストラップがT字になっている靴のこと。種類によって、Tストラップ・サンダル、Tストラップ・パンプスなどと呼び分けることも多い。

フラット・シューズ
flat shoes

ヒールがないか、ほとんどないもの、底が平らな靴、もしくは平らな靴底のこと。脱ぎ履きが楽なうえ、踵が高くないため長時間立ったり歩いたりしても疲れにくい。

バレエ・シューズ
ballet shoes

バレエを踊る時に履く靴。もしくはそれを模した靴。ソフトな素材を用いたフラットな靴。

スニーカー
sneakers

ゴム底で、布製、または革製の、主にスポーツ用のシューズ。布製のものは**キャンバス・シューズ**とも言う。一般的に内側に吸汗性のある素材を使い、甲部分を紐で固定する。ゴム底が運動時の摩擦力を高める。

ダッド・シューズ
dad shoes

「おじさんが履いていそうな靴」を意味し、厚底で野暮ったいデザインのスニーカー。「ダサかっこいい」と2018年頃から流行した。**ダッド・スニーカー**とも呼ぶ。

バスケット・シューズ
basketball shoes

バスケットボールの競技用シューズ。床面へのグリップ力が高く、跳躍時の足首や踵周辺の衝撃吸収のために、ハイカットにしてホールド力を高めているものも多い。略称**バッシュ**。

ソックス・スニーカー
socks sneakers

アッパー部から履き口まで、ニット素材などでソックスのように一体化されたスニーカー。履き心地が良く、足首を細く見せる効果がある。2018年から出回り始めた。

スリッポン
slip-on

留め具や紐などの締め具がなく、足を滑り込ませるだけで履けるシューズの総称。**スリップ・オン**の略。甲部分の履き口の付け根にゴムを縫い込んで伸縮性をもたせている。

エスパドリーユ
espadrille

アルパルガータ
alpargata

リゾート地や夏に使われるサンダル式の履物で、靴底がジュート（麻）を編み込んだ縄で作られているのが特徴。甲はキャンバス地のものが多い。フランスでは夏の室内履きとしても使われる。発祥は同じで、フランス語ではエスパドリーユ、スペイン語ではアルパルガータと呼ぶ。伝統的な紐付きのものはスペインで多く見られ、フランスではカジュアルな紐なしのものが多く見られる。

カンフー・シューズ
kung fu shoes

中国のフラットな布製の靴。軽くて動きやすく、カンフー映画で主人公がよく履いていたことから命名。元々は布を何重にも重ねて縫い合わせ、靴底の縫い目が滑り止めになったが、現在はゴム底も多い。

カリガ
caliga

ローマ軍兵士や剣闘士が履いていたサンダル。多くのバンド状の皮革でできていて装着性が高く、ズレにくい。ボーン・サンダル（グラディエーター・サンダル）のモチーフとなった。

ボーン・サンダル
bone sandals

多くの革のストラップで足を固定するサンダル。古代ローマの剣闘士（グラディエーター）が履いていたカリガをモチーフとしたシューズを、**グラディエーター・サンダル**と呼ぶが、これと同じものを指すことが多い。

グルカ・サンダル
gurkha sandals

アッパー部が革のバンドの編み込みで覆われた、通気性がありながらホールド力も高い革製のサンダル。ネパールのイギリス軍備兵部隊であるグルカ兵が履いていたサンダルをモチーフにした。

ワラチ
huarache sandals

メキシコの伝統的な革紐による編み上げ式のサンダル。フラットなソールと、皮のバンドを側面から交差させて編んだ甲の部分が特徴。リゾートやカジュアル用にも使われる。「わらじ」が原型という説もある。

カイテス
caites

メキシコ周辺で使われているサンダル。麻のソールで革製。

ヘップ・サンダル
hep sandals

つま先が空き、踵にはベルトがないサンダル。靴底はウエッジ・ソール (p.169)。**ヘップバーン・サンダル**の略で、オードリー・ヘップバーンが映画内で履いたことに由来。**ヘップ**とも表記。**つっかけ**に相当。

サボ・サンダル
sabot sandals

つま先から足の甲辺りまで覆い、踵部分は露出したサンダル。サボは「木靴」の意味で、元々は軽い木をくり抜いて作る木靴だった。木や厚めのコルク製の底に、革や布地の甲部を付けて作るのが一般的。

クロックス

crocs

2002年からアメリカのクロックス社によって販売されているフットウェアの1つ。サボ型のサンダルが有名。柔らかく軽い樹脂素材を使用。軽さや通気性などで人気を得、同様のサンダルが他社からも出ている。

便所サンダル

べんじょさんだる

PVC素材の一体成型で、安価で非常に耐久性が高いサンダル。公共施設や病院、厨房などで使用されている。**ベンサン**とも呼ぶ。

ガンディー・サンダル

gandhi sandals

元々は木の板に固定した突起を、足の親指と人差し指で挟んで履くサンダルのことだが、鼻緒が単純なサンダルを示すこともある。マハトマ・ガンディーが愛用したとされるが定かではない。

ベアフット・サンダル

barefoot sandals

足の指に引っかけて、足の甲から足首周辺を飾る装飾具。もしくは足の露出が極端に多いサンダルの総称。サンダルと組み合わせて素足部分を華やかにドレスアップする時に使われる。

サムループ・サンダル

thumb loop sandals

親指部分を入れる部分がループになっているサンダル。ホールド力が高くないため、踵が低めのフラット・サンダルに多い。親指を留める部分の名称から、**サムホルダー**とも呼ばれる。

ワラーチ

huarache barefoot sandals

フラットなソールに、足首と足の甲を固定する紐だけで作られたサンダル。ハンドメイドによるものも多く、ランニング用サンダルとしても使われる。

ビーチ・サンダル

beach sandals

ビーチでの使用を前提とした素足で履く鼻緒型のフラットなサンダル。略して、**ビーサン**と呼ばれる。別名は**トング・サンダル**。英語では歩く時にパタパタすることから、**フリップフロップ**と呼ばれる。

トング・サンダル

thong sandals

親指と人差し指で鼻緒を挟む形状のサンダル。トングは二股の物を掴む道具(tongs)の説や皮紐の意味で、日本語の鼻緒に相当。ビーチ・サンダルもトング・サンダルの1つで、ほぼ同意。デザインの幅は広く、これは一例。

雪駄
せった

草履の裏面に皮を貼り防水処理をした日本の伝統的な履物。踵に金具が付いていて、歩くとカチカチ音がなる。

ギョサン
ぎょさん

ビーチ・サンダルのような形状で鼻緒とソールが一体成型された、耐久性が高く滑りにくい樹脂製サンダルの通称。小笠原の漁師から普及。名称は漁業従事者用、漁協販売のサンダルを略した説が有力。

バブーシュ
babouche

皮革製で踵部分を踏んで履くモロッコの伝統的な靴。形はスリッパに似ている。鮮やかなカラーリングや刺繍などの装飾が施されたものが多い。

スリッパ
すりっぱ

滑り込ませるように簡単に着脱できるフラットな履物。多くは踵部分や留め具がなく、主に室内履き。元々は外国人が土足で室内を歩くために日本で考案された、靴の上から履く室内用オーバーシューズ。

下駄
げた

板に鼻緒を付け、底部に歯と呼ばれる突起を付けたものが多い。日本の伝統的な履物。

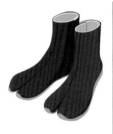

地下足袋
じかたび

屋外の労働作業時などに使用することが多い、足袋にゴム製のソールが付いた履物。柔軟性が高く、親指と他の指の二股に分かれていて可動性が高いため、足先に力が入りやすい。

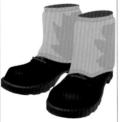

オーバー・ゲイター
overgaiter

保温性を高め、パンツの裾から雪や雨、泥の侵入を防ぐための、シューズに被せるカバー。下部は覆わずベルトで固定するだけ。登山用具として知られ、**ゲイター**と略される。

メダリオン
medallion

革靴のつま先周辺に施される、小さい穴（パンチング）をたくさん開けた装飾のこと。元々は靴内の湿った空気を逃がすためのもの。徽章やメダルの付いた飾りを指すこともある。

ウィング・チップ
wing tip

革靴のつま先周辺に施されるW字形の切り替えしや縫い飾りのことで、形状が鳥の羽を思わせることから命名。日本名は**おかめ飾り**。穴飾りであるメダリオンと共に施されることが多い。

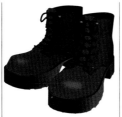
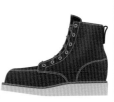

シークレット・シューズ

secret shoes

足が長く見えるように、外見からはわからないよう踵部分が高く作られた靴。英語では**エレベーター・シューズ** (elevator shoes)。

プラットフォーム・ソール

platform sole

踵部分とつま先部分の両方が高くなった靴。または靴底のこと。踵からつま先まで繋がった、靴底の厚みが均等であるものを指すことも多い。プラットフォームは「演壇、台」の意味。

ウェッジ・ソール

wedge sole

靴底の土踏まず部分がカットされていない底の形状。ウェッジは「クサビ形」の意味。

エアクッション・ソール

air cushion sole

ドイツ人医師マーテンズが考案した小さな空気の間仕切りを多く設けて、クッション性を高めた靴底。別名**バウンシング・ソール**。日本ではドクター・マーチンの名を冠したブーツ (p.159) が有名。

トラクション・トレッド・ソール

traction tread sole

波型のパターンを並べた靴底。アメリカを代表するワークブーツとして有名なレッドウィングのアイリッシュ・セッターで採用。悪路で足音がしにくいため、狩猟用にも使用。別名**クレープ・ソール**。

ラギッド・ソール

rugged sole

滑り止めのためのスパイクタイヤのような凸凹のあるゴム靴底。アウトドアや軍用に開発された。ラギットの意味は「凸凹の、ギザギザの」。略称**ラグ・ソール**。ビブラム社のものは**ビブラム・ソール**と呼ばれる。

チェーン・トレッド・ソール

chain tread sole

鎖を繋いだパターンになったゴム製の靴底。グリップ力が高く、柔軟性と耐久力に優れている。L.L.ビーン社がハンティングブーツ用に開発し、一躍有名に。

ダイナイト・ソール

dainite sole

イギリスのハルボロ・ラバー社による、複数の突起を配した靴底。名称のダイナイトは製造元が昼夜を問わずソールを生産した「Day and Night」からきているとされる。正式名称は**スタッデッド・ソール**。

ホーボー・バッグ
hobo bag

三日月型をしたショルダーバッグ。ホーボーは「職を求める放浪者」の意味で、1900年頃にアメリカで職を求めて渡り歩いていた人たちが持つバッグに似ていることが、名前の由来という説もある。

クラッチ・バッグ
clutch bag

持ち手がない抱えるタイプの小型バッグ。メンズではビジネス書類などを入れるものを示すことが多い。**セカンド・バッグ**と言う用語も同じタイプのバッグを示すが、少し古い呼び方とされる。

エンベロープ・バッグ
envelope bag

封筒のような形状で、覆い被せる長方形のふたがあるバッグ。エンベロープは「封筒」の意味。

オモニエール
aumônière

装飾が施された小型の布製手提げバッグ。中世に腰から下げた布製の袋が起源。衣類の中に取り込まれた袋はポケットになり、袋のままのものは現在の手提げ袋の原型になったと言われる。

アコーディオン・バッグ
accordion bag

底や脇の部分が蛇腹になっていて、厚さが調整できるバッグ。アコーディオンのように伸び縮み可能であることから名付けられた。

リセ・サック
lycée sac

手提げが付いた背負い式の通学用横長カバン。リセはフランスの公立高等中学校で、そこの女生徒たちが使っていたことから名付けられた。

サッチェル・バッグ
satchel bag

イギリスの伝統的な通学用の手提げカバン。またはそれを元にした小さめの旅行カバンやビジネスバッグ。背中に背負うベルトが付いたものもあり、映画『ハリー・ポッター』で主人公が背負っている。

ランドセル
らんどせる

日本の多くの小学生が、通学時に教科書やノートを背負って運ぶためのカバン。名称は、オランダ語のリュック（背嚢／p.173）を意味する「ランセル」がなまったとされる。

ドクターズ・バッグ
doctor's bag

医師が往診時に使用したバッグ。口金構造で口が大きく開き、真鍮製の鍵や、頑丈な取っ手が付いている。ビジネスや旅行用のバッグとしても使用される。**ダレス・バッグ**とも呼ぶ。

パイロット・ケース
pilot case

航空機の操縦士が航空図や日誌などを入れて機内に持ち込む、フライトで使用するバッグ。大きめの箱型、開口部が上部にあるのが特徴。耐久性、収納性、機能性が高く、ビジネスマンにも人気。別名**フライト・ケース**。

ブリーフ・ケース
briefcase

ビジネスバッグの1つで、書類を入れるための四角く薄いカバン。皮革製で、40cm前後の物が多い。日本語では**書類カバン**と言う。

キルティング・バッグ
quilting bag

表地と裏地の間に綿や羽毛などを挟んでステッチで模様を描きながら縫い押さえたキルティング素材（p.195）のバッグ。装飾的なステッチのものもあるが、升目状のものが多い。

ガジェット・バッグ
gadget bag

ポケットや内部の仕切りが多く、機能性が高いバッグ。カメラマンが機能別に小物を分けて収納したり、狩猟時に使ったりする。ショルダータイプのものが多い。**ガジット・バッグ**とも呼ぶ。

スタイリスト・バッグ
stylist bag

スタイリストが、仕事で使う道具、衣装や小物などを入れて持ち歩くための大きなバッグ。大量の荷物を持ち運ぶことが多いため単純なデザインで、肩にかけられる構造になっている。

ガーメント・バッグ
garment bag

ハンガーにかけたままの衣装を内部に収納して持ち運べるバッグのこと。ガーメントは「衣服」の意味。スーツなどをしわを防いで持ち運べるため、旅行や出張などに多く利用される。

バレル・バッグ
barrel bag

樽のような円筒形をした手提げ付きバッグの総称。**ドラム・バッグ**もその1つ。バレルは「樽」の意味。スポーツ用に容量が大きいものが多い。女性が持つ同型の比較的小型のバッグを示すこともある。

テリーヌ・バッグ
terrine bag

底側が平らな半円形のバッグ。ファスナー付きの大きな開口部が特徴。丈夫な持ち手で、実用性も高い。フランス料理のテリーヌを作る道具に形が似ていることから名付けられた。

マジソン・バッグ
Madison bag

1968〜78年にエース株式会社が販売し、学生用として人気を博したビニール製のバッグ。マディソン・スクエア・ガーデンとは無関係であることは有名。2000万個を売り上げたが、類似品も多かった。

サドル・バッグ
saddle bag

馬の鞍や自転車、バイクのシートに装着する鞄。もしくはその形を模した鞄。別名は**シート・バッグ**。現在は自転車のサドルの後ろに付ける筒状のものや、バイクの横に付けるバッグもサドル・バッグと呼ぶ。

パニア・バッグ
pannier bag

自転車やバイクなどの後部に取り付けるバッグ、または同じ形状の背負うバッグ。馬やロバなどの背中にかけて荷物を運ぶ背負いかご（パニア）が起源。2つ対になったものが多いが、片方のみのものもある。

スリング・バッグ
sling bag

1本のストラップで肩から斜め掛けするタイプのバッグ。両手を使える上、荷物を入れる部分を前に持ってくると、降ろさずに中身を出し入れできる。**ワンショルダー**や**ボディバッグ**とも呼ぶ。

メッセンジャー・バッグ
messenger bag

肩から斜めに掛け、自転車で渋滞をすり抜けて配達するために、郵便配達人が使用していたバッグがモチーフ。書類を折らずに運べるサイズと、大きめの間口が一般的。

メディスン・バッグ
medicine bag

ネイティブ・アメリカンが、煙草や薬草、薬を入れて腰にぶら下げて持ち歩いた袋のこと。現在は腰からぶら下げるバッグを指し、革製のものがよく見られる。**メディシン・バッグ**とも呼ぶ。

チョーク・バッグ
chalk bag

ボルダリングやロッククライミングの時に滑り止めの粉（チョーク）を入れる、腰からぶら下げる小型の袋状のバッグのこと。腰に着ける小物用バッグとして見ることができる。

ウエスト・バッグ
waist bag

ベルトを締めて腰に着ける、ベルトと一体となった小さめのバッグ。**ウエスト・ポーチ**、**ベルト・バッグ**とも呼ぶ。両手の自由を効かせたい作業中や、スポーツ中に使うことが多い。

バケット・バッグ
bucket bag

口に紐を通して締めることで開閉するバッグ。日本語では**巾着バッグ**。また、バケツのようなシルエットのバッグも示す。

ボンサック
bon sac

フランス語で「筒型をした縦長のバッグ」を意味し、本体の口を縛って留めるタイプのワンショルダーが特徴。軍用やハードユースのものが多く、丈夫なレザー製やキャンバス地のものが一般的。

ダッフル・バッグ
duffle bag

元々は軍隊や船員の雑嚢（ざつのう）を示し、キャンバスや麻などの丈夫な布地で作られた円筒形バッグ。現在は、縦長の筒状で口を絞って締める担げるタイプと、横長でボストンタイプのスポーツバッグの2通りを指す。

トランク
trunk

大型の長方形の（主に旅行に使う箱タイプの）カバンの総称で、ハンドバッグ類と区別して**ラゲッジ**とも称される。元は木製だが、皮革や金属製で角が補強され、バンドで開かないようになっているなど、頑丈な作り。

キャリー・バッグ
carrier bag

英語圏ではカバン全般、日本では底に車輪が付いたカバンを示す。機内持ち込み手荷物 (carry on baggage) などの影響もあってか、日本では意味が少し曖昧。別名**トロリー・バッグ**、**ピギーケース**、**カラカラ**、**コロコロ**。

背嚢
はいのう

荷物を背中に背負うための袋、カバン。多くはカーキ色、迷彩柄の布や皮革製で方形。リュック、バックパックの日本語表記でもあるが、主に軍用のものを示す。

ナップサック
knapsack

袋を紐でくくって背負うバッグのこと。多くは布製。**ナップザック**とも言われる。

リュックサック
rucksack／backpack

英語圏では、背中に背負うバッグを大きさに関わらず**バックパック**と呼ぶことが多いが、日本では、日常使いの小さめのものをリュックサックと呼ぶことが多い。リュックサックはドイツ語。

デイパック
daypack

英語圏では、背中に背負うバッグを大きさに関わらず**バックパック**と呼ぶことが多いが、日本では、1日で使うものを入れるという意味から、より小さいものをデイパックと呼ぶことが多い。

ザック
sack

英語圏では、背中に背負うバッグを大きさに関わらず**バックパック**と呼ぶことが多いが、日本では、登山で背中に荷物を背負うための、大容量のバッグ、袋をザックと呼ぶことが多い。

ピッケル・ホルダー
pickel holder

リュックなどに付いている、登山用のピッケルを留める平行な2つの穴が開いた皮革製の固定部。実用ではなくデザインとして付けることが多い。別名**アックス・ホルダー**、俗称**ブタ鼻**、**コンセント**。

マルシェ・バッグ
marche bag

市場で買ったものを入れる大容量の買い物バッグ。布を重ねて上部をU字型にカットしたエコバッグタイプやカゴバッグなど、肩にかけたり手にさげたりできる形が多い。マルシェはフランス語で「市場」の意味。

エコ・バッグ
eco bag

使い捨てのプラスティック製の袋（レジ袋）の削減のために持参するバッグ。特定の形状は意味しないが、収納力が高く、折り畳めるなど、軽く携帯しやすい。

ショッパー・バッグ
shopper bag

「買い物客のバッグ」の名称の通り、買い物に使用する大きめのバッグ。ショップ名やロゴ、デザインがプリントされているものも多く、商品を入れるブランド名が入った紙袋のこともショッパーと呼ぶ。

ドギー・バッグ
doggy bag

客が食べ残した料理を持ち帰るための容器や袋。テイクアウト用の容器ではない。ドギーは「犬用の」という意味で、表向きは飼い犬用に持ち帰るため。アメリカでは通常に用いられている。

柄・生地

ギンガム・チェック
gingham check

主に地色が白などの薄い色に、1色で構成されたシンプルな定番格子柄。縞は縦横とも同じ太さ。ギンガムは平織りの綿織物の一種を示す言葉でもあり、過去にはストライプ柄をギンガムと呼んだこともある。

エプロン・チェック
apron check

16世紀のイギリスの床屋が用いたエプロンの柄が起源とされる、単純な平織の格子柄で、ほぼギンガム・チェックと同じ。

トーンオントーン・チェック
tone-on-tone check

同じ色相（同系統の色）で明度差を変化させた配色のチェック柄。穏やかで落ち着いた配色なので、多く使われている。

バッファロー・チェック
buffalo check

主に赤・黒などを使った単純で大柄な格子柄のこと。厚手のウール製のシャツまたはジャケットなどでよく見られる。ブルーや黄色を使ったものもある。

タッタソール・チェック
tattersall check

2色のラインを交互に配した格子柄。ロンドンの馬市場「タッタソール」で使用されたことが名前の由来。

オーバー・チェック
over check

細かいチェック柄に、大きめのチェック柄を重ねた柄のこと。重ねる柄のトーンを変えることでカジュアル感が出る。**オーバープラッド、越格子**とも言う。

タータン・チェック
tartan check

スコットランドのハイランド地方で、クラン（氏族）ごとに定められた縦横の縞割が均等になっている多色使いの格子柄。赤、黒、緑、黄色を使った配色が多く、地位などによって使用可能な色数も限定されていた。

マドラス・チェック
madras check

黄色、オレンジ、緑などの極彩色を使用したチェック柄。元々は草木染めの糸による綿織物で、滲んだ色合いが特徴であった。現在は色も格子の幅も、変化に富んだものが多い。

ハウス・チェック
house check

スコットランドの伝統柄であるタータン・チェックとは違い、ブリティッシュトラッドスタイルとしてブランドが独自に開発した格子柄のことで、多くの種類がある。THE SCOTCH HOUSE（スコッチハウス）、BURBERRY（バーバリー）、Aquascutum（アクアスキュータム）などのブランドがよく知られている。**ハウスタータン・チェック**とも呼ぶ。

アーガイル・チェック
argyle plaid

複数の菱形と斜めに入れた枠線とで構成された格子柄。もしくは編み物。日本では**そろばん柄**とも呼ばれる。定番の格子柄で流行に左右されないこともあり、制服に用いられることも多い。

オンブレ・チェック
ombre check

徐々に色の濃淡が変化したり、他の色が染み込んだような変化が繰り返される格子柄。オンブレは、フランス語で「濃淡や陰影のあるもの」を示す。

ダイアゴナル・チェック
diagonal check

斜めに構成された格子柄の総称。通常は45度の傾斜。ダイアゴナルには「斜線」や「対角線」の意味がある。

バイアス・チェック
bias check

斜めに配置した格子柄のことで、バイアスは「斜め」の意味。**ダイアゴナル・チェック**とも言う。

ハーリキン・チェック
harlequin check

道化師の衣装で使われることの多い菱形模様。

バスケット・チェック
basket check

縞同士が交差して、かごを組み上げるような模様の格子柄のこと。日本語では、**網代格子、かご格子**と言う。

ウィンドウ・ペン
windowpane

窓の格子のような単色の縦横の細い枠のラインで四角形を形作る格子柄。イギリスの伝統柄の1つ。トラディショナルな印象で、すっきりと上品さをアピールできる。グラフ・チェックとほぼ同じである。

グラフ・チェック
graph check

方眼紙のように細い線で構成された格子柄。2色構成が基本のため、他のアイテムと合わせやすい。**ライン・チェック**とも呼ぶ。大きめの格子でモード感、中くらいでレトロ・クラシック感が出しやすい。

ピン・チェック
pin check

非常に細かい格子柄。もしくは2色の糸を細かく格子柄に織った生地。2本ずつ色を交互に置き換えた糸を縦横で織るものが多い。**タイニー・チェック**とも言う。日本語では**微塵格子**。

シェパード・チェック
shepherd check

2色使いで、ブロックチェック (p.178) の交差していない部分に地色の斜めの線が入っているのが特徴のチェック柄。日本語では**小弁慶**。多色使いになるとガンクラブ・チェックとなる。

千鳥格子
hound's-tooth check

猟犬（ハウンド）の牙（トゥース）の形を模した柄を連続させた、地と模様が同形の格子縞。イギリスが発祥の定番格子柄だが、日本では千鳥が連なって飛ぶ姿から名付けられた。元々は、同数の縦糸と横糸で織り出した綾織りの縞だった。黒と白のモノトーン配色が多く見られる他、白との組み合わせのカラーバリエーションも広がりつつある。少し小さめの柄はトラディショナルな印象、大柄になるほどスタイリッシュになる。**ドッグトゥース**とも呼ぶ。

ガンクラブ・チェック
gun club check

2色以上を使った格子柄。イギリスやアメリカの狩猟クラブで着用されたことが名前の由来。日本語では**二重弁慶格子**。主にトラディショナルなジャケットやパンツなどに使用される。

グレン・チェック
glen check

千鳥格子とヘアライン・ストライプ (p.185) などの細かい格子を組み合わせた生地でできた柄。**グレナカート・チェック**の略。ブルーのオーバーチェックが乗ったものを**プリンス・オブ・ウェールズ・チェック**と言う。

ブロック・チェック
block check

白と黒、または濃淡の２色を交互に配した構成の織り柄。日本では市松模様と呼ぶこともある。

市松模様
checkerboard pattern

２色の正方形を交互に配置して作る柄。白と黒や、白と紺の配色が代表的。江戸時代以前の日本では**石畳模様**と呼ぶこともあり、古墳の埴輪の服装や正倉院の染織品などにも見られる。**チェッカー**とも言う。

翁格子
おきなごうし

太い線の格子の中に、細い線の格子を多く入れた柄。太い線（翁）の中に細い線（孫）があることが、多くの孫をもつことを表すという説が有力で、子孫繁栄の意味があり、おめでたい柄。

味噌漉格子
みそこしごうし

太い線の格子の中に、細い線の格子をほぼ等間隔で網目のように配置した格子柄。名称は、味噌を汁に溶かす時に漉すための調理器具から付いた。翁格子の１つとも言える。**味噌漉縞**とも呼ぶ。

業平格子
なりひらごうし

小紋柄の１つで、菱形の格子の中に十字を入れた格子柄のこと。在原業平が好んだことが名称の由来。小紋柄は、小さい模様が規則的に生地全体に配置されたものの総称。

松皮菱
まつかわびし

小紋柄の１つで、大きな菱形の上下に小さな菱を組み合わせた模様。松の皮をはがした形が名称の由来。**中太菱**とも言う。辻が花染めや、織部焼の紋様、蒔絵の地紋などでもよく使われる。

菊菱
きくびし

菊の花をあしらった小紋柄。加賀前田家の定め柄で、江戸時代には他藩での使用が禁止された。皇室の菊花紋を思わせる、凛としたイメージをもった上品さが特徴。

武田菱
たけだびし

小紋柄の１つで、４つの菱形を菱形に組み合わせた柄。菱形を分割した紋を「割り菱」と呼んだが、その中でも武田菱は、隙間が狭いのが特徴。甲斐武田家の定め柄で、他藩での使用が禁止された。

麻の葉
あさのは

正六角形内で6個の
菱形の頂点が1点で
接するように構成さ
れた幾何学模様。形
が麻の葉を連想させ
ることが由来。麻は
成長が速く丈夫なの
で縁起が良い模様と
され、産着に使う風
習もある。

鱗模様
うろこもよう

形や大きさが同じ模
様を規則的に並べる
「入れ替わり模様」の1
つ。鱗をモチーフに正
三角形あるいは二等
辺三角形を使用。古
墳の壁画や土器に描
かれるほど古い。英語
では、鱗を意味する**ス
ケール**(scale pattern)。

矢絣
やがすり

矢羽根を繰り返した
模様。日本では古く
から使われ、和服な
どに多く見られる。
射た矢が戻ってこな
いことから、結婚時
に持たせる縁起柄。
英語では**アロー・ス
トライプ**。

七宝
しっぽう

円を連続的に4分の
1ずつ重ね合わせた
模様で、円と星形が
繰り返すように見え
る。**七宝繋ぎ**とも呼
ばれ、模様の間を別
の模様で埋めた多く
のバリエーションが
見られる。

亀甲
きっこう

亀の甲羅に由来する
六角形を連ねた模
様。亀は長寿の象徴
でもあるため、縁起
の良い吉兆文様であ
る。**蜂巣模様**や**ハニ
カム模様**とも呼ぶ。

組亀甲
くみきっこう

六角形の亀甲になる
ように網目を組み込
んだ模様。亀甲は長
寿の象徴である。

毘沙門亀甲
びしゃもんきっこう

毘沙門天の甲冑など
に使われることから
この名が付いた。正
六角形の辺の中点を
重ねるように連続的
に配置して、三又に
見えるように内側の
線を交互に取り除い
た模様。

青海波
せいがいは

重ねた半円を波のよ
うに繰り返した模様。
名前は同名の雅楽の
演目の衣装に使われ
たことに由来する。
発祥は古代ペルシャ
で、ササン朝ペル
シャ様式のものが中
国経由で伝播したと
される。

雪輪
ゆきわ

円形の中に6つの凹みがあり、雪の結晶、もしくは雪が融けかけている様子などを図案化した文様。顕微鏡のない時代から雪の結晶が六角形と認識され、**六花**と呼ばれていた。**雪華文**とも呼ばれる。

巴
ともえ

勾玉のような模様を円形に配した模様。太鼓や瓦、家紋などに多く見られる。

観世水
かんぜみず

渦を巻いた水の模様で、常に変わりゆく無限のさまを表す。能楽の観世家が紋としたことから名付けられた。扇や本の表紙などに多く見られる。

芝翫縞
しかんじま

4本の縦縞の間に楕円の環繋ぎを配した模様。浴衣や手ぬぐいなどに見られる。名は江戸の人気役者、三世中村歌右衛門(芝翫)の衣装に由来。**四鐶縞**とも表記する(鐶はC字型の箪笥の引き手)。

立涌
たてわく

相対する規則的な縦の波線の連続模様。膨らんだ部分に雲や花柄、波などを入れ込んだものも多い。平安時代からある代表的な有職文様※。英語では、反曲線を意味する**オージー**(ogee pattern)に相当。

吉原繋ぎ
よしわらつなぎ

正方形の四隅を欠けさせた隅入り角を、斜めに鎖状に並べて作る柄。「吉原の遊郭に一度入るとなかなか外に出られず、繋がれてしまう」という意味をもつとされる。法被や暖簾などの柄によく見られる。

曲輪繋ぎ
くるわつなぎ

輪を重ねて繋げた文様のこと。**輪違繋ぎ**とも言われ、手拭いや浴衣などで見かける。

分銅繋ぎ
ふんどうつなぎ

天秤ばかりの分銅(おもり)を思わせる、円の左右を円弧状にくびれさせた形状を規則的に繋げた文様。金や銀を、分銅の形で鋳造して貯蓄したことから、富を象徴する縁起の良い柄。

※公家の装束や調度品などに用いられる模様。

釘抜
くぎぬき

釘を抜く時の座金を図案化したもので、武家・武将から庶民まで親しまれた古典柄。大小の正方形を斜めにして等間隔に配置。「苦を抜く」「九城を抜く（城を攻略する）」等の語呂から、縁起の良い柄とされる。

釘抜繋ぎ
くぎぬきつなぎ

釘を抜く時の座金を図案化した「釘抜」を縦に繋いだ連続模様の和柄で、鳶職の半纏などで使われた。正方形の中に小さい正方形を配して斜めにし、縦に繋いで、間に線を入れるものも多い。

工字繋ぎ
こうじつなぎ

「工」の字を斜めに規則的に配した文様で、着物の地紋（生地の文様）として多く見られる。「繋ぎ」の文様には、「延命」や「長寿」の意味があると言われる。

檜垣
ひがき

檜の薄板を網代のように斜めに編んだ古典的な模様で、帯地などに広く用いられている。英語では、レンガを組み合わせた模様の**ブリック・パス** (brick path) に類似。

紗綾形
さやがた

長く伸びた卍を崩して繋がった模様。日本では女性の慶事礼装に使われる代表的な模様で、「不断長久」の意味合いをもつ。

鮫小紋
さめこもん

着物に多く使われる小紋柄の１つで、小さな点を円弧が重なるように連続的に配置した柄。遠目には無地に見え、光沢のある生地を染めると、キラキラとしなやかにゆれる独自の美しさが人気。

鹿の子
かのこ

鹿の背にある斑点に似た絞り染めの模様。もしくは似た模様になる編み方やニット生地のこと。表面に凹凸があり、風通しが良く、肌触りが軽いのが特徴。

井桁
いげた

井戸の縁に組まれた木製の枠の名で、それを象形化した「井」を模様にした柄。絣の生地に多く見られる。菱形に図案化した紋も同じ井桁と呼ばれる。**網代**とも言う。

御召十
おめしじゅう

徳川家の定め柄でもある小紋柄の1つで、丸と十字を交互に配置した柄。

籠目
かごめ

六角形を繰り返して格子状にした模様。竹でかごを編んだように見える。六芒星の連続のため、魔除けの効果があるとも言われる。英語では、籐で編んだ家具作りを意味する**ケイン**(caning pattern)の1つ。

網目文
あみめもん

漁で使う網を図案化した文様で、大漁や一網打尽を想起させる縁起の良い柄とされる。陶磁器や手拭いなどで多く見かけ、魚やエビなどと合わせた柄は「大漁文」として、漁業従事者に好まれた。

よろけ縞
よろけじま

湾曲した曲線で作られた縞模様。プリントで作るだけでなく、織り糸を湾曲させて変化をつける場合もある。

子持ち縞
こもちじま

太い線の近くに細い線を平行に配し、繰り返した縞柄の総称。太い線を「親」、細い線を「子」に見立てて名付けられた。左のように細い線が片側だけにあるものは**片子持ち縞**、中央のように細い線が両側にあるものは**両子持ち縞**や**孝行縞**、右のように太い線の間に細い線を配したものは**中子持ち縞**や**親子縞**と呼ばれる。**シックシン・ストライプ**(thick and thin stripe／p.186)に相当。

絞り染め
tie-dyed

布の一部を糸で縛ったり、板で締め付けたりして染料の染み込み具合に変化を出して模様を作る染め方、および柄を指す。ロウや糊を使わずに模様を出す代表的な技法。素朴な味わいを演出できる。

刺し子
さしこ

布に糸で幾何学模様などを刺繍して描く技法、および描いた布地を示す。藍色の地に白糸で模様を刺すのがポピュラーであるが、地・糸とも色合いは様々である。元々は、布地の補強と保温が目的だった。

モアレ
moiré

規則正しく繰り返された線などの模様を重ねた時にできる周期的なズレによって現れる縞模様のこと。**干渉縞**とも言い、木目にも見えるので**木目模様**として扱われる時もある。

雷文
らいもん

直線による渦巻のような幾何学模様を繰り返した柄。ラーメン鉢の内側などによく見られる。中国において、自然界の驚異の象徴である雷をモチーフにしており、魔除けの効果があるとされる。

ピン・ドット
pin dot

ピンの頭のように小さな水玉模様で、地の面積に対し最も小さい点を表す。少し大きくなるとポルカ・ドットと呼ばれる。シャツやブラウスに多く使われる柄で、遠目には無地にも見え、高級感や上品さがある。

バーズ・アイ
bird's-eye

白い小さい円形を狭い間隔で規則正しく配した、紳士服用の生地としてよく使われるドット柄、もしくは生地自体。名称は、鳥の目のようなドットからで、落ち着いた雰囲気を出すことができる。

ポルカ・ドット
polka dot

中程度の大きさの水玉を等間隔で配した柄のこと。小さいピン・ドットと大きいコイン・ドットの中間のものを指す場合が多い。

コイン・ドット
coin dot

コイン程度の大きさの水玉模様で、比較的円は大きめ。より小さいドットになると、ポルカ・ドットと呼ばれる。

リング・ドット
ring dot

輪状の水玉を配した柄のこと。

ランダム・ドット
random dot

大きさや位置が不規則に配置された柄。シャワー・ドットやバブル・ドット (p.184)もランダムに配置されたドット柄だが、ランダム・ドットは、比較的小さい点で構成されたものが多い。

コンフェッティ・ドット
confetti dot

様々な色のドットを配した柄のこと。コンフェッティには、「紙吹雪」や「キャンディ」の意味がある。

シャワー・ドット
shower dot

水滴を思わせる点（円）の大きさや位置が不規則に配置された柄のこと。バブル・ドットとほぼ同じランダムなドットの意味で使われるが、シャワー・ドットの方が点が小さめの傾向がある。

バブル・ドット
bubble dot

泡を思わせる点の大きさや位置が不規則に配置された柄。ランダムなドット柄として、シャワー・ドットとほぼ同じ意味で使われるが、泡を誘起させる点で、比較的点の大きめのものを指すことが多い。

スター・プリント
star print

星形をちりばめたプリント柄。もしくは星をモチーフとしたデザインを入れた柄。大きさや配置、色がランダムなものも多い。トレンドとして繰り返しピックアップされ、開運をもたらすモチーフとしても愛されている。

クロス柄
cross print

「十」字、「プラス」のデザインが等間隔に配された柄や生地。モノトーンのものが多い。スイス国旗から**スイス・クロス**、和柄としては**十字絣**、細かい十字模様を**蚊絣**とも呼ぶ。

スカル
skull

頭蓋骨をモチーフとした柄やデザインのことで、スカルは「頭蓋骨」の意味。**ドクロ**、**骸骨**などとも呼び、死や危険を暗示するモチーフとして様々なジャンルのアイテムやタトゥーにも使われている。

ピンヘッド・ストライプ
pinhead stripe

点で線を描いた最も細い縦縞の柄。点で描いたものをピン・ストライプと表記する場合もある。

ピン・ストライプ
pin stripe

最も細い縦縞の柄。点で線を描いたものを表す場合もある。

ペンシル・ストライプ
pencil stripe

細い線を、間隔を空けて配したくっきりした縞模様。スーツなどでは定番柄。縞模様の細さに厳密な基準は無いが、ピン・ストライプよりは太く、チョーク・ストライプよりは細い。

チョーク・ストライプ
chalk stripe

明度や彩度の低い暗めの黒や紺、グレーの地の上に、細めの白のかすれたような縞模様が入った柄のこと。名称は、黒板の上にチョークで線を描いたように見えることから。

ヘアライン・ストライプ
hairline stripe

細い線を、間隔を詰めて配した縞模様で、遠目からは単色に見える。代表的な縞柄の1つで、トラディショナルで繊細なイメージ。濃淡に差がある糸を交互に縦横に織ってできる縞。

ダブル・ストライプ
double stripe

細めの2本の線を1組として、同じ間隔で繰り返し引かれた縦縞。線路のように見えるため、**トラック・ストライプ、レール・ロード・ストライプ**と呼ぶこともあり、その場合は、2本線の間隔が広めの傾向がある。

トリプル・ストライプ
triple stripe

3本の線ごとに引かれた縦縞。和柄では、**三筋立**とも呼ばれる。

キャンディ・ストライプ
candy stripe

キャンディの包み紙に使うような白地にオレンジ、黄色、青、緑などの鮮やかな色を配したカラフルな縞模様。ステッキ状の「キャンディケイン」の配色である赤白の縞を示すこともある。

ロンドン・ストライプ
London stripe

白地を基本とする地と縞の比率が同じ縦縞の定番柄。5mm幅程度のブルーやレッドの縞が多い。クレリック・シャツ (p.54) などに多く、清潔感と上品さに加え、オシャレ感も高まる。

ベンガル・ストライプ
Bengal stripe

インド北東部のベンガル地方を発祥とする、彩度が高めで色が鮮やかな縦縞のこと。日本の**弁柄**、**紅殻縞**はベンガルの名から来たとされるが、この場合は赤い顔料を使った縞の織物。

オルタネイト・ストライプ

alternate stripe

２つの異なる縞が交互に配される縞模様。色も太さも異なる場合がある。

シックシン・ストライプ

thick and thin stripe

同一色の太い線と細い線の１組を平行に配した縞模様。**シックンシン・ストライプ**とも表記する。「thick＝太い」、「thin＝細い」の意味。**子持ち縞**（p.182）に類似。

タータン・ストライプ

tartan stripe

スコットランドの伝統格子柄であるタータン・チェック（p.175）に使われるような格子の、縦方向だけの多色で異なる太さを持った縞柄のこと。

セルフ・ストライプ

self stripe

同種類の糸の織り方を変えて作る縞模様。スーツなどに使われ、主張をし過ぎず、控えめで、上品さを演出できる。別名は**ウーブン・ストライプ**。日本語では**共編み**とも呼ぶ。

シャドー・ストライプ

shadow stripe

糸の種類を変えず、撚り方向の違いだけで作る縞模様。光の角度によって、隠れていたストライプが浮き出てくる。さり気なさと華やかさが同居し、光沢もあってエレガント。

ヘリンボーン

herringbone

交互に斜め模様を入れて縦縞を作った柄。名称は開きにしたニシンの骨の形から付けられた。日本の織り柄としては**杉綾**、**綾杉**、模様としては**矢筈模様**、**杉柄模様**に相当。靴底のパターンでもよく見る。

カスケード・ストライプ

cascade stripe

だんだんと細くなる縞が順に並んで構成される縞模様。和柄では、**滝縞**と呼ばれる。

オンブレ・ストライプ

ombre stripe

それぞれの縞が徐々にぼかされたり、かすれたりした変化が繰り返される縞模様。カスケード・ストライプのように太さが次第に変化する場合も、オンブレ・ストライプと呼ぶことがある。

ヒッコリー
hickory stripe

デニム生地の柄の一種。ワークウェアによく使われる紺地に白の線が入っているのが代表的。鉄道労働者が着用したのが始まりで、汚れが目立ちにくい点から、ヘビーユースの作業着やオーバーオール（p.113）、ペインター・パンツ（p.62）などに使用される場合が多い。現在ではトップスやバッグなど幅広いアイテムで使用される。デニムは古くからある生地のため、レトロ感とラフさをアピールでき、アメリカンカジュアルの着こなしでは、定番要素である。

オーニング・ストライプ
awning stripe

パラソルやテントなどに使われている単純な等間隔の縦縞。オーニングは日よけや雨よけの意味。白などの明るい色に単色の構成が多く、**ブロック・ストライプ**とも呼ぶ。

レガッタ・ストライプ
regatta stripe

太めの縦縞のことで、イギリスの大学対抗ボートレースで多く着用されたブレザーの柄に由来する。トラディショナルな印象の中に、スポーティーさを出せる。

クラブ・ストライプ
club stripe

印象の強い2、3色を使った単純な特定のパターンで、クラブや団体の象徴として用いられる縞模様のこと。ネクタイやブレザー、小物などに使われることが多い。

ボールド・ストライプ
bold stripe

単純なストライプ柄であるオーニング・ストライプの中で、非常に太くコントラストがはっきりした縞柄のこと。

クラスター・ストライプ
cluster stripe

複数の線を束ねて1つの縞の線を構成する縞模様。

レイズド・ストライプ
raised stripe

織り方によって、地に縞が浮き上がって見える縞柄のこと。

リボン・ストライプ
ribbon stripe

リボンに使われるような、明度差が大きい2色の組み合わせによる単純な縞柄。またリボンによって表される縞柄。細いリボンをステッチ風に織り込んで、縞柄に見せたものなどがある。

ダイアゴナル・ストライプ
diagonal stripe

斜め線でできた縞柄の総称。**ダイアゴナル**とだけ呼ぶ場合、45度に傾いた斜めのストライプを指すことが多い。柄だけでなく、ニットなどが斜めに織られていることを示す場合もある。

レジメンタル・ストライプ
regimental stripe

イギリスの連隊旗を模した斜めの縞模様。主に紺地にえんじや緑の配色。ネクタイに多く使用される。右上がりの縞が元々のイギリス式で、右下がりの縞はアメリカ式とも言われる。

レップ・ストライプ
repp stripe

レジメンタル・ストライプを、アメリカのブルックス・ブラザーズが反転させた右下がりの斜め縞模様。このストライプを使用したネクタイはレップ・タイとも呼ばれ、アメリカントラディショナルの代表的な存在。

ゼブラ・ストライプ
zebra stripe

シマウマ（ゼブラ）の体表の柄を思わせる（多くは少しうねりや不均等さがある）白黒の縞柄。コントラスト、デザイン性、主張が強いものが多いので、コーディネートでは面積などに注意が必要。

ボーダー
horizontal stripe

横縞の柄。本来ボーダーは「縁や周辺」の意味で、袖口や裾を帯やライン状に縁取りしたもの。複数の縁取りを繰り返した横縞を、現在はボーダーと呼ぶことが多い。和柄では、**だんだら縞**。

マルチ・ボーダー
multi border

複数の色、もしくは複数の太さが混在した横縞のこと。マルチは「多重」を意味し、ボーダーは「横縞」を意味する。和製英語。

シェブロン・ストライプ
chevron stripe

山型が繰り返されるジグザグの縞柄のこと。シェブロンは「軍服の腕章などの山型」を意味するフランス語。日本語ではヘリンボーンと同様で、**杉綾**に相当する。

ボヘミアン

bohemian

遊牧民の民族衣装調のスタイル。ジプシーを思わせるエスニックやエキゾチックなテイストの柄や、自由な放浪民を想像させるスタイルが多い。フラメンコの衣装でも見ることができる。

トライバル柄

tribal print

部族や種族ごとに独自のデザインをもつ民族的文様のことで、サモアやアフリカ各部族に見られるような布地の柄を指す。中でも代表的なのはサモアン・トライバルと呼ばれる、赤道付近のサモア諸島を中心に太平洋諸島で用いられる柄で、抽象的・幾何学的なデザインや、動植物のモチーフを繰り返したモノトーンのシンプルなものが多いが、地域性もあり、極彩色を使ったアレンジもある。宗教的意味もあり、ファッションだけでなく、タトゥーやインテリアの装飾にも使われる。

マラケシュ

marrakech

モロッコ中央部にある都市マラケシュに由来する、円や花を抽象化したような繰り返し柄。タイルなどに使われる。

キャビア・スキン

caviar skin

バッグや財布などで使用される仔牛の革を型押しした、キャビアのようなツブツブの模様のこと。傷などが目立ちにくいメリットがある。

オーストリッチ

ostrich

ダチョウの革。もしくはダチョウの革を使ったバッグ、財布、ベルトなどの商品自体。羽毛を抜いた後にできるクイルマーク（軸痕）が見た目の特徴。厚みに加え耐久性があり、柔軟。高級品。水濡れには弱い。

リザード

lizard

トカゲの革。もしくはそれを模した皮革のこと。名称はトカゲ自体を示す。大きさのそろったウロコ状の模様が特徴。丈夫な高級皮革で、バッグやベルト、財布などに使われる。

アニマル柄

animal print

動物の表皮を模した柄模様。哺乳類の毛皮や爬虫類の表皮の柄をモチーフにしたものが多い。ヒョウ柄（レオパード）やシマウマ（ゼブラ）、蛇（スネーク）、ワニ（クロコダイル）などが有名。

マーブル柄
marble pattern

大理石を模した模様のことで、流れるような形を複数の色で重ね、練り込んだように見えるプリント柄。絵の具や墨を比重の重い液体に浮かせて、浮かんでできた模様で染める技法をマーブリングと呼ぶ。

ドリッピング
dripping

絵の具を上から垂らしたり、飛散させたりした画法や柄のこと。アメリカの画家ジャクソン・ポロックが有名で、生地の上にペンキをまき散らしたようなデザインのファッションも見られる。

コスミック柄
cosmic print

星空などの宇宙をモチーフとした柄の総称。**コズミック柄**とも表記する。

モノグラム
monogram

2つ以上の文字を組み合わせてオリジナル図案を作ったもの。氏名や名称の頭文字で商標や作品を作る時に用いられる。ルイ・ヴィトンの「L」と「V」、シャネルの「C」を重ねて配置した模様が特に有名。

オプティカル柄
optical pattern

幾何学模様などで、視覚的効果や錯覚の効果がある模様のこと。意図的に、徐々に大きさが変わったり、歪んだりして見えるのが特徴。オプティカルは「視覚的」の意味。

唐草模様
foliage scroll

蔓植物のツルが絡み合う様子を表した植物模様。古代ギリシャの草の模様が起源と言われる。どこまでも伸びるツタは生命力を表し、日本では「繁栄や長寿」を意味する縁起が良い模様とされる。

ダマスク柄
damask

イスラムのダマスク織の模様をモチーフにした柄。植物、果物、花柄などを使って、繋がったように繰り返すデザイン。色数は2〜3色程度で少なめ。欧州ではインテリアの定番模様である。

アラベスク
arabesque

モスクの壁面装飾に見られる美術様式、もしくはそれをモチーフとした模様。唐草模様を代表とするツタなどが絡まった反復模様や左右対称の図柄で構成され、星形、幾何学模様なども組み合わされる。

ボタニカル柄
botanical print

植物をモチーフにしたプリントの総称。花柄とは対照的に、木の葉や茎、実などをモチーフにした少し落ち着いた柄や色使いの模様を指す。花柄に比べナチュラルな大人っぽさ、上品さが加わる。

トロピカル・プリント
tropical print

熱帯のジャングルに生える植物や、暖かい地域のリゾートを思わせる柄。大きめの花びらや葉が生い茂っている様子、色鮮やかな植物などをモチーフとしたものが多い。

ペイズリー
paisley

松かさや、菩提樹の葉、糸杉、マンゴー、ざくろ、ヤシの葉、生命樹などをモチーフとした、ペルシャやインドのカシミール地方を由来とする緻密で色も多彩な模様。またはこれらの模様を使った織物。模様自体は、一年中枯れることのない糸杉など、生命力をテーマにしていると言う。ファッションや絨毯、バンダナなどの小物の艶やかな装飾柄の他、最近はネイルのデザインにも使われる。元々は高度な技術を要する織り柄だが、現在はプリント柄としても普及。

チマヨ
chimayo

対称性のある多数の菱形を組み合わせたような、ネイティブ・アメリカンの伝統柄。織物はサンタフェの北東に位置するニューメキシコ州にあるチマヨ村の工芸品でもある。

オーナメント柄
ornament pattern

名称は装飾自体を意味する。アカンサス（アザミに類似）、ロータス（スイレン）、ロカイユ（貝殻）などをモチーフにした柄が多く、インテリアや額、賞状などの装飾にも見られる。

ロココ調
rococo

ルイ15世全盛期の1730〜1770年頃の、バロックを土台とした、優美さ、繊細さが特徴の装飾様式の中で、プリント柄としては、バラの花をモチーフとした、少し込み入った花柄を指すことが多い。

ピーコック柄
peacock pattern

孔雀（ピーコック）の羽をモチーフとした柄。孔雀が羽を広げた時に見える目のような円形の模様を配したものと、鳥の羽を繰り返し描いた模様があり、後者はネイルなどにも多く使われる。

ゴブラン
gobelin

ゴブラン織りのタペストリーを由来とする花やペイズリー調の伝統柄、織物。綴織（つづれおり）の一般名称にもなっているが、現在は似た柄を指すことも多い。元は人物・風景などを題材にした壁飾りに使われた織物。

フェアアイル
fair isle

400年以上も続くニット編みの古典柄。ケルト文化と北欧文化が混在したような多色使いと、数段に渡る幾何学模様が特徴。バスクの百合、ムーアの矢などの模様も多い。セーター、ソックスなどに見られる。

ノルディック柄
nordic pattern

雪の結晶、トナカイ、もみの木、ハートなどをモチーフとした図案や幾何学模様、点描などを繰り返し用いた、北欧の伝統的な柄。ノルディック・ニット、ノルディック・セーター、手袋などに用いられる。

スカンジナビアン柄
scandinavian pattern

スカンジナビアは、デンマーク、スウェーデン、ノルウェーの3カ国を指すが、この柄は北欧全体で見られる模様の総称。白を基調とし、雪の結晶や木材、花柄をあしらったものが多い。

ルースコスタ
lusekofte

ノルディック・セーターなどに見られる北欧（主にノルウェー）の伝統的な点描柄。ノルディック柄の1つで、ドットを散りばめたような模様を言う。元々は白黒だったが、現在は様々な配色のものがある。

イカット
ikat

インドネシアやマレーシアの伝統的な絣織。自然の草木染料による糸を使って、幾何学模様や動物、植物を抽象的に織り込む。インドネシアの染物としてはバティック（ジャワ更紗）が有名。

ジャカード
jacquard

特定の模様や柄ではなく、ジャカード装置を付けた機械（ジャカード織機）で作られる、あらゆる編み込み模様や織物の柄を指す。ジャカード織機は、パンチカード（紋紙、ジャカード・カード）で模様を設定することで、糸の上げ下ろしを制御し、複雑なパターンを繰り返し織ることができる自動織機。日本では西陣などから普及し、発音のしやすさから**ジャガード**と表されることも多い。

迷彩柄
camouflage pattern

軍隊で、敵に識別されにくくするために施された模様。車両や軍服、戦闘服に採用されたのが最初だが、ファッションのデザインとしても定着している。

デザート・カモ
dessert camouflage

軍用の敵を欺くための迷彩柄の1つで、砂漠での使用を想定した柄。**デザート・カモフラージュ**の略。

ケーブル編み
cable stich

縄のように編むニットの編み方、もしくはケーブル編みを施したニット上の模様、編んだ服やアイテム自体を表す。日本名は**縄編み**。立体的に編むことで厚みを増し、防寒性を高める効果もある。

アラン模様
aran pattern

ニットの編み方でできる模様の1つ。アイルランドのアラン諸島の漁師用セーターが起源で、漁に使うロープや命綱をイメージした縄状の編み方（ケーブル編み）が特徴。

表編み
knit

棒針編み、横編みの基本的な編み方の1つ。ループを向こう側から手前側に引き出して編む。表編みと裏編みを1段ずつ交互に編むとメリヤス編みになる。

裏編み
purl

棒針編み、横編みの基本的な編み方の1つ。ループを手前から向こうへ引っかけて編む。ファッション関連では、髪の編み込み方を表現する名称の1つでもある。

メリヤス編み
merias

棒針編み、横編みの基本的な編み方。表編みと裏編みを1段ごとに交互に編む。伸縮性に富み、**天竺編み**とも呼ぶ。マフラーなどはすべてメリヤス編みにすると丸まりやすいので、縁を他の編み方にする工夫も必要。

リブ編み
rib stich

表編みと裏編みを交互に編む編み方。横方向の伸縮性に富み、**フライス編み、ゴム編み、畦編み**とも呼ぶ。耳まくれ※しにくく、縫製や裁断にも強く、ニットの袖口やフットウェア、フィットするセーターでよく見る。

※端が丸まってしまうこと。

ドビー織り
dobby

ドビー織機で織られた、織り糸で柄を出した織物、生地。平織に別の糸を織り込んだり、別の組織を用いて柄や縞を出したりしたものが多い。

蜂巣織り
honeycomb weave

縦糸と横糸を浮かせて、格子状の凹凸を出した重厚さと伸縮性のある織物。肌触りが独特で吸水性が良く、べとつきにくいため、シーツ、タオル、ベッドカバーなどの室内の装飾用布地によく使われる。

綾織り
twill

デニム生地を代表とする織り方。縦糸と横糸が交互ではなく、縦糸が複数の横糸をまたぎ、それをずらして繰り返す。そのため、糸の交差が斜めの線として出る。縦糸と横糸を交互に織るものは平織りと呼ぶ。

デニム
denim

縦糸をインディゴに染めた染糸（色糸）、横糸は染色しない未ざらし糸（白糸）を使って綾織りにした厚手の生地のこと。もしくはその生地を使った製品。単独では、主にジーンズを指す場合が多い。

コーデュロイ
corduroy

パイル織物の一種で、縦方向の短い毛による畝を生地の表面に施した織物。また、その生地を使った衣類。厚みがあり保温性が高いので、冬物の衣類に多く見られる。**コール天**とも呼ばれる。

シャンブレー
chambray

縦糸を染色した染糸、横糸は染色しない未ざらし糸を使って平織りにした綿生地。もしくはその生地を使った製品。デニムでは綾織りだが、シャンブレーでは平織りとなる。

ダンガリー
dungaree

縦糸を染色しない未ざらし糸、横糸に染糸を使って綾織りにした生地のこと。もしくはその生地を使った製品。デニム生地とは縦糸と横糸の使い方が逆。

グログラン
grosgrain

縦糸に細い糸、横糸に太い糸を使い、固く密に平織りにしたもの。表面に横畝ができ、縦糸は横糸の3〜5倍の密度。名称はフランス語で「gros＝粗大な」「grain＝穀物」という意味。リボンにも使われる。

シアサッカー
seersucker

糸の張り具合で、縦に凹凸のあるラインと、平らなラインを交互に作った織物のこと。清涼感があり暑い季節向きの素材で、糸の色を変えて縞柄や格子柄と組み合わせたものも多い。ペルシャ語の「ミルクと砂糖」を意味する「シーロシャカー」が語源との説もある。日本語では**しじら織り**。

ツイード
tweed

イギリスのツイード地方で作られる、短い羊毛を紡いだ紡毛織物の一種。厚手で収縮性はなく、耐久性が高い。コート、ジャケット、スカートなどに用いられ、独特の見た目で上品さがある。現在は機械による生産物も、ツイードと呼ばれる。

サテン
satin

縦糸と横糸の交差位置が連続せず、離れた一定の間隔になっていることで、縦糸や横糸の浮いた部分が多くなる織り方の生地。もしくはその生地を使った製品。光沢があって肌触りが柔らかく滑りが良い。

キルティング
quilting

表地と裏地の2枚の布の間に綿、羽毛、別布、毛糸屑などを挟んで、ステッチで模様を描きながら動かないように縫い押さえた生地。日本で言う所の**綿入れ刺し子**。防寒用の衣類や、寝具などに多用される。

ポインテール
pointail

装飾用に小さい穴（アイレット）が周期的、模様的に開けられた生地。透かし効果を狙ったもので、飾り編みが入っているものが多い。

メッシュ
mesh

服飾においては、網目織りの地や、網目自体のことを指す。主に多角形の目を、糸を編んだり織ったりして作る。目の粗いものは透けているため、レースと同じように見える。また、レースの地にもなる。

チュール・レース
tulle lace

絹、綿、化繊の糸で、六角形や菱形の細かい網目（チュール生地／亀甲紗）上に刺繍を施したレースのこと。エレガントかつ軽やかな素材感と透け感があるため、ベールやドレスなどによく使用される。

バテン・レース
batten lace

リボン状のテープ（ブレード）を型紙に沿って縫い合わせ、空間を糸でかがって作るレース。**バッテンベルグ・レース**の略で、テープレースとも言われる。国内では新潟県上越市の高田が産地として有名。

アイレット・レース
eyelet lace

生地に小さな穴を開け、縁をかがったり、巻き縫いをしたりして作る刺繍の技法。アイレットは、小さい穴やハトメのこと。刺繍の技法ではあるが、でき上がりがレースに近い場合はアイレット・レースと呼ぶ。

クロッシェ・レース
crochet lace

かぎ針を使って糸を編み上げて作るレースのこと。

マクラメ・レース
macrame lace

糸や紐を結び合わせて模様を構成するレースのこと。**結びレース**とも呼ばれ、テーブルクロスやベルトなどに多く見られる。

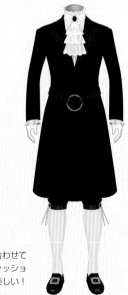

パーツを組み合わせてオリジナルファッションを作っても楽しい！

配色

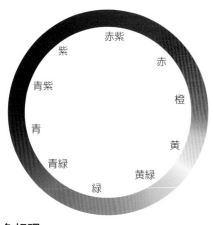

色相環
hue circle

光の波長の差で生まれる色味の違いを示す色相を、体系的に相互の関係を視認できるように環状に配したもの。赤と緑、青と黄などの補色関係にある色は、環の反対側に配置される。

アース・カラー
earth color

土の色や、木の幹の色を主体とした、茶色系を中心とした自然が織りなす色のこと。ベージュやカーキなどが代表的な色。1970年代後半に注目された。

アシッド・カラー
acid color

オレンジやレモン、未完熟の果物など、酸味を強く感じる食べ物を連想させる色合いのことで、主に黄緑色系の柑橘類に見られる色を示す。アシッドは「酸」の意味。

エクリュ
ecru

「未加工」を意味するフランス語から転用された言葉で、「漂白していない生成り」を意味する。もしくは「未晒しの麻の色」を指し、黄味を少し帯びた白や淡い茶のこと。または薄めのベージュなど。

ニュートラル・カラー
neutral color

彩度がない無彩色のことで、白、黒、グレーを表す。また、彩度がかなり低いベージュやアイボリーなどをオフニュートラル・カラーと呼び、流行に左右されにくい色として、合わせて使う場合もある。

ペール・カラー
pale color

明度が高く彩度が低めの淡いクリアな色合いのこと。ペールは「薄い」を意味する。

サンド・カラー
sand color

砂を思わせる明度が高く、彩度が低めな色味のこと。日本語の砂色に当たり、ストーン・グレーやサンド・ベージュなど、微妙な違いで区別されている。

モノトーン
mono tone

単一色の色の濃淡（明暗）を変えた複数色で構成すること。白、グレー、黒などの彩度が低い組み合わせが一般的だが、同じ色相のブルーと水色、白などで構成してもモノトーンである。都会的なイメージ。

オンブレ
ombre

明度を徐々に変化させる配色。

バイ・カラー
bi-color

2色使いのカラーリングのことで、**ツートン・カラー**とも言う。小さな柄の2色ではなく、広い面積に使って、トーン（色調）や明度を大きく変えたものを示すことが多い。

トーン・オン・トーン
tone-on-tone

同じ色相で明度差を変化させた配色。平凡になる傾向があるが、穏やかで落ち着いた配色になる。

トーン・イン・トーン
tone-in-tone

類似のトーンで、色相に差がある配色。違う色相の割に明暗が同じなので違和感が少ない。

ドミナント・トーン
dominant tone

同じトーンで、色相を変化させた配色。色相が異なるのでにぎやかさが感じられ、トーンのもつイメージを伝えやすい。

ドミナント・カラー
dominant color

類似の色相の中でトーンを変化させた配色。統一感があり、色のもつ印象を相手に強く伝えることができる。

トーナル
tonal

濁色系トーンを中心とした中間色同士の配色。素朴で落ち着いたイメージを与えやすい。

カマイユ
camaieu

色相・トーン共に近い色を組み合わせた配色。統一感の中に変化が感じられる。

フォカマイユ
faux camaieu

カマイユ配色から少し色相を変化させた配色。統一感があるので色相に差がある割に違和感が出ない。

コンプリメンタリー
complementary

補色関係の2色を使った配色。**ダイアード** (dyads) とも呼ぶ。

スプリット・コンプリメンタリー
split complementary

特定の色と、その色の補色関係にある色の両隣の2色との3色配色のこと。スイスの芸術家ヨハネス・イッテンにより提唱され、統一性がありながらも変化を感じられる。

トライアド
triads

色相環を三等分した位置にくる配色。

トリコロール
tricolore

メリハリのある3色で構成された配色や、フランス国旗の通称である。また代表的な青（自由）、白（平等）、赤（博愛）を配した柄や模様を**トリコロール・カラー**、単にトリコロールと呼ぶ場合がある。

ラスタ・カラー
rastafarian color

赤、黄、緑、黒の配色のことで、**ラスタファリアン・カラー**（Rastafarian color）の略。陽気なイメージやレゲエでよく見られるが、ラスタファリアンは、奴隷としてアフリカからジャマイカに連れてこられた回帰を唱えるラスタファリ信仰からきていて、赤は血、黄色は太陽、緑は草木、黒は黒人戦士を示している。

203

監修者紹介

福地宏子 Hiroko Fukuchi

杉野服飾大学 非常勤講師

専攻：ファッション画

2002年から杉野服飾大学に勤務。
ドレスメーカー学院、和洋女子大学
でも教鞭を執る一方、書籍・アパレ
ルのイラスト制作などを行う。

數井靖子 Nobuko Kazui

杉野服飾大学 講師

専攻：ファッション画

2005年から杉野服飾大学に勤務。
杉野服飾大学短期大学部、高等学校
でも講師としても教鞭を執る。

■主な参考文献

『服飾図鑑 改訂版』文化服装学院研究企画委員会
　編、文化出版局刊、2010年

『早引き ファッション・アパレル用語辞典』
　能澤慧子著、ナツメ社刊、2013年

『FASHION　世界服飾大図鑑』深井晃子日本語
　版監修、河出書房新社刊、2013年

『Gentleman：A Timeless Fashion』
　Bernhard Roetzel著、Konemann刊、2004年

『英国男子制服コレクション』石井理恵子・横山
　明美著、新紀元社刊、2009年

『新版ファッション大辞典』吉村誠一著、繊
　研新聞社刊、2019年

『英和ファッション用語辞典』中野香織著、
　研究社刊、2010年

溝口康彦

デザイン系から文章書き、サイト作成やプ
ログラミングなど、特に専門を持たずに「い
ろんな分野で 70 点」を目指す、分業が下手
な人。
ファッション検索サイト「モダリーナ」を
運営する株式会社フィッシュテイルの代表。

「モダリーナ」
ファッションを意味するスペイン語の moda
（モーダ）に、lina（リーナ）という女の子っ
ぽい語尾を付けた造語で、株式会社フィッシュ
テイルの登録商標。

https://www.modalina.jp/

■イラスト（カバー, p.4-5）
　チヤキ
　https://chackiin.tumblr.com/

■カバーデザイン
　ヨーヨーラランデーズ
　http://www.yoyo-rarandays.net/

■企画・編集
　角倉一枝（マール社）

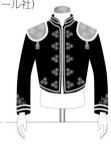

Men's モダリーナのファッションパーツ図鑑
デザインの用語や特徴がイラストでわかる

2021 年 4 月 20 日　第 1 刷発行
2023 年 3 月 20 日　第 5 刷発行

著者　溝口康彦
　　　　みぞぐちやすひこ
監修　福地宏子（杉野服飾大学）
　　　ふくちひろこ
　　　數井靖子（杉野服飾大学）
　　　かずいのぶこ
発行者　田上妙子
印刷・製本　シナノ印刷株式会社
発行所　株式会社マール社
〒 113-0033　東京都文京区本郷 1-20-9
TEL 03-3812-5437
FAX 03-3814-8872
URL https://www.maar.com/

ISBN978-4-8373-0917-8　Printed in Japan
© FishTail, Inc., 2021

乱丁・落丁の場合はお取り替えいたします。

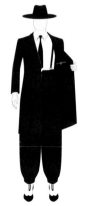